零基礎
素｜描
從入門到精通

飛樂鳥工作室 著

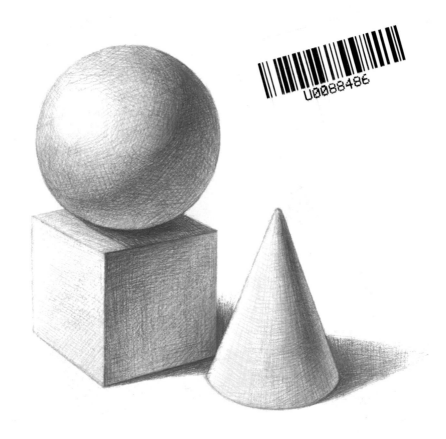

楓書坊

零基礎素描
從入門到精通

出　　版／楓書坊文化出版社
地　　址／新北市板橋區信義路163巷3號10樓
郵政劃撥／19907596　楓書坊文化出版社
網　　址／www.maplebook.com.tw
電　　話／02-2957-6096
傳　　真／02-2957-6435
作　　者／飛樂鳥工作室
港澳經銷／泛華發行代理有限公司
定　　價／360元
初版日期／2023年3月

國家圖書館出版品預行編目資料

零基礎素描 從入門到精通 ／ 飛鳥樂工作
室作. -- 初版. -- 新北市：楓書坊文化出
版社, 2023.03　面；公分

ISBN 978-986-377-818-9 (平裝)

1. 素描　2. 繪畫技法

947.16　　　　　　　　111016234

前 言

　　素描是美術課程裡相當重要的一門基礎學科，紮實的素描基本功可以為更多美術技巧打下堅實的基礎。

　　剛接觸素描的初學者通常都有以下的疑問：靠自學能學會素描嗎？該從哪裡開始學習呢？我畫的素描到底哪裡有問題？該怎樣提高水平呢？針對這些大家的共同疑問，我們精心編寫了這本內容全面、講解細緻，且涵蓋各類經典題材的素描入門書，引領大家進入素描的殿堂。

　　本書按照素描的標準學習過程來組織內容，由簡到難依次推進。從基本的工具介紹到基礎的素描知識，再到實際的案例繪製，以詳細的講解貫穿始終。每章最重要的知識點都在章節開篇時標示出來，以方便大家學習。

　　書中先從素描工具的選用及線條的運用等基礎知識講起，隨後將構圖、透視、起型與光影等知識與石膏幾何體、靜物、石膏頭像與人物頭像等案例結合，用直觀、詳細的分析圖與專業、易懂的講解來確保初學者能快速掌握素描的知識與技巧。最後還為大家展示了人物速寫的基本原理與繪製方法，為日後的速寫學習打下牢固的基礎。

　　學習素描不是一蹴而就的，但只要靈活思考，勤加練習，相信大家都能逐步掌握素描技法，成長為繪畫高手。

<div align="right">飛樂鳥工作室</div>

目 錄

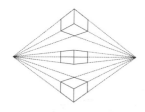 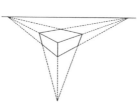
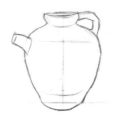
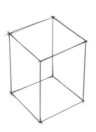 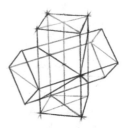

Part 8 質感

下篇·實戰技巧

Part 9 石膏幾何體

Part 10 幾何體組合

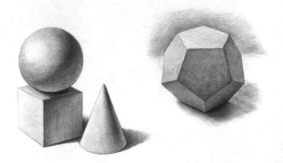

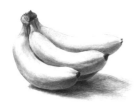
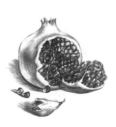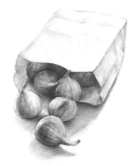
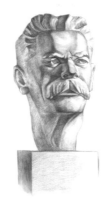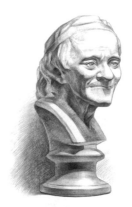

 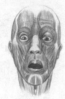 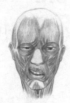
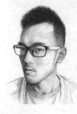
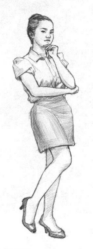 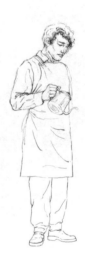
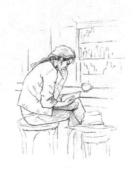

上篇・基礎知識

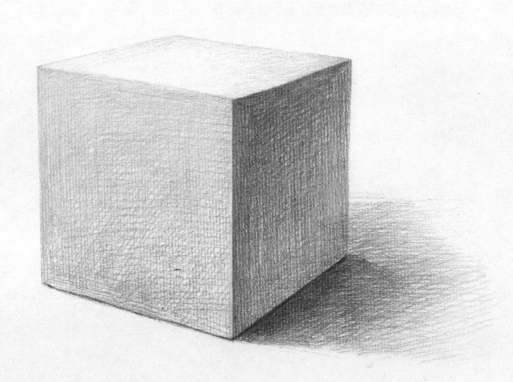

Basic Knowledge

　　素描是繪畫的基礎，要學好素描就要先瞭解素描的基礎知識。首先是必備的工具、線條的運用和正確的用筆姿勢等；另外，出色的構圖能讓畫面更有節奏感；而正確的比例與透視，可在二維的紙面上表現出三維的效果；最後是起型的訣竅、光線與陰影色調的表現及質感的表現。只有一步一步、循序漸進地掌握素描的基礎知識，才能為後面的實戰練習打下堅實的基礎。

素 描 的 工 具 *Part 1*

　　素描是繪畫的基礎，想要學好素描，就必須先瞭解畫素描需要什麼工具和材料。必備的素描工具有鉛筆、素描紙、橡皮等。選擇好適合自己的工具並嫺熟運用是畫好素描的關鍵。

1.1 基本工具

素描創作的筆具有很多，常見的有鉛筆、炭筆，還有炭精條等。比較古老的繪製方法還有用金剛石來創作的。

1.1.1 筆

素描工具各式各樣，使用最廣泛的是鉛筆與炭筆。鋼筆也能畫素描，但須謹慎使用。

- **鉛筆**

 鉛筆是常用的素描繪製工具，畫出來的線條流暢，易於修改，層次豐富、適合刻畫細節，不同型號的鉛筆能表現出不同的效果，是新手的必備品。

- **炭筆**

 炭筆是另一種常用的素描畫筆，表面粗糙，啞光且質地偏硬、偏脆，適合畫粗糙艱澀的線條。上色度比鉛筆高很多，可以擦出不同的肌理效果，但用普通橡皮很難擦除。

- **炭條**

 炭條與紙面的接觸面積大，用於快速鋪出色調，但質地鬆軟，適合在附著力強的粗糙表面作畫。

- **鋼筆**

 鋼筆是較偏門的素描工具。畫出的線條細且流暢，能表現出堅硬的感覺，但無法擦除。

馬可素描鉛筆 原木筆身，顏值高，線條順暢，是款高性價比的鉛筆，適合平時練習使用。

馬可素描炭筆 加粗的炭芯不易斷，有三種軟硬度可供選擇，色澤濃黑，素描或速寫都很適合。

日本三菱鉛筆 筆芯較硬不易折斷，灰度分明易上鉛，下筆沒有碎末，用於書寫也很合適。

・硬鉛筆（H標識開頭的鉛筆）

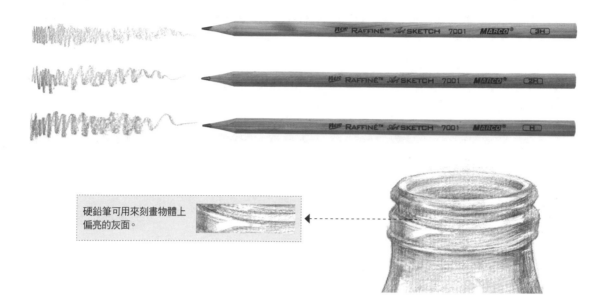

硬鉛筆可用來刻畫物體上偏亮的灰面。

・軟鉛筆（B標識開頭的鉛筆）

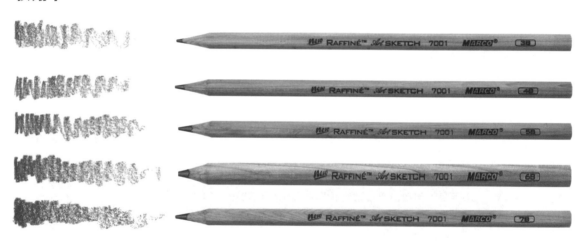

・軟硬鉛筆在實例中的運用

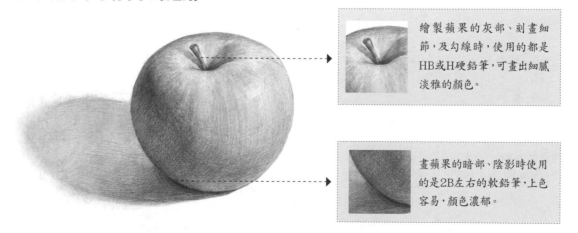

繪製蘋果的灰部、刻畫細節，及勾線時，使用的都是HB或H硬鉛筆，可畫出細膩淡雅的顏色。

畫蘋果的暗部、陰影時使用的是2B左右的軟鉛筆，上色容易，顏色濃郁。

1.1.2 畫紙

和素描紙對比，影印紙紋理輕，水彩紙紋理重。紋理適中的素描紙更適合繪製素描作品。素描紙有正反兩面，一面粗糙一面略顯光滑，一般情況下用粗糙面進行繪畫。

硬鉛筆排線	軟鉛筆排線	手指和紙巾效果	
影印紙沒有紋理，排硬線條時效果很生硬。	在影印紙上用2B或2B以上的軟鉛筆排線時依舊很生硬，無質感。	在影印紙上用紙巾塗抹會抹不開，無法融合。	■ 在影印紙上畫素描
水彩紙的紋理粗，即使用硬鉛筆來排線都有很重的紋理感，線條不明朗。	用軟鉛筆排線時紋理依舊很重，整排線條模糊不清。	筆觸抹開後紋理明顯，不過也有人喜歡這種特殊效果。	■ 在水彩紙上畫素描
素描紙紋理適中，排線有紋理、有質感，也不失明朗。	在素描紙上用軟鉛筆畫線條時，線條有適中的紋理效果。	素描紙上的筆觸較容易抹開，較淡的筆觸抹開後痕跡會變得很淡。	■ 在素描紙上畫素描

・紙張紋理

常見的素描紙有細紋、中粗紋和粗紋三種，一般選擇較細膩的細紋和中粗紋就可以了。

細紋　　　中粗紋　　　粗紋

・紙張厚度

150～200g的素描紙是最好的，相當於3～4張A4紙的厚度。初學者可以選擇150g左右的，收藏或考試用則選擇200g左右的。

・紙張大小

最大的素描紙是1開（全開），也有對開、4開、8開的大小，在網店有時候不能看到紙張的大小，所以對紙的尺寸應該要有一個初步的認識。一般畫素描用的都是4開或8開的紙張。

下面用飛樂鳥16開速寫專用本為例：

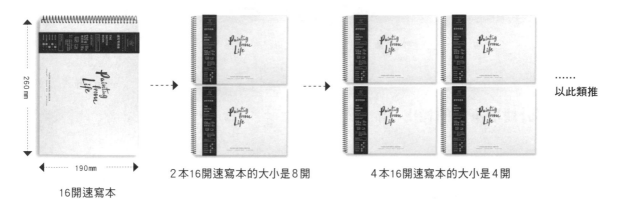

260mm　190mm
16開速寫本

2本16開速寫本的大小是8開

4本16開速寫本的大小是4開

……以此類推

飛樂鳥180g素描專用紙是一款純木漿的中細紋素描紙，紙張易著色，180g的厚度適合新手學習時反覆修改擦拭，不易破。有8開和16開兩個尺寸可以選擇，初學者可以選16開，畫面小更容易把控。紙張顏色自然微黃，不顯髒，相對於粗紋素描紙更容易上鉛，畫作顯得流暢細膩。

飛樂鳥16開速寫專用本剛好可以放進包包裡，方便攜帶，硬質封面，可以360°翻頁。外出寫生時硬質封面可提供一定的支撐，方便作畫。

1.1.3 橡皮

畫素描時需要用到不同的橡皮，最常見的有軟橡皮和可塑橡皮。描繪細節時可以把橡皮切成小塊，用切出的尖角來擦拭細小部位，當然也可以買上一支電動橡皮。

輝柏嘉可塑橡皮　　　　　　　　輝柏嘉硬橡皮

蜻蜓超細橡皮筆

天文電動橡皮

·不同部分使用不同的橡皮

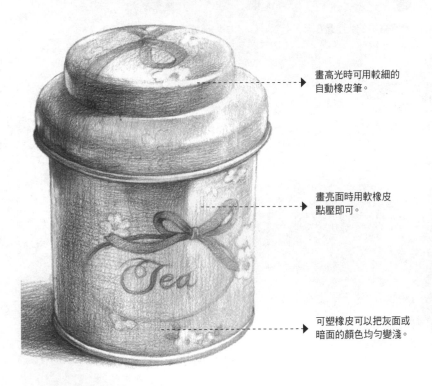

畫高光時可用較細的自動橡皮筆。

畫亮面時用軟橡皮點壓即可。

可塑橡皮可以把灰面或暗面的顏色均勻變淺。

1.1.4 紙巾和擦筆

有時候可以巧用一些小方法和工具在畫紙上繪 製出更強的質感，增加我們對素描創作的熱情。

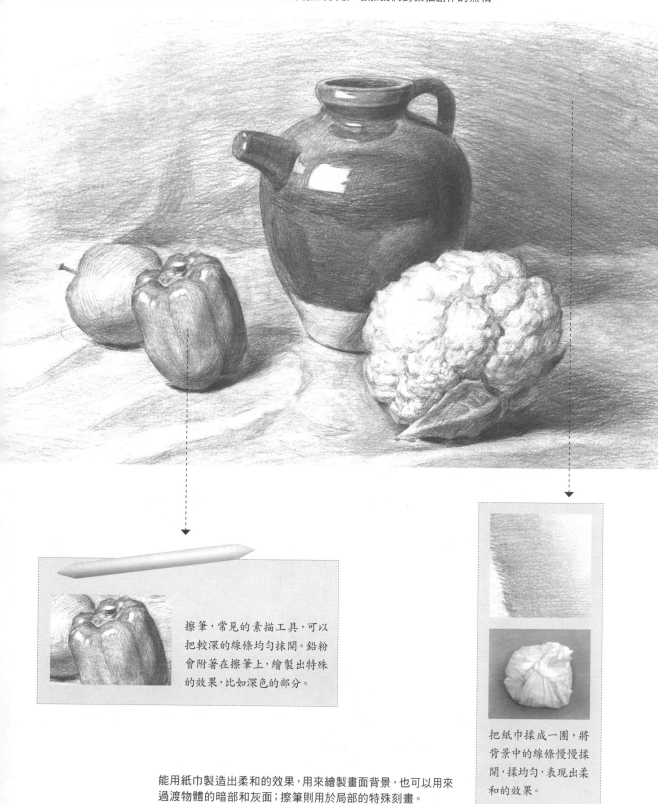

擦筆，常見的素描工具，可以把較深的線條均勻抹開。鉛粉會附著在擦筆上，繪製出特殊的效果，比如深色的部分。

把紙巾揉成一圈，將背景中的線條慢慢揉開，揉均勻，表現出柔和的效果。

能用紙巾製造出柔和的效果，用來繪製畫面背景，也可以用來過渡物體的暗部和灰面；擦筆則用於局部的特殊刻畫。

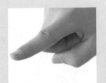

用手指抹開排好的線條，使線條均勻暈開，這是最常見的素描技法。

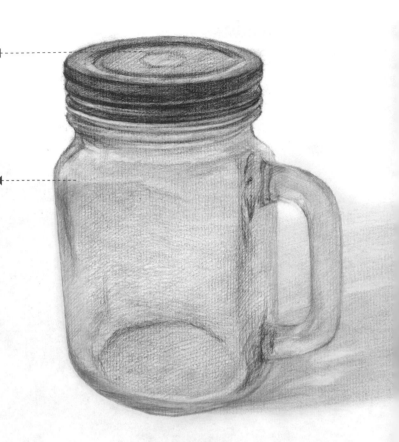

用手指抹開線條這種素描技法的優點在於隨時都可以使用；而缺點則是有些人會覺得不衛生。刷子在畫素描時並不是很常用，一般新手用得更少。

並不是所有的人都喜歡用刷子的。用刷子均勻地刷過畫面，使畫面變灰後再對亮部進行提亮。

1.2 其他工具

最基本的素描工具是筆和橡皮，但少了下面的輔助工具一樣難以進行下去。
各式的素描輔助工具可以根據自己的習慣和喜好來選擇。

· 畫架和畫板

畫架的高度一般都可以調節，可以站著畫，也可以坐著畫。畫板是固定在畫架上的。固定畫板前最好先把畫紙固定好。

固定畫紙的方法

①透明膠帶

先把畫紙平鋪在畫板上，用手撫平，保持畫紙和畫板邊框垂直。然後先把一邊貼好，擠出膠帶與畫紙之間的空氣泡，再依次把其他三邊都貼好就可以了。

②大頭釘

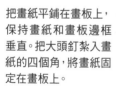

把畫紙平鋪在畫板上，保持畫紙和畫板邊框垂直。把大頭釘紮入畫紙的四個角，將畫紙固定在畫板上。

③夾子

當畫板和紙張不是很大時，用夾子把畫紙夾在畫板上就可以了。

· 速寫板

當畫幅不是很大的時候，或是外出寫生時，可以使用速寫板。比起畫板，速寫板比較方便，易攜帶。

· **定畫液** 如果要長久地保存一幅畫，就需要用到定畫液了，它能在畫面上形成一層薄薄的保護層，保護畫面不受損害。

噴定畫液的正確姿勢，噴頭要正對畫面。

對著畫面噴的時候，要保持30cm左右的距離，均勻噴灑，不用噴太多。

· **板刷** 想要保持畫面的乾淨整潔，板刷必不可少。當畫面上有橡皮屑或多餘的鉛筆灰時，可用板刷來個大掃除。

使用板刷時，盡量不要刷到畫面中顏色較深的地方，否則容易帶走鉛粉，弄髒畫面。

· **麵包片和自動鉛筆的金屬筆頭** 麵包片和自動鉛筆的金屬筆頭是比較另類的工具，它們的作用是塑造特殊的質感。當然，除了這二者之外還有許多工具，不妨開動創新思維，讓隨處可見的物品為我所用吧！

先用金屬筆頭在空白的紙張上劃過，這樣在鋪明暗調子時便會留下髮絲般的留白，常用於細緻的留白繪製。

用無油吐司揉抹畫面，不會損傷紙面，可以統一色調，柔和筆觸。

·便攜式素描工具
素描作業少不了寫生，有些工具可以讓我們的創作變得更加便捷和舒適。

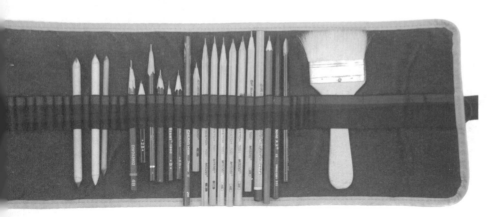

捲式布筆袋
能插入大量的繪圖
工具，捲起來就可
以放進隨身包中。

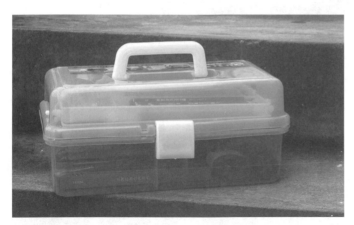

素描工具箱
兩層的箱體可以放置大量的素描工具，攜帶方便。

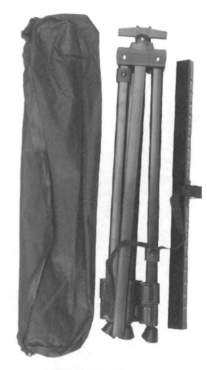

便攜式三腳架
野外寫生時用於固定畫板，
可收縮。

畫筒
圓柱形的全封閉畫筒可以保護作品不被
雨水淋濕，減少畫紙的運輸傷害。

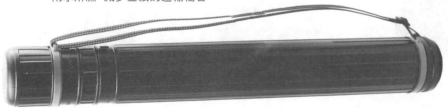

1.3 正確的削筆方式

完美的素描作品從削出一支好用的鉛筆開始。剛開始用美工刀削鉛筆時可能不太習慣，
多加練習，慢慢就能削出一支好用的鉛筆了。

步驟1：右手握刀，左手持筆，讓刀與筆成30°。

步驟2：用左手拇指推動刀背，削開木質筆桿。

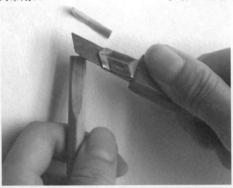

步驟3：用力要一氣呵成，保持削開
的木桿橫截面整齊平滑。

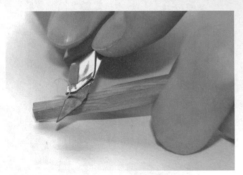

步驟4：轉動筆桿把木桿的四周都削好。

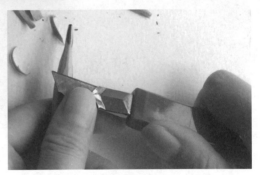

步驟5：慢慢把木質筆桿削圓滑，露出鉛芯
的部分，並把鉛芯削尖。

·刀尖可製造出的效果

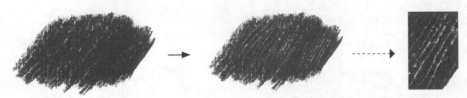

先用炭筆在素描紙上用側鋒畫出一片排線，用美工刀的刀尖在畫面上輕輕劃過，
便會留下絲狀的留白劃痕，可用於髮絲的刻畫。

1.4 正確的作畫姿勢

正確的繪畫姿勢能讓我們更快、更好地掌握基本技法，這二者是相輔相成的。下面三種握筆姿勢是畫人物素描時經常用到的，可以在三種握筆姿勢間靈活轉換。

·握筆姿勢

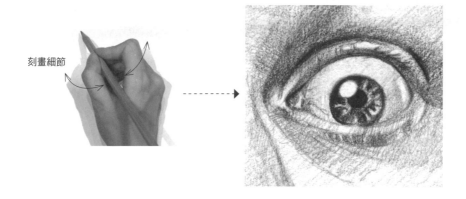

刻畫細節

畫局部細節時，可採用左圖所示的握筆姿勢，即寫字時的握筆姿勢。它主要通過指間關節的擺動用力。

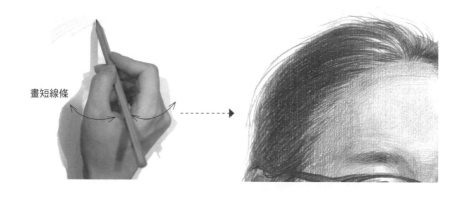

畫短線條

刻畫髮絲這些相對較短的線條時，採用左圖所示的握筆姿勢，手指離筆尖稍遠一些。它主要通過掌指關節的擺動用力。

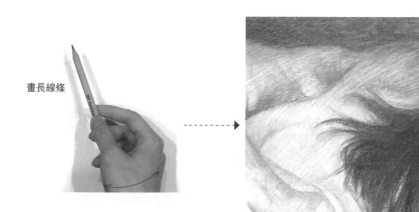

畫長線條

畫背景或大面積塗色時，採用左圖的握筆姿勢，其實就是把筆的末端放在虎口以下，通過腕關節甚至是肘關節和肩關節的擺動來用力。當然，運動的關節越往上，畫出的線條就越長。

· 坐姿與站姿

正確的坐姿

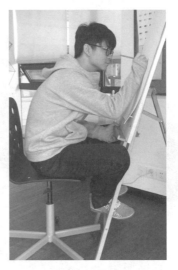

用小畫板作畫，把畫板放在膝蓋上10cm處，一手握住畫板頂部，一手自然垂放。以大腿為著力點，背部挺直，臉部與畫板平行，視線與水平線的夾角保持在30～60°。

以大畫板為例，在刻畫細節時，紙面與臉部的距離可以更近一些，但注意不能小於一支筆的長度。身體可以適當地前傾，以舒適為標準。

錯誤的坐姿

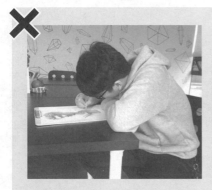

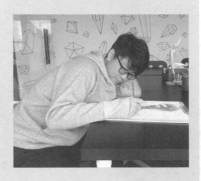

左右兩種姿勢都是錯誤的示範，左圖中眼睛與畫面過近，無法觀察畫面中的大關係；右圖中背部過於扭曲，且視線不在畫面的垂直面上，容易導致觀測走形。

正確的站姿

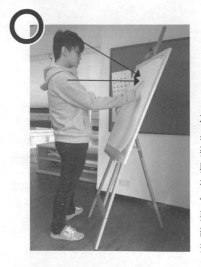

左圖所示的站姿同樣要保持身體挺直，雙腳可以呈稍息姿勢，以便能站得更久。視線與水平線的夾角同樣要保持在30～60°。如果要畫低處位置時，切忌彎腰去畫，而是要像右圖所示，通過張開腿部壓低身體，或者直接調高畫板來完成。

排　　線 *Part 2*

畫素描前，如何練習排線，用不同的線條組合出不同的質感，線條的疏密、方向對繪畫對象又會產生怎樣的影響？帶上這些問題，通過本章的學習可以得到一個滿意的答案。

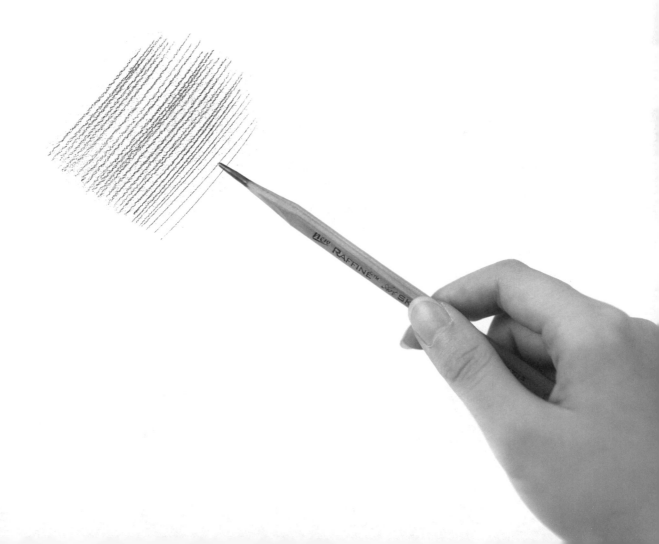

2.1 力道的控制與深淺變化

從2H到8B，由淺到深慢慢地遞進，每個型號的鉛筆都能畫出不同程度的深淺變化。製作一張不同型號的深淺關係圖，對日後的素描學習可以起到參考作用。

·不同型號的深淺關係圖表

正常用力	稍稍用力	重重地畫下去	型號	
			2H	
			H	
			HB	
			B	
			2B	
			3B	
			4B	
			5B	
			6B	
			7B	
			8B	

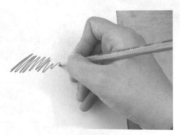

畫重色調時的手勢，指尖用力。

畫淺調子時的手勢，大多時候手腕用力。

2.2 基本筆觸

線條練習是素描入門的必經之路。先拿出素描紙把線條練習好，通過不斷地練習就熟能生巧了。

2.2.1 平行直線

畫素描時，用到平行直線的機會很多。通過控制手腕平穩地用力，可以保持線條的平直，將一條條直線有序地排在一起，即可形成面。

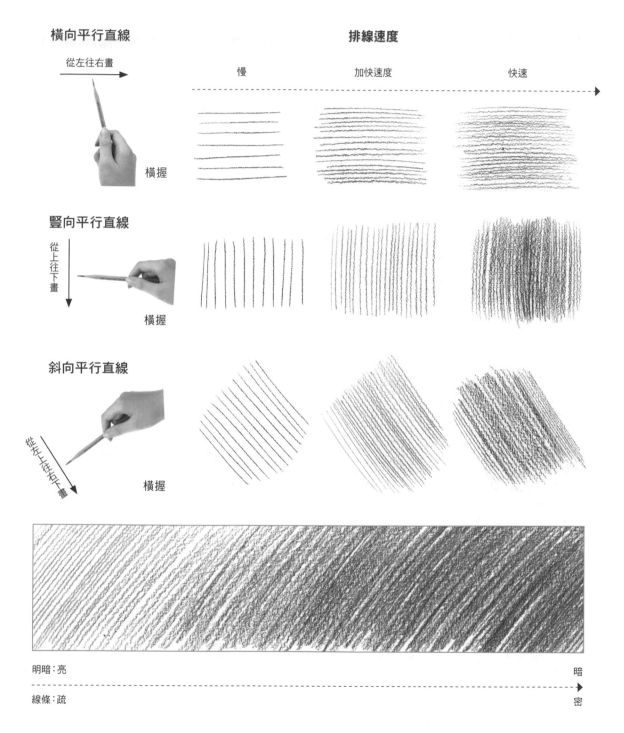

橫向平行直線

從左往右畫

橫握

排線速度

慢　　　加快速度　　　快速

豎向平行直線

從上往下畫

橫握

斜向平行直線

從左上往右下畫

橫握

明暗：亮 ----------------------- 暗

線條：疏 ----------------------- 密

2.2.2 交叉直線

將多組不同方向的平行直線相交，可以形成交叉直線。線條交叉的次數與密度決定了面的明暗。

斜向交叉直線

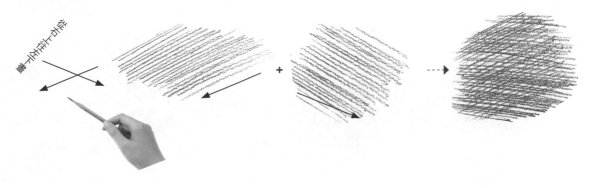

豎向交叉直線

線條排列稀疏，色調亮。

線條排列密集，色調暗。

多個方向交叉

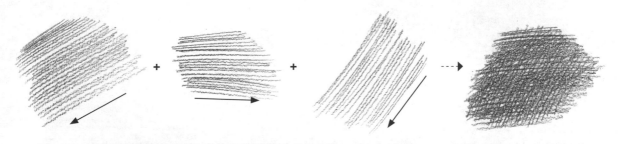

明暗：亮 暗

線條交叉次數：少 多

2.2.3 弧線

與直線相比，弧線在外形上給人柔和的感覺，有弧度，彎曲，適合描繪外形有弧度、圓形或球形的物體。

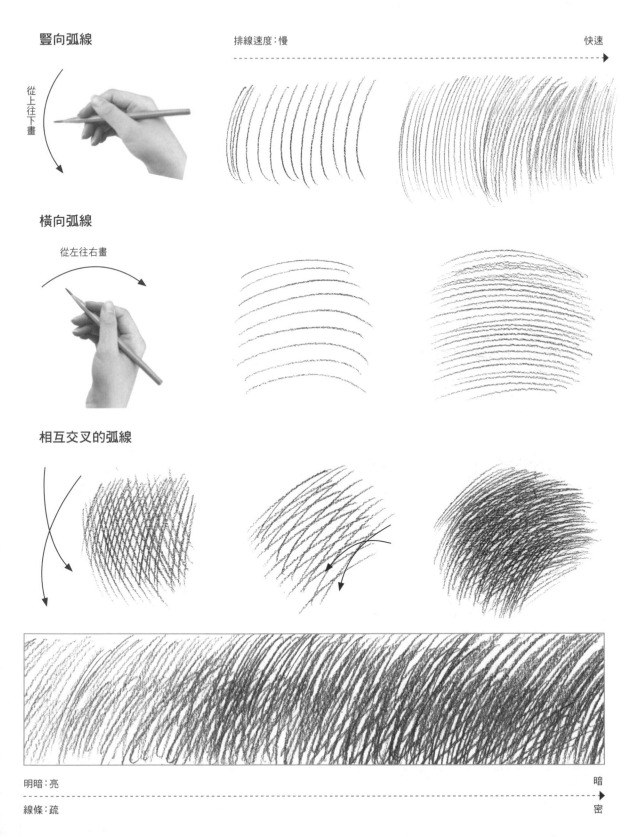

豎向弧線

從上往下畫

排線速度：慢 快速

橫向弧線

從左往右畫

相互交叉的弧線

明暗：亮 暗

線條：疏 密

2.2.4 曲折線

曲折線多呈 Z 字形，將筆側握，利用筆芯快速畫出曲折線，適合平塗畫法。
曲折線的筆觸不太明顯，可畫些紋理不明顯的物體。

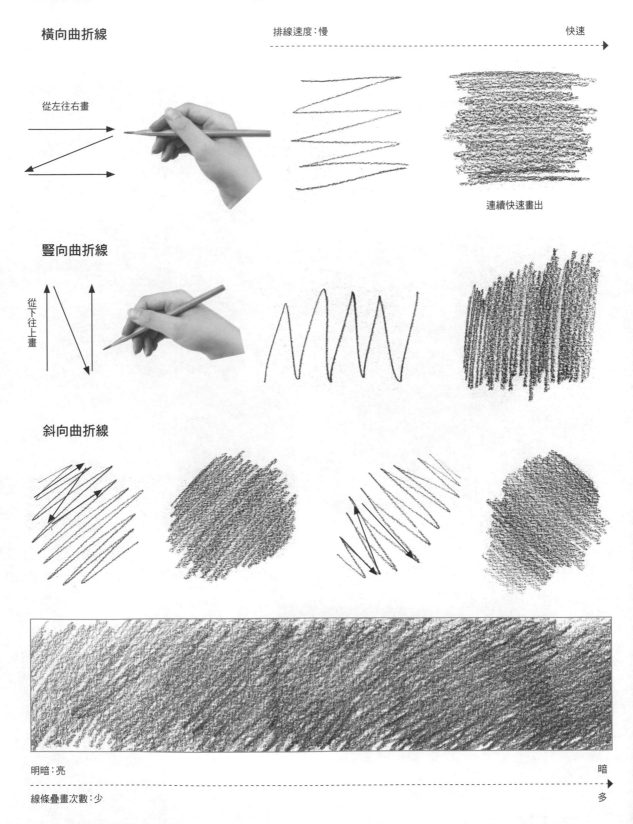

2.2.5 短線

畫短線時下筆速度要快，線條簡短，乾淨利落。在刻畫細節，或進行特殊材質的處理時經常用到。

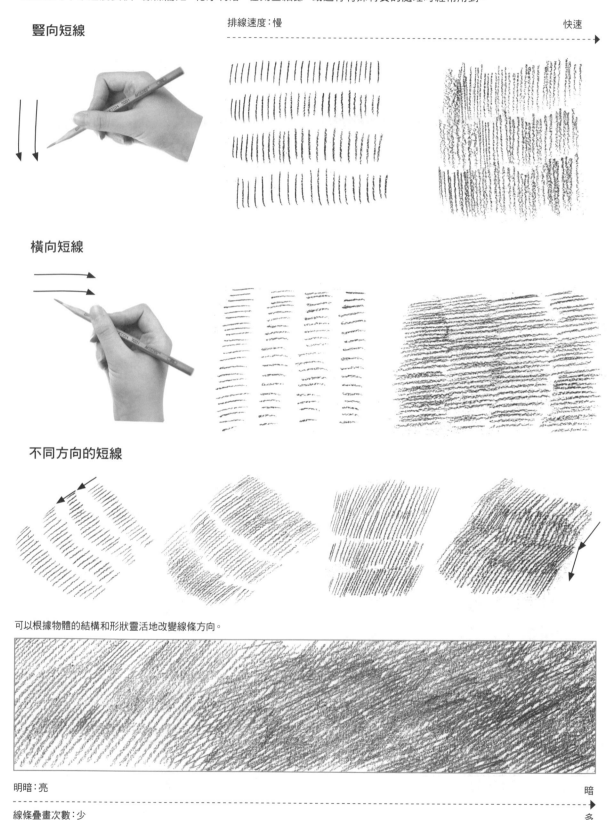

豎向短線

排線速度：慢　　　　　　　　　　　　　　　　快速

橫向短線

不同方向的短線

可以根據物體的結構和形狀靈活地改變線條方向。

明暗：亮　　　　　　　　　　　　　　　　　　暗

線條疊畫次數：少　　　　　　　　　　　　　　多

2.2.6 線條的組合與交叉

排線的最終目的是要把線條組合起來，組成色塊。那麼在線條組合、交叉時，就有些技巧需要注意。

如果不注意下筆的角度，及運筆時的用力方向，就會畫出上圖這種鈍頭直線。

以這樣的鈍頭直線組合成色塊的話，兩組線條之間會留下明顯的界限。

輕　　　重　　　輕

排直線要乾脆果斷，下筆的角度要小，這樣就能得到兩頭輕中間重的線條了。

組合兩組這樣的線條時，以輕的地方去疊加，輕與輕的組合就變成了重，這樣兩組色塊就很好地組合起來了。

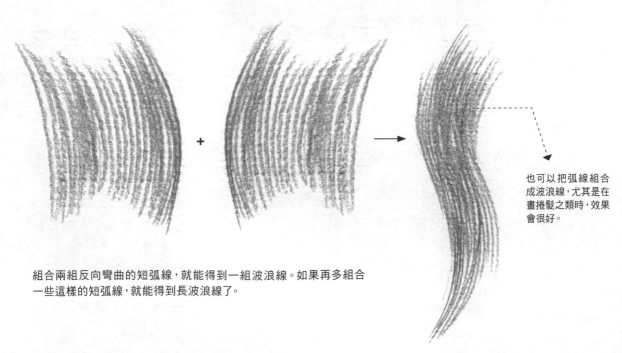

也可以把弧線組合成波浪線，尤其是在畫捲髮之類時，效果會很好。

組合兩組反向彎曲的短弧線，就能得到一組波浪線。如果再多組合一些這樣的短弧線，就能得到長波浪線了。

如果是用側鋒來排線條的話，很簡單，只要在排線時
讓線條與線條之間緊湊一些就行了。

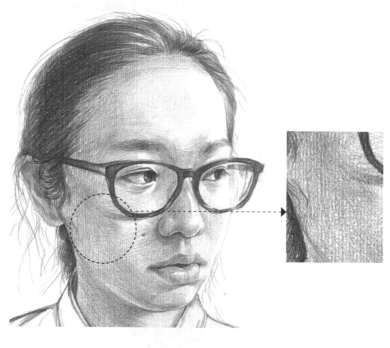

立鋒排出的線條比較細，一層線條往往不能得到色塊的效果，這時就需要使
用線條疊加。疊加線條時，盡量不要使用十字交叉的線條，這樣的線條不太好
看，一般只有在表現特殊質感，如布紋時才會用到。在畫人物素描時，要盡量
讓兩組線條以鈍角或銳角角度去交叉。

直線與弧線的疊加，一般來說，
無論以怎樣的方式交叉，線條效
果都不錯。

但弧線與弧線的交叉則
不然，要避免使用反向
彎曲的弧線交叉。

用同向彎曲的弧線、呈一定
的鈍角或銳角去交叉，這樣
排出的線條會更好看。

2.3 特殊筆觸

講完了基本的排線後,讓我們來發掘一下其他有趣的筆觸。比如捲捲的筆觸可以畫頭髮,粗獷的筆觸可以畫風景、畫速寫。這些有趣的筆觸可以讓我們在枯燥的素描練習中找到無窮的樂趣。

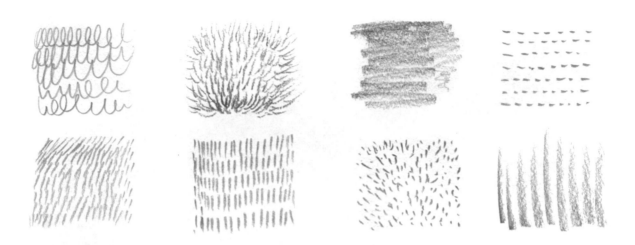

·特殊筆觸的運用

每種特殊筆觸的背後都有各自的使用規律,只有瞭解這些規律,才能運用它們提高畫面的質感。

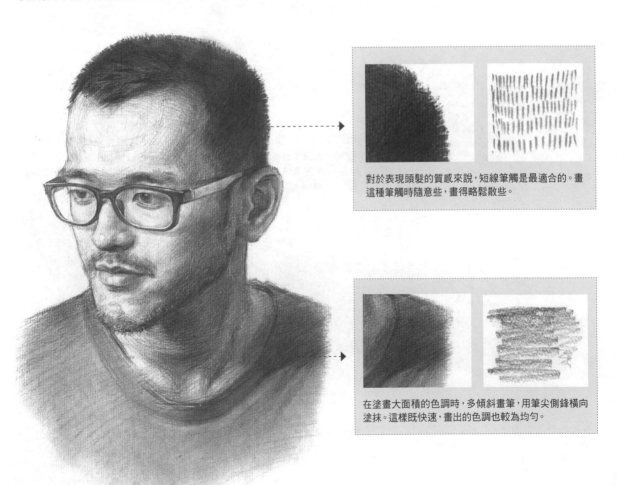

對於表現頭髮的質感來說,短線筆觸是最適合的。畫這種筆觸時隨意些,畫得略鬆散些。

在塗畫大面積的色調時,多傾斜畫筆,用筆尖側鋒橫向塗抹。這樣既快速,畫出的色調也較為均勻。

構　　圖　*Part 3*

在描繪素描時，會因為看到的範圍太大，從而無從下手。
這時，我們需要選擇恰當的範圍，使景物合理地安排在一
張有限的畫面上，讓畫出來的畫面有更好的效果。

3.1 利用取景框構圖

畫靜物時，背景範圍較寬，不要把眼睛看到的所有東西都放進畫面裡。通過構圖，把適合表現的部分放進畫面中即可。

·根據本子的大小來取景

根據畫紙、本子的大小來選擇要描繪的部分，必決定是橫向還是豎向構圖。

正方形畫本

長方形畫紙

·善用輔助工具取景

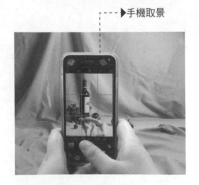

┌─── ▶手機取景

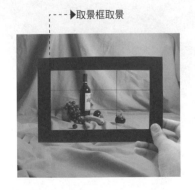

┌─── ▶取景框取景

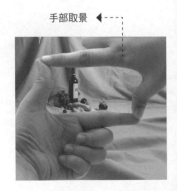

手部取景 ◀ ───┐

3.2 應該避免的構圖

構圖的目的是為了讓畫面有視覺中心。有了合適的構圖，才能更好地表現物體間的虛實關係，並讓畫面平衡、和諧。

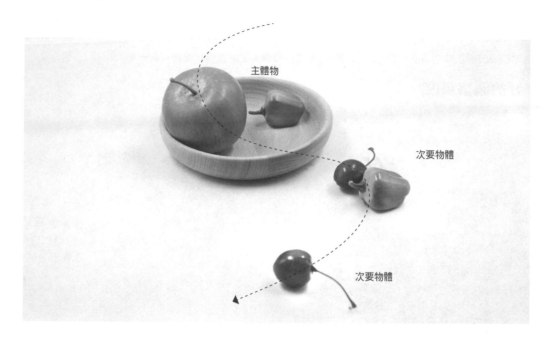

主體物

次要物體

次要物體

·構圖的四個要點

1.可分為前景、中景和遠景，使畫面具有前後的層次感。
2.主體物要在畫面的視覺中心處，不要放得太偏、太遠。
3.物體之間不要在同一條線上，以避免呆板。
4.用次要物體來襯托主體物，形狀要小或色調要淺，且位置要靠邊。

·避免構圖

主體物太遠，
畫面無焦點。

構圖太散亂，
焦點不集中。

主體物太偏，
畫面很散亂。

物體擺成了直
線，畫面呆板，
沒有層次感。

3.3 素描構圖的訣竅

在構圖時，不要把眼睛看到的所有東西都放進畫面裡，通過構圖把適合表現的部分放進畫面中。

3.3.1 尋找最合適的角度作畫

同樣的物體只要改變觀察的角度，產生的效果會完全不同。好的角度能展現物體最好的一面。

·選擇好的觀察角度

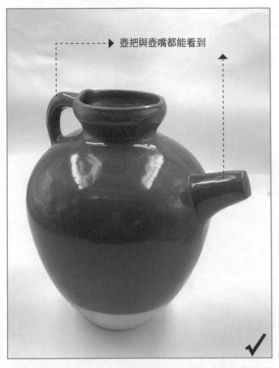

壺把與壺嘴都能看到

¾側面：常用角度。透視角度剛好、特徵明顯、細節清晰，適合進行描繪。

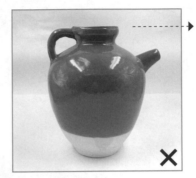

正側面：透視角度不大。

畫面顯得平面、呆板、透視變化不大，不建議選擇。

背面：物體特徵不明顯。

該角度無法展示陶罐的外形特徵，容易誤讀其形狀，不建議選擇。

·不同角度的效果對比

VS

角度不好，難以表現物體的形狀特徵。

VS

側面角度的形狀太過平面。

3.3.2 吸引觀者的注意力

要有意識地在畫面中安排物體以引導觀者的視線，讓觀者看到畫家想表達的重點。

·怎樣吸引觀者注意力

觀察順序：
先看到尺寸大的、色調深的、靠近視線的、突出的，再到小尺寸、淺色調、遠離視線的物體。

沒有東西能吸引注意力

注意力立刻被橡皮擦吸引

先注意到墨水瓶

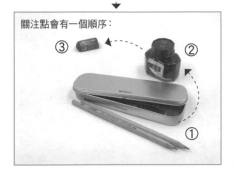

關注點會有一個順序：
③ ② ①

·找到視覺焦點

把想要表現的重點放在視覺焦點上，讓人率先注意到。

用分割線將畫面三等分，四條線的交匯點就是視覺焦點。

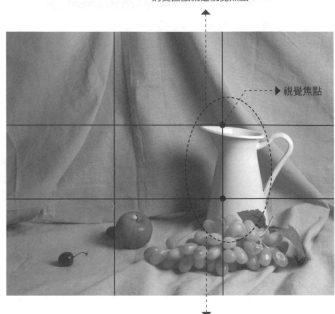

▶視覺焦點

把想要表現的重點放在視覺焦點上。

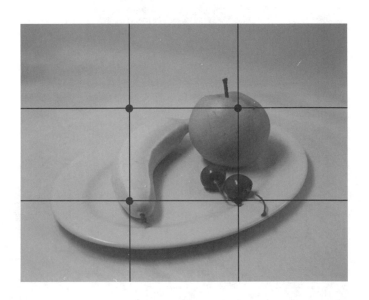

3.3.3 利用物體分割畫面

可以用點、線、面、色塊和物體的分割畫面,使單一畫面變得有節奏產生不一樣的變化。

·分割畫面的工具 用點、線、圖形、色塊分割畫面時,劃出的區域就是景物的所處位置。

線　　　　　點

色塊

圖形

·用多種方式分割畫面

✗

當物體較多時,三角形構圖更能分出物體間的前後關係,讓畫面更豐富。

✓

色塊和形狀是分割畫面的主要手段。

背景用
色塊分割

結合點、
線、圖形
的 方 式
來 分 割
物體。

■綜合運用點、線、面來分割畫面

■用色塊、形狀來分割畫面

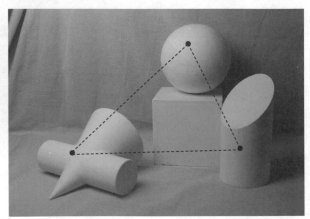

比 例 與 透 視 *Part 4*

透視是繪製素描時必須掌握的重點。畫物體時，不能
只靠眼睛觀察，這樣畫出來的透視有可能是不正確的。
本章將通過簡單的講述讓大家學會分析透視。

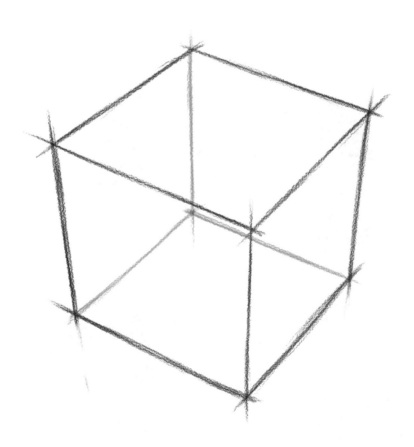

4.1 找準比例關係

物體的比例關乎物體的長短、高低、寬窄和大小。如果比例失真，會影響到物體形態及整個畫面，因此找準物體的比例關係是至關重要的。

·用鉛筆測量物體的比例 把鉛筆當作衡量單位測出物體的高、寬等比例關係。鋼筆、尺、炭筆等都可以作為測量單位。

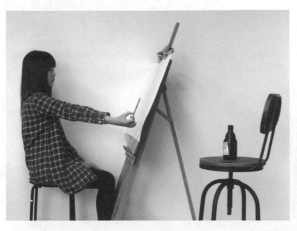

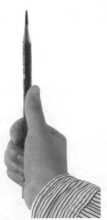

1 伸直手臂，頭部保持不動，閉上一隻眼睛，拿著筆瞄準對象。這是目測法中最基本的姿勢。

2 握筆時鉛筆要保持垂直，大拇指可放在正前方，以標示物體的各部分在筆上的位置。

■ 測量整體的高度

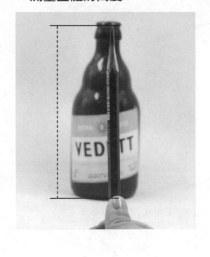

■ 測量瓶身圓柱部分高度

■ 測量寬度

■ 測量瓶口的寬度

■ 測量瓶頸的寬度

先測量物體的整體高度，然後記住測量出的長度，以此長度為基準，再進行其他部位的測量。

·用對比法測量組合物體的距離與比例

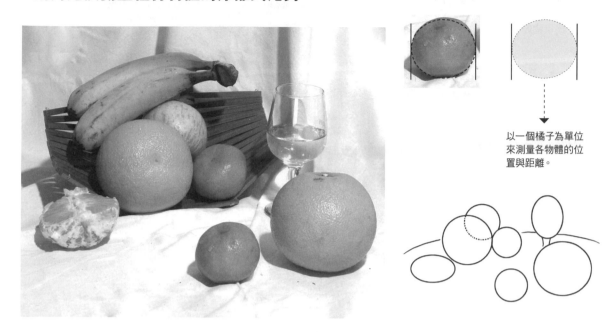

以一個橘子為單位來測量各物體的位置與距離。

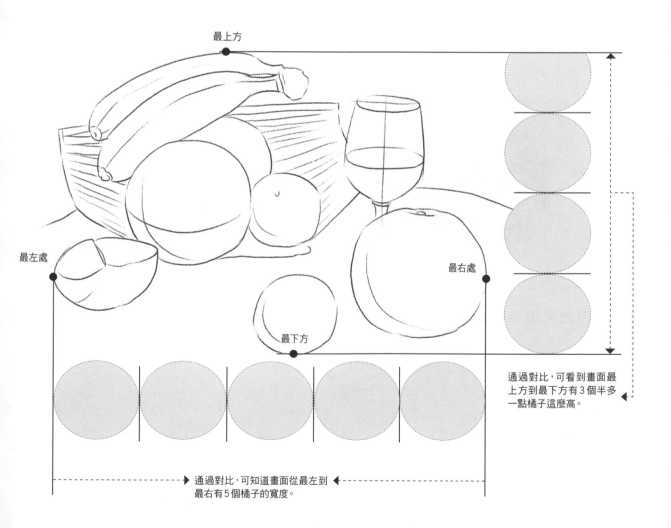

最上方

最左處

最右處

最下方

通過對比，可看到畫面最上方到最下方有3個半多一點橘子這麼高。

通過對比，可知道畫面從最左到最右有5個橘子的寬度。

4.2 理解透視

透視是表現物體立體感的關鍵。它是通過近大遠小、近實遠虛等關係來表現立體感。

4.2.1 近大遠小的透視原理

通過簡單的對比可以看出，無論是單個物體還是多個物體都遵循近大遠小的透視原則。

· 物體的近大遠小

看單個可樂瓶，瓶口與瓶底是一樣大的，但由於近大遠小的透視關係，看上去瓶口會比瓶底大。
把幾個同樣大小的物體放在一起，有了遠近關係後，就會產生近大遠小的透視。

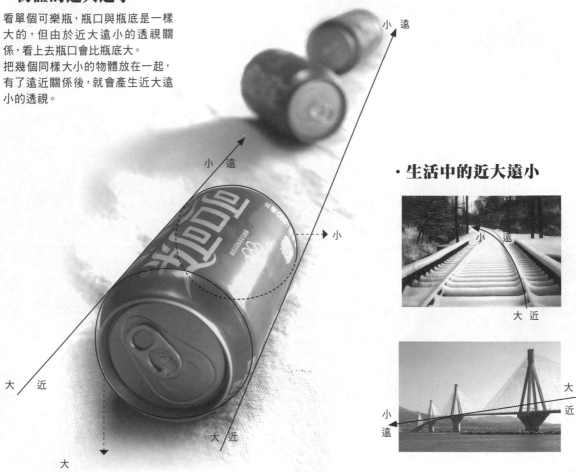

· 生活中的近大遠小

· 表現近大遠小時容易出現的錯誤

靠後的部分經常會畫大，出現透視錯誤。

物體有遠近關係時，所有物體及物體本身都沒有畫出近大遠小的透視關係，這是錯誤的。

4.2.2 視點與視平線

視點是觀察物體時，眼睛的所在位置。視平線是與眼睛平行的水平線。
不同的位置看同一物體會看到不一樣的形態。

·視角

·不同視角下圓形與物體的變化

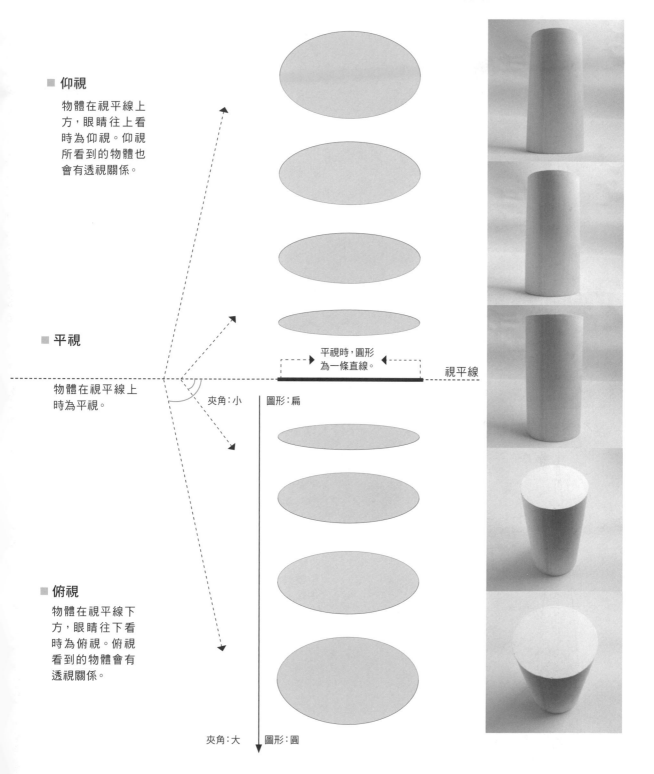

■ 仰視

物體在視平線上
方，眼睛往上看
時為仰視。仰視
所看到的物體也
會有透視關係。

■ 平視

物體在視平線上
時為平視。

平視時，圓形
為一條直線。

視平線

夾角：小 ｜ 圖形：扁

■ 俯視

物體在視平線下
方，眼睛往下看
時為俯視。俯視
看到的物體會有
透視關係。

夾角：大 ｜ 圖形：圓

・仰視下的兩點透視

視中線

消失點1

仰視時物體在視中線上時，看到的是邊線向上下收縮的兩點透視。

底面

消失點2

・仰視下的三點透視

消失點3

仰視時物體不在視中線上時，看到的則是三點透視。

消失點1　　　　　　　　消失點2

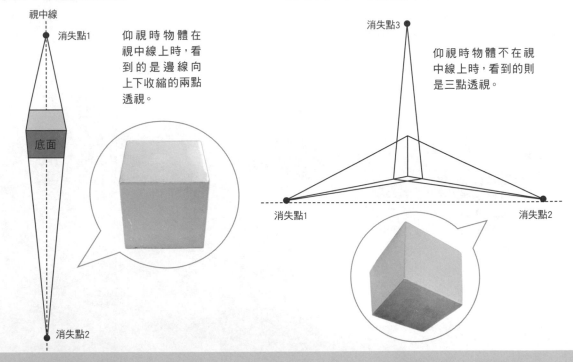

・平視下的兩點透視

平視時只能看到一點透視或邊線向左右兩側收縮的兩點透視。

視平線

消失點1　　　　　　　　　　消失點2

・平視下的一點透視

消失點1

・俯視下的兩點透視

消失點1

俯視時物體在視中線上時，看到的是邊線向上下收縮的兩點透視。

頂面

消失點2

視中線

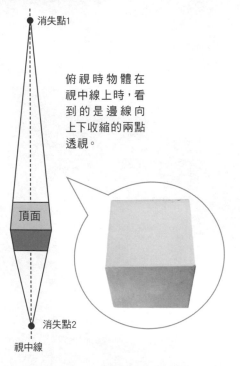

・俯視下的三點透視

消失點1　　　　　　　　　　消失點2

俯視時物體不在視中線上時，看到的則是三點透視。

消失點3

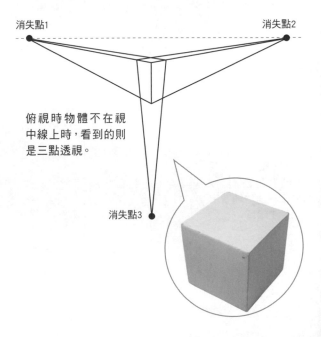

4.2.3 透視與空間的關係

畫素描時，空間和透視極為重要，如果透視出了問題，整個畫面看起來會沒有空間感且不協調。細細瞭解會發現透視是一門很深的學問；這裡作為繪畫的需要，簡單地瞭解它的原理即可。

·不同位置的透視在空間中的表現

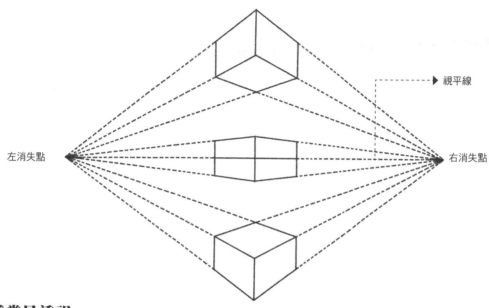

視平線

左消失點　　　　　　　　　　　　　　　　右消失點

·三種常見透視

■ 一點透視

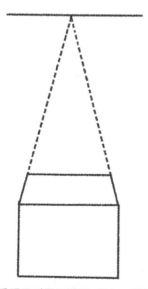

一點透視又叫平行透視，只有一個消失點，因為近大遠小的緣故而產生了縱深感，常常用來表現廣闊的風景畫。

■ 兩點透視

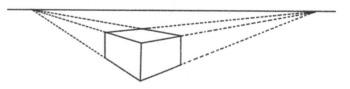

兩點透視又叫成角透視。成角透視有兩個消失點，是最符合正常視覺的透視，也最能體現立體感。

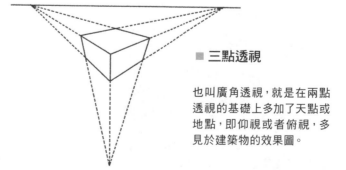

■ 三點透視

也叫廣角透視，就是在兩點透視的基礎上多加了天點或地點，即仰視或者俯視，多見於建築物的效果圖。

4.2.4 透視在素描中的運用

下面以立方體為例，介紹透視在其中的變化。立方體有六個面，但通常情況下只能看到三個面，我們將通過這三個面來分析立方體的透視變化。透視規律都是相通的，可以以不變的規律應萬變的形狀。

·立方體的透視變化

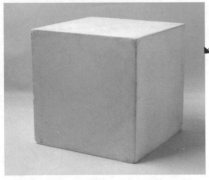

①離視平線越近，看到的頂面面積越小，側面面積越大。

左側三張圖是同一個立方體在不同距離下看到的外形變化，這些變化就是透視的表現。

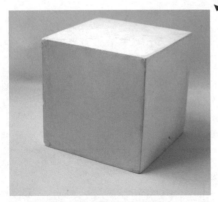

②當視平線再高一點時，看到的頂面面積就要大一點，而側面面積則小一點。

·三種立方體透視

■ 一點透視

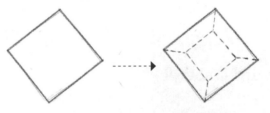

①只能看到一個面時，看不到透視現象，因為其他面在視線裡消失了。

■ 兩點透視

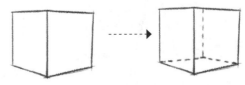

②能看到兩個面，兩個面有其近大遠小的透視效果，為兩點透視。

■ 三點透視

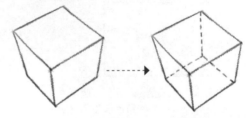

③能看到三個面，三個面分別有近大遠小的透視效果，為三點透視。

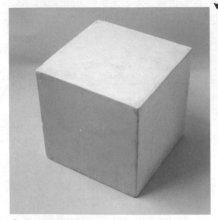

③當視平線逐漸移到立方體頂端時，看到的頂面面積更大，側面面積更小。

[練習] **不同角度的立方體透視**

·平視下的兩點透視

1 拉出立方體豎向邊線最靠前的一條。同時畫出頂面的兩條邊線。

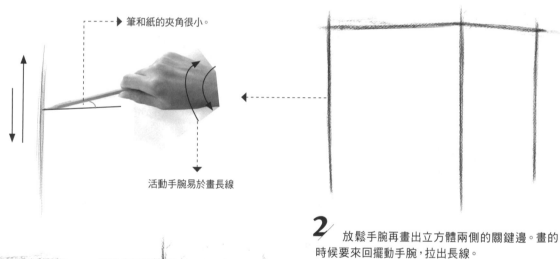

▶ 筆和紙的夾角很小。

活動手腕易於畫長線

2 放鬆手腕再畫出立方體兩側的關鍵邊。畫的時候要來回擺動手腕，拉出長線。

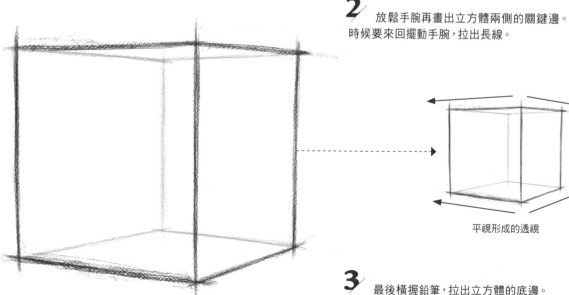

平視形成的透視

3 最後橫握鉛筆，拉出立方體的底邊。

·俯視下的三點透視

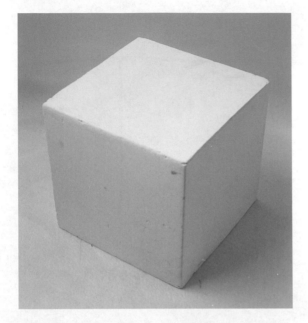

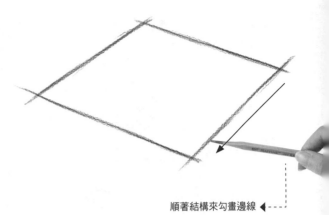

順著結構來勾畫邊線 ◄----

1 順著立方體的結構邊 線畫出頂面輪廓。

側鋒 ◄----

用側鋒勾畫線條,就不會那麼死板。

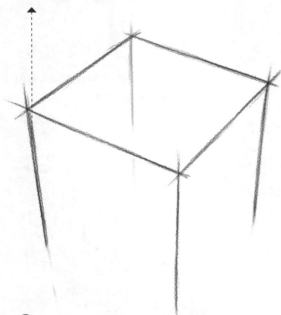

2 橫握鉛筆,用側鋒畫出側邊的邊線。勾畫時要放鬆力道。

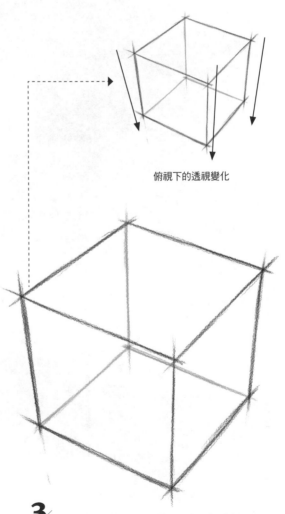

俯視下的透視變化

3 最後用長線拉出立方體的底面輪廓線。

觀 察 與 起 型 *Part 5*

　　學習素描的第一步就是「觀察」。掌握正確的觀察方法，學會以畫師的眼光來觀察物體，可以提高繪畫的準確度和速度。準確的起型是畫好物體的關鍵。可以從長期繪畫中總結出一些有效的起型法，靈活運用這些方法有效地提高起型的準確度。

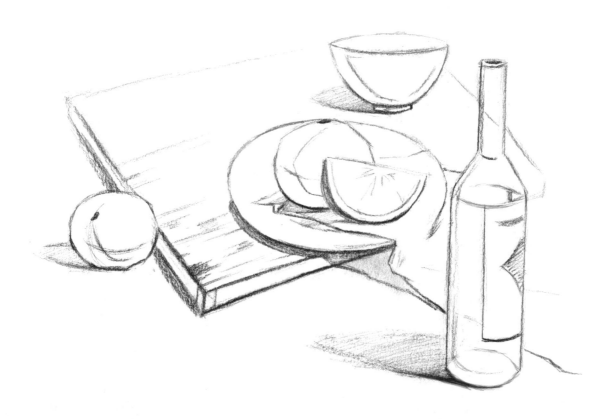

5.1 學會觀察

觀察可以提高眼睛的敏銳度和準確度，幫助找準物體的大型。觀察可從以下三點入手：首先觀察整體，再來細節觀察，然後觀察形狀並簡單歸納，這是學習素描最基礎的一課。

·觀察物體的大小差異性

從不同方向和不同位置觀察物體，所看到的大小是不一樣的；因此，觀察大小的差異性，可以提高觀察的敏銳度。

■ 從不同角度觀察西瓜

a和b看上去大小是差不多的，若仔細觀察會發現兩者的擺放角度有一點差異，所以a看上去要比b大。

b和c。看上去b要比c高一些，但實際上它們是一樣高的，但c比b寬了許多；因此，會有b很瘦高的錯覺。

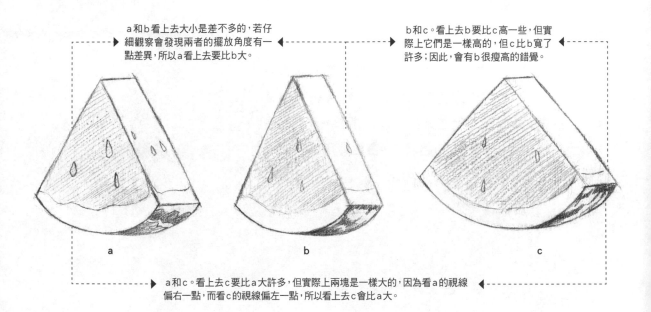

a和c。看上去c要比a大許多，但實際上兩塊是一樣大的，因為看a的視線偏右一點，而看c的視線偏左一點，所以看上去c會比a大。

·觀察物體的形狀差異

同一種物體會有不同的形狀，差別在外形的細節上，可以通過對比找出它們的差異。以馬鈴薯為例，同樣都是馬鈴薯但形狀卻各有不同，具有一定的差異性，可從輪廓和形狀兩方面來做對比。

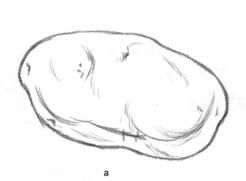

輪廓線的凹凸很多，看起來比較複雜。

和a比起來輪廓線流暢，雖有些許的凹凸但看起來比較圓滑。

長度很短，和a、b比起來要圓一些。

· 抓住物體的外形特徵

可用幾何圖形來幫助我們更好、更快地描繪出物體的外形特徵。物體的形狀千奇百怪，有的很複雜，
一眼看上去完全不知道該從哪裡下筆，但幾何圖形可以幫助我們更好地理解物體的輪廓和形態。

■ 圓形的物體

圓形

■ 方形的物體

方形

■ 三角形的物體

三角形

■ 圓柱形的物體

圓柱形

5.2 利用輔助線起型

利用輔助線起型是畫素描的第一步,可以幫助初學者畫準物體的形狀。輔助線還能讓我們快速、概括性地勾畫出對象的形體特徵和形體結構。

- **中線的作用**　中線可以作為一個基準,幫助定位。可以用水平、垂直、斜向的中線來確定對象的長、高、寬以及各種角度下的物體形態。

作用一	通過中線確定物體的高度

以兩條中線交叉的中心點為基準,在垂直的中線上定出物體高度。

作用二	通過中線確定物體的寬度

同樣以中心點為基準,在橫向的中線上定出物體的寬度。

作用三	通過中線確定物體的細節位置

內部細節的位置同樣可以以中線準確定出來。

作用四	通過中線概括物體不同形態

當物體出現傾斜或變化時,中線要根據物體的形態走向來確定。

· 切線起型 切線就是輔助線。用切線起型就是用簡潔的直線直觀地分出物體的外形輪廓。
妥善利用切線能幫助我們更好地起型。

■ 切出圓形物體的外形

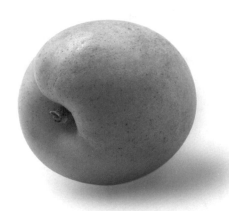

正確和錯誤的切線方式

✔

✗

切線要輕、細、直，方便修改和切出
好看的型。

彎彎曲曲的切線是錯誤的，會讓
物體變形。

1 先用前面所學的中線定出物體
的中心和大致框架。

2 繼續用直線進行切分，切出較
圓的外形，及果蒂的位置。

3 用直線切出具體一點的輪廓。

4 將邊緣圓滑化，使邊緣的轉角
不那麼突兀。

5 用切線畫出果蒂的大致形狀。

6 擦掉多餘的輔助線，就得到一
個乾淨利落的外形了。

5.3 起型常見問題

起型時，常會因為沒注意到整體而導致畫面太滿太擠，或陷於局部細節，導致結構出現偏差。
起型時應多多注意此類問題，避免繪製失誤。

問題一：不確定整體範圍

沒有確定整體的範圍，導致物體畫不完，溢出畫面。

問題二：用細線慢慢描

不注重整體結構，過於刻畫局部細節，因小失大。

問題三：畫面被撐得太滿

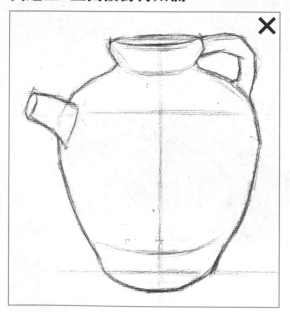

將物體畫得太大，畫面被撐得很擠，不好看。

問題四：畫面太空

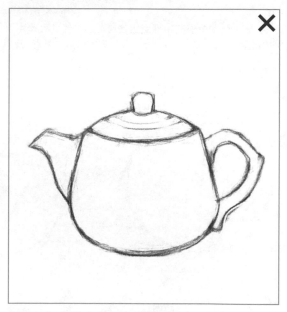

物體太小，導致畫面太空，有失協調。

[練習] 為靜物組合起型

刻畫靜物組合時要把握好整體感，從整體到局部逐步概括來起型。

1 把它們看做一個整體，框出上下左右的界線。

2 逐步縮小區域，截掉方框中的留白。

3 畫條斜線將區域分成兩部分，即聚與散的部分。整體框架完成。

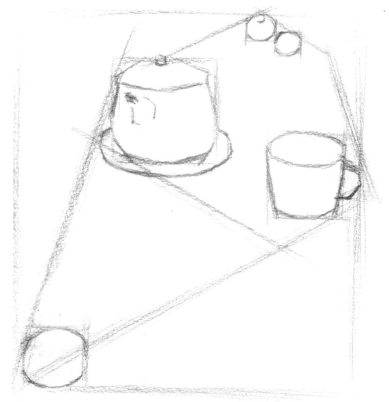

4 在框架內畫出各物體的界線。

5 用切割法切割出各物體，完成起型。

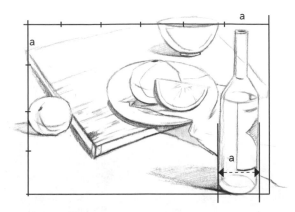

起型的關鍵是物體比例。比如畫面中
的酒瓶不能太粗也不要太細，約是畫
布長度的 1/6，寬度的 1/4。

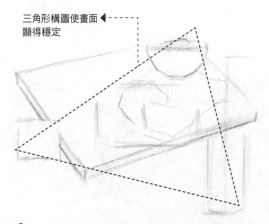

三角形構圖使畫面
顯得穩定

6 用2B鉛筆畫出物體的大致位置與形狀。
畫酒瓶時可作條輔助線，確保左右對稱。

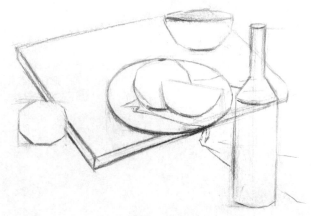

7 逐步深入切割。盤子、水果等較圓潤的物體可用
弧線連接切割點，使輪廓更自然。

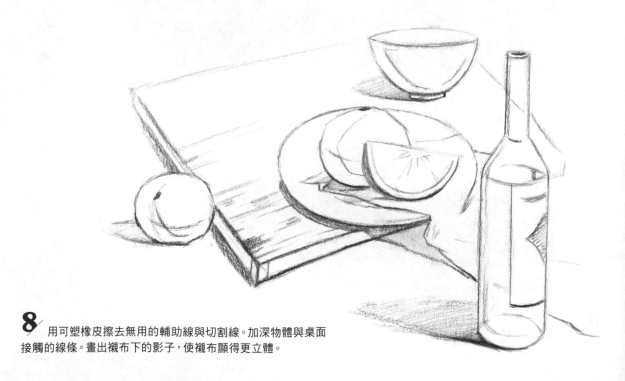

8 用可塑橡皮擦去無用的輔助線與切割線。加深物體與桌面
接觸的線條。畫出襯布下的影子，使襯布顯得更立體。

結 構 素 描 *Part 6*

結構素描就是用線來表現物體的構造。觀察物體時看
到的只是表面,如果能瞭解物體的結構,就能提升造型
能力和對外形的掌握能力。

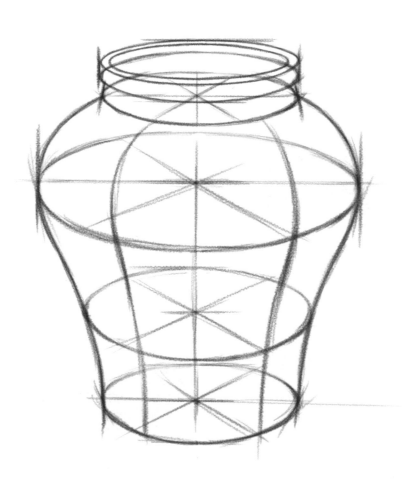

6.1 結構素描的概念與意義

結構素描是對形體和規律進行分析和理解後,再用線條表現出空間感,將看得見與看
不見的部分表現出來,更加深入地瞭解繪畫對象。

·什麼是結構素描

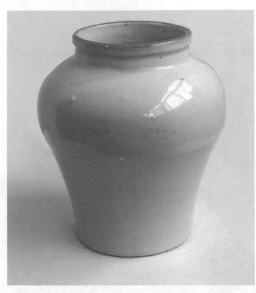

單看物體時只能看到外形,並不能理解其形態的
構成,描繪時很容易變形。

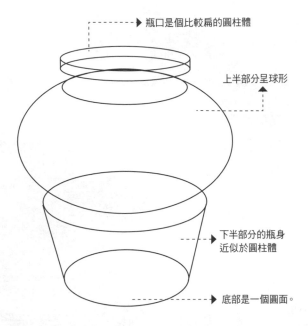

瓶口是個比較扁的圓柱體

上半部分呈球形

下半部分的瓶身
近似於圓柱體

底部是一個圓面。

將物體的每個部分分解開來,清楚
看到物體的形態結構。

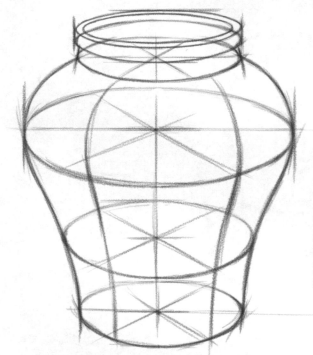

畫結構素描時可以把物體想像成透明體,
以簡潔明瞭的線條畫出其內部結構,形成
一個立體的三維空間圖。這就需要畫者有
三維空間的想像力,將看不到的面或結構
表現出來,以便展現物體的形狀。

6.2 畫幾何體的結構

以立方體、球體、柱體、錐體，這些常見的形體為例，來瞭解其結構變化。

6.2.1 立方體

忽略光影，著重在外形和結構上，根據透視原理用線條來理解立方體的透視結構。

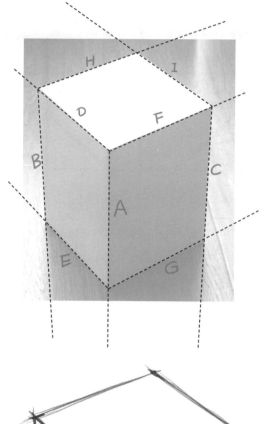

1／最長的線是離我們最近的A，而且它是垂直的，所以先畫它。再根據A定出B和C的位置。

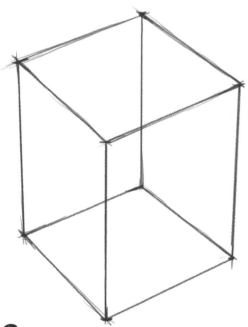

2／將三條線的六個端點連接起來，然後完成頂面。I參考D，H參考F，兩線相交後立方體就完成了。

3／畫出底面，方法和頂面相同。連接節點後，一個完美的立方體就完成了。

6.2.2 球體

以中心線為基準,從結構上可以看到橫截面的透視,據此判斷這是一個略帶俯視的角度。

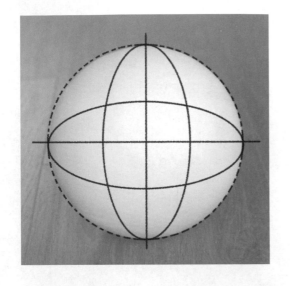

1 先畫出一個正方形,並將兩條中線畫出來。

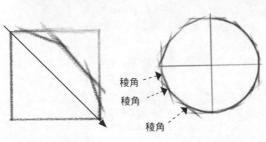

稜角
稜角
稜角

用切線將邊緣一點一點地切成弧線。

將稜角修整成圓滑的線條。

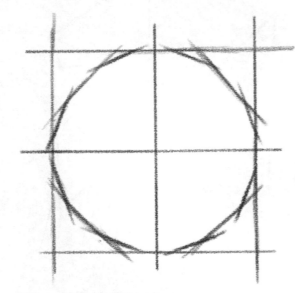

2 在四個小正方形上切出四個相等的扇形,組成一個完整的圓。

3 整理邊緣,勾勒出柔美、圓潤的輪廓。再根據透視原理畫出圓上的透視結構線,展現球體的立體結構。

6.2.3 柱體

通過前面所學的透視關係可以看出,在視覺上底面要比頂面大,且側面邊線越往下越向內側靠攏。

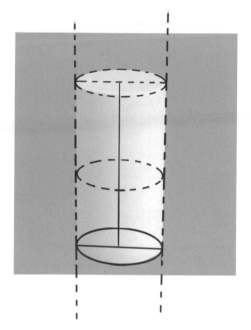

1 確定通過最高點和最低點的兩條線,將其連接組成一個矩形框。

2 定出頂面圓的位置。畫出矩形的中軸線,並調整矩形的透視。

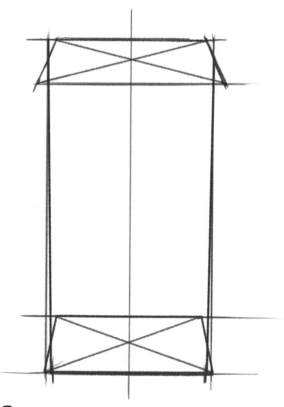

3 根據立方體的透視原理,用方形畫出上下兩個圓面的透視。

4 根據方形對角線的交點來判斷圓的中心點,再切出兩個圓面。清除輔助線,得到一個完整的圓柱體結構。

6.2.4 錐體

圓錐體的透視主要是底面圓的弧度變化。下圖屬於側俯視圖，因此底面圓相對要圓一些。

通常要先確定底面圓的透視才能畫準圓錐體。可以通過方形透視來瞭解底面圓的透視。

1 觀察圓錐體，確定一個最高點和一個最低點，在兩點間畫條中線。在底線的上下左右定出四個點，左右兩點是等距的。

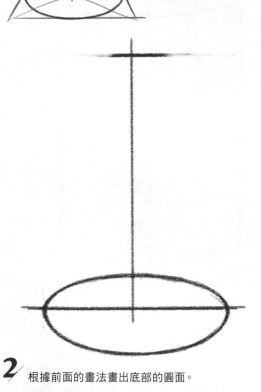

2 根據前面的畫法畫出底部的圓面。

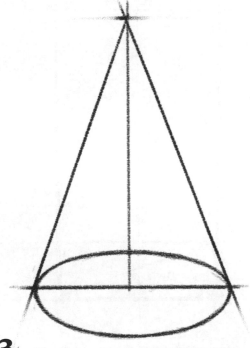

3 將底面圓左右兩端的端點與頂點連接，圓錐體就畫好了。

064

[練習] 畫幾何體組合的結構

注意能看到的線和面。繪製過程中所畫的結構線都是為了完成物體的外形，因此不要將其畫得太雜亂。

1 畫個豎放的長方體，頂面大致為正方形，然後畫出長方體的中心線。

取1、2、3邊的中點，將其連接起來作為A1線，這條線與上下二個面的對角線平行。

畫出A線。A線的長度等於D線，且A線平行於B線和C線。

2 以A和A1線為中心線，畫出一個平行四邊形。

3 以四邊形的左邊線為對角線畫一個與豎長方體頂面差不多大小的四邊形，作為橫向長方體的一個面。繼續完成橫向長方體的其他面。

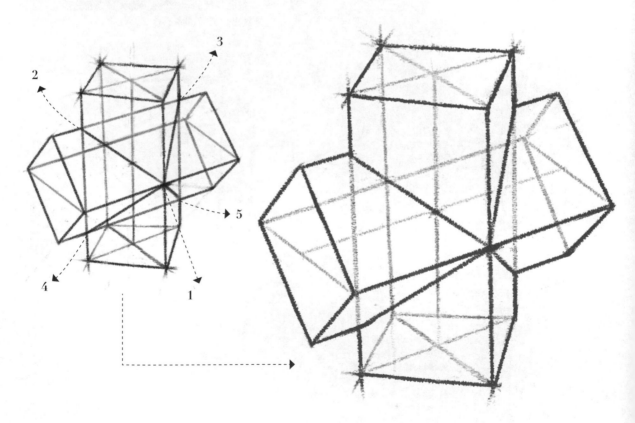

4 連接點1與點2、3、4、5，再擦淡其餘的輔助線，保留主要線條，柱十字架就完成了。

光線與影調 *Part 7*

　　本章將從三大面、五大調入手，逐步深入到色調表現與明暗變化，將素描中十分重要的知識一一講解清楚。表現好色調、明暗和投影便能塑造出物體的立體感與空間感。

7.1 光影的形成與效果

素描中黑白調子的關係是繪畫的基礎,不要小看這只有黑和白的單色世界,錯綜複雜的黑白灰層次能表達出各式各樣的光源關係。物質擋住光後留下影子成了暗部,光直射的地方成了亮部,這樣就形成了光影。

・光影的形成

■ 左側光

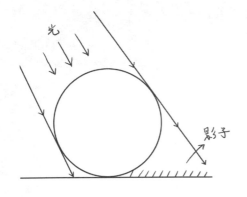

■ 頂光

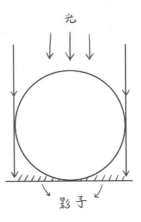

■ 右側光

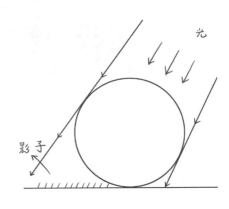

來自左上方的光,影子留在右邊。

來自正上方的光,影子出現在物體下方。

來自物體右上方的光,影子留在左邊。

・不同方向光源下的物體

熟悉光源和影子的形成關係將有利於素描學習。哪裡有素描的存在,哪裡就有光影關係。

光的方向

影子的位置

光的方向在花朵的後方

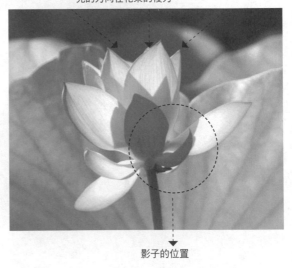

影子的位置

光來自右上方,依照光的方向和影子相反的規律,影子會落在左下方。這種方向的光影較為常見。

逆光,即光線從物體後方照過來,前面為陰影,這是光影關係中很美的一種,常運用於攝影和繪畫中。

·不同方向的光源所產生的光影效果

瞭解各種方向的光源會產生什麼樣的光影效果，
對初學者來說是重中之重。

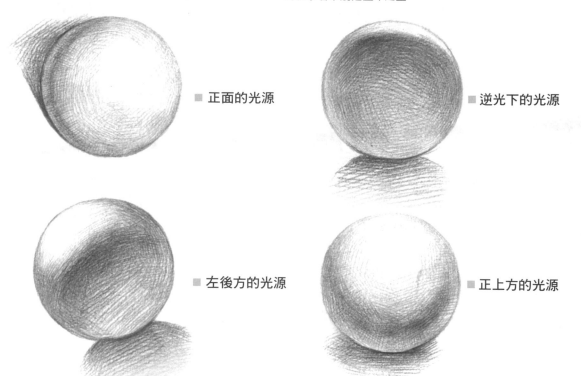

■ 正面的光源

■ 逆光下的光源

■ 左後方的光源

■ 正上方的光源

·光照的特點

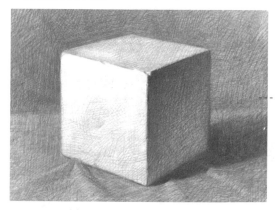

越靠近光源的地方越亮，越遠的越灰，沒有照到光的
便形成暗部。這個規律是初學者應該謹記於心的。

看風景時會發現近處的東西
看得很清楚，遠處的很模糊。
這是人的視覺特點，即近實
遠虛。畫素描時也要遵循這個
特點，將近處的東西畫得細緻
些，遠處的適當虛化。

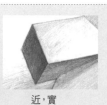

近，實

遠，虛

7.2 素描中的黑白灰

素描的黑白灰世界裡也有「彩色」，我們要用豐富的單色關係來表現彩色的層次感。
這不是件簡單的事情，需要長年累月的練習。

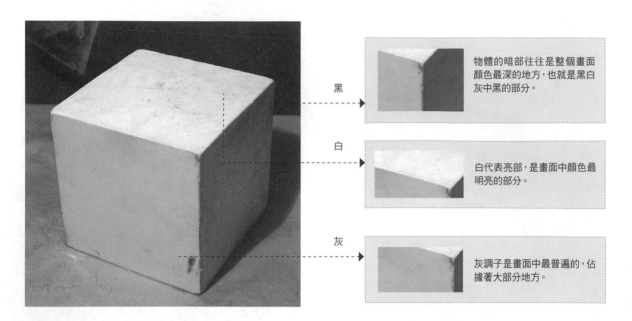

黑 → 物體的暗部往往是整個畫面顏色最深的地方，也就是黑白灰中黑的部分。

白 → 白代表亮部，是畫面中顏色最明亮的部分。

灰 → 灰調子是畫面中最普遍的，佔據著大部分地方。

· 黑白灰在素描中的表現

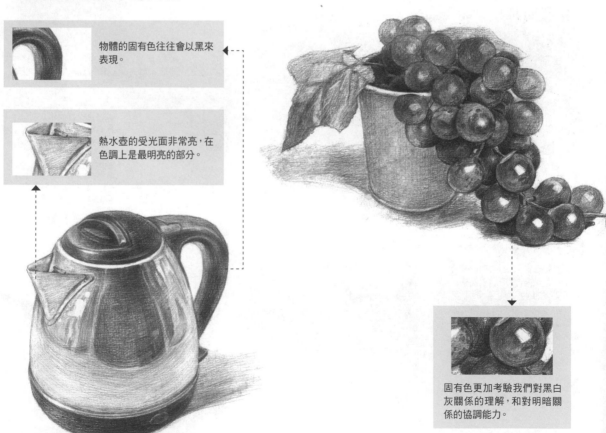

物體的固有色往往會以黑來表現。

熱水壺的受光面非常亮，在色調上是最明亮的部分。

固有色更加考驗我們對黑白灰關係的理解，和對明暗關係的協調能力。

7.3 素描的三大面與五大調

物體除了有亮、灰、暗三大面外，還會因受光強弱的不同而形成五種調子。

7.3.1 三大面

物體受到光照會形成三個明暗區域：亮面、灰面、暗面。可以先找到明暗交界線，其兩邊便是受光面和背光面。

· 明暗交界線

受光面與背光面的交界處，不受光線照射，不受反光影響，形成了最暗的面。找到明暗交界線，就能找到受光面與背光面。

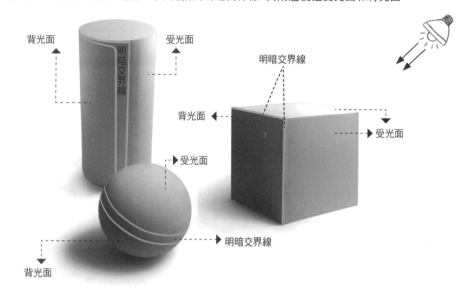

· 物體的三大面　三大面為：亮面、灰面和暗面，其中亮面和灰面為受光面，暗面為背光面。
三大面的明暗順序為：亮面＞灰面＞暗面。

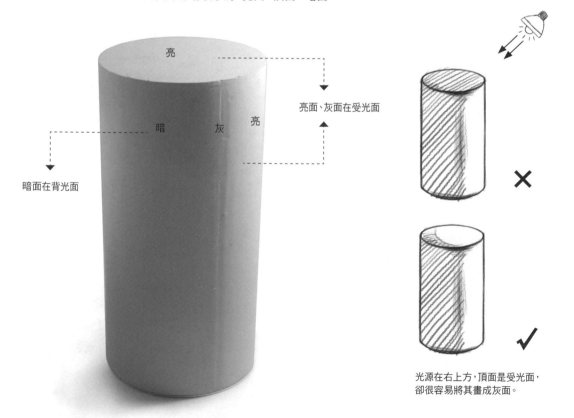

光源在右上方，頂面是受光面，卻很容易將其畫成灰面。

· 從實例看物體的三大面

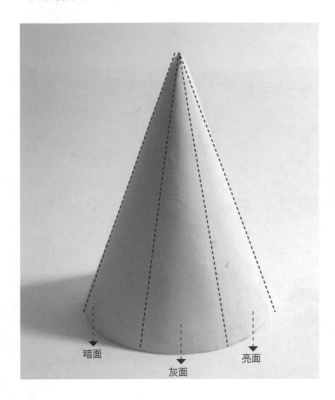

暗面　　灰面　　亮面

✕

將灰面和亮面的色調畫成一樣的，
三大面的關係不夠明確。

✓

將黑白灰區分清楚，能更好地表現出立體感。

· 組合物體的三大面方向要一致

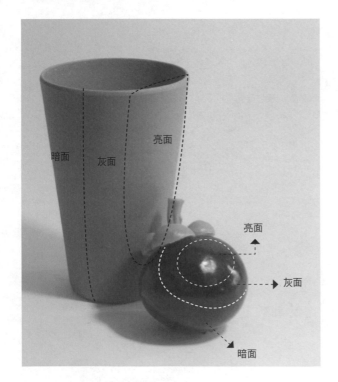

暗面　　灰面　　亮面

亮面

灰面

暗面

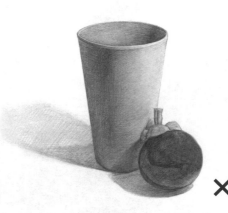

✕

山竹的亮面與後面水杯的亮面不一致

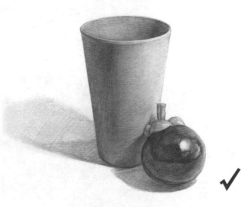

✓

山竹與水杯的亮面、暗面、灰面方向
都是右側亮，左側暗。

7.3.2 五大調

除了三大面之外，還能看到在暗面上因為環境關係所
形成的反光，及受光面裡最亮的部分──高光。因受
光強弱不同而產成的五種調子。

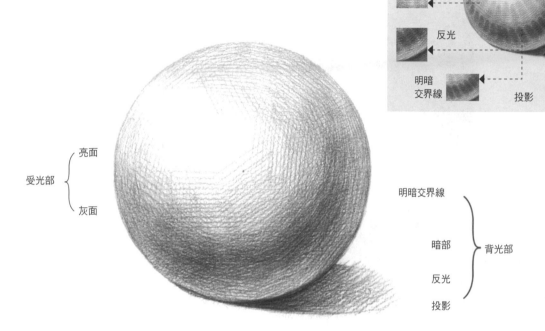

受光部 { 亮面
 灰面

明暗交界線
暗部
反光 } 背光部
投影

·物體上的明暗調子

光源的方向不同，五大調的關係和方向也會不同，有時候調子的變化還會受固有色的影響。
鋪調子時要注意到這些細微的變化。

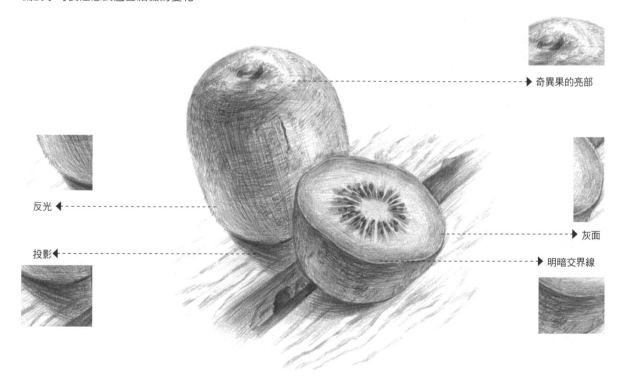

奇異果的亮部

反光

投影

灰面

明暗交界線

· 從立方體看五大調

按照色調的深淺對五大調進行排列，通過不斷地對比兩個面的色調深淺才能準確地表現出物體的明暗。

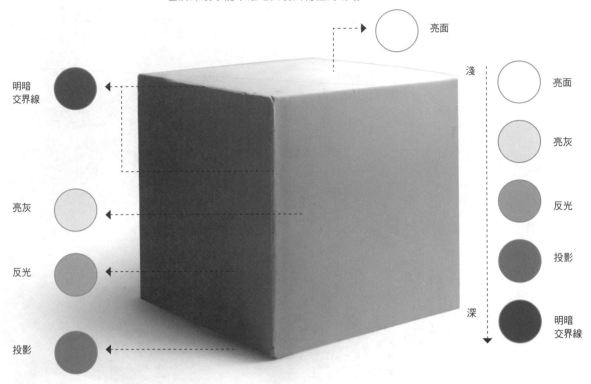

亮面

明暗交界線

亮灰

反光

投影

淺

亮面

亮灰

反光

投影

深

明暗交界線

· 色調分區

繪畫前，要觀察立方體的明暗，對比每個面的色調深淺。

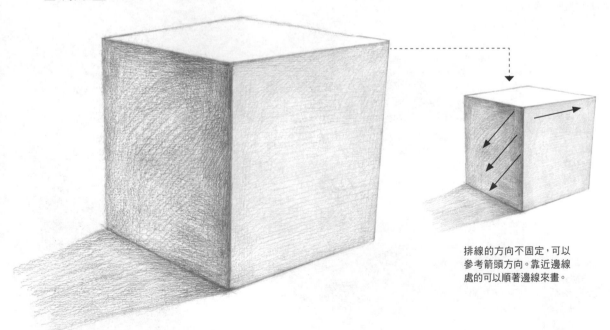

排線的方向不固定，可以參考箭頭方向。靠近邊線處的可以順著邊線來畫。

區分出三大面和陰影的位置。在灰面和暗面上排線，暗面的色調可以稍微深一些，留出亮面。沿著暗面底邊向右塗出大致的陰影位置。

7.4 投影

確定投影範圍並瞭解光源對投影的影響，便能將效果處理得更好。一起來看一下吧！

7.4.1 確定物體的投影

光線通過物體邊緣照射到地面上，將關鍵點連接起來的範圍就是投影的範圍。

·如何確定光源範圍

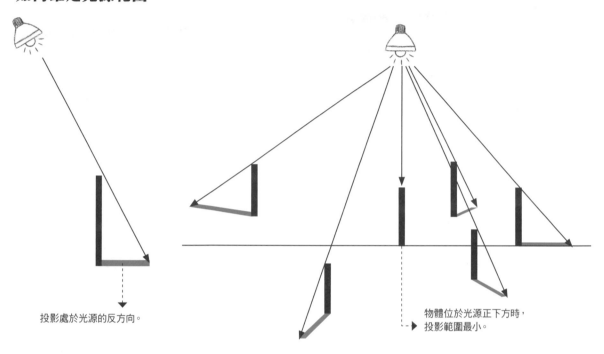

投影處於光源的反方向。

物體位於光源正下方時，
投影範圍最小。

·光源高度與投影長度的關係　　光源越高，投影越短；光源越低，投影越長。

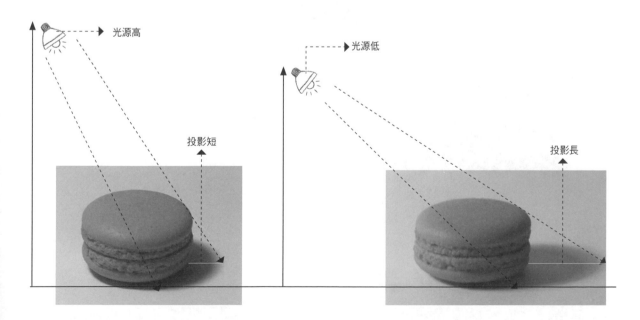

光源高　　　投影短

光源低　　　投影長

7.4.2 描繪投影

畫投影不僅僅是在物體下方畫一塊暗色，而是要考慮到空間形態，知道被物體擋住的光會形成什麼形狀的陰影，還要研究它的深淺虛實變化。

·描繪前的觀察要點：

1. 投影的位置
2. 投影的大小
3. 投影的形狀
4. 投影的深淺變化

·誤區提示：

1. 投影的形狀不是輪廓的拷貝，而是從光線角度所對應出的物體外形。
2. 投影不是單一的深色塊，其色調會因為環境的反射光等因素而產生變化。

描繪投影前要先將觀察要點分析透徹。投影不是獨立的，要和光源方向、四大調的變化一致，這樣才能表現出立體感。

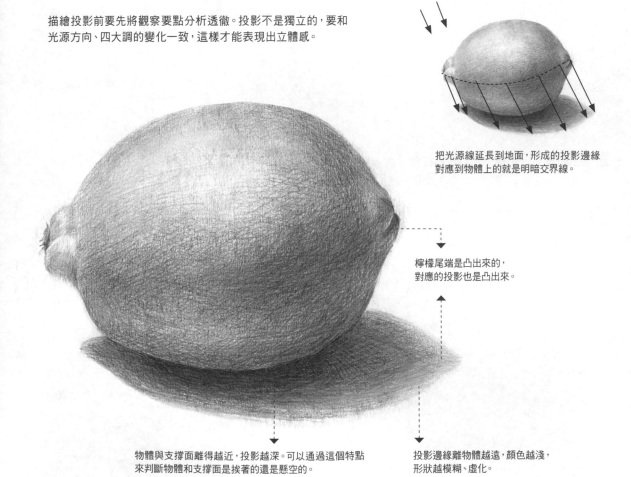

把光源線延長到地面，形成的投影邊緣對應到物體上的就是明暗交界線。

檸檬尾端是凸出來的，對應的投影也是凸出來。

物體與支撐面離得越近，投影越深。可以通過這個特點來判斷物體和支撐面是挨著的還是懸空的。

投影邊緣離物體越遠，顏色越淺，形狀越模糊、虛化。

[練習] 不同角度的立方體光影

繪畫前，仔細觀察立方體各個面的明暗，分出它們的色調變化。

1 先定出立方體的整體結構透視。放鬆力道，多用長線來勾畫。

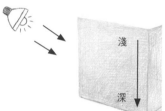

光線從上到下。下方的灰面遠離光源，色調會深一些。畫下方的灰面時，色調稍微深一些，但也不要太深，用硬一些的2B鉛筆來畫。

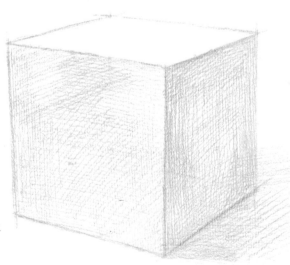

2 在灰面和暗面上排線，暗面色調稍深一些，區分出立方體的三大面，接著沿著暗面底邊向右塗出陰影的大致位置。記得留出亮面。

3 輕輕加深灰面的下半部分，稍微有一點漸變的效果就可以了。

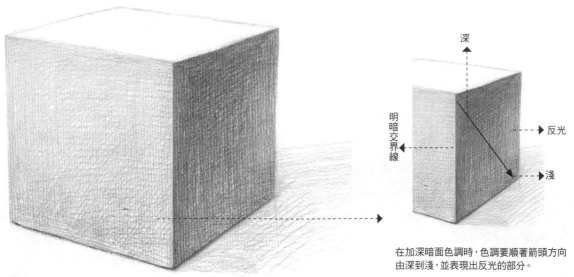

深

明暗交界線

反光

淺

在加深暗面色調時，色調要順著箭頭方向由深到淺，並表現出反光的部分。

4 沿著明暗交界線加深暗面色調。

用2B鉛筆輕輕在亮面邊緣排線，將邊緣的輪廓刻畫出來。因為是亮面所以不用刻畫得太多。

用軟一點的4B鉛筆沿著暗面邊緣排線，用最深的色調加深靠近立方體處的陰影。

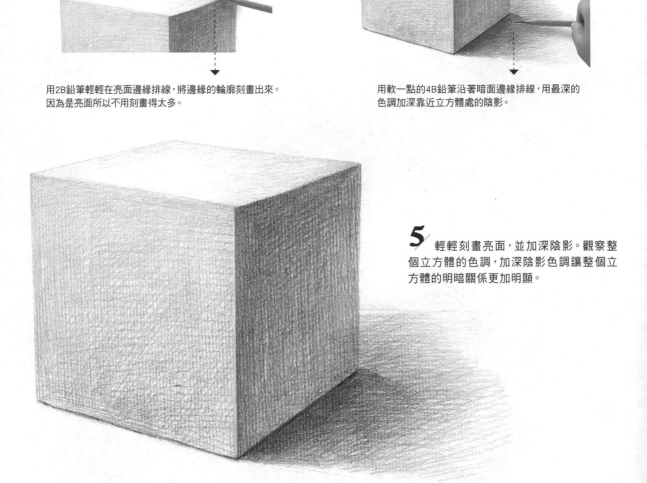

5 輕輕刻畫亮面，並加深陰影。觀察整個立方體的色調，加深陰影色調讓整個立方體的明暗關係更加明顯。

通過材質對比可以知道各種質感的特點。本章將總結
出這些特點讓大家更容易整握。如瓷器、玻璃等要用均
勻的筆觸來繪製，且亮面、灰面、暗面的區分要明顯。另
外，要多從整體出發，然後才是局部刻畫。

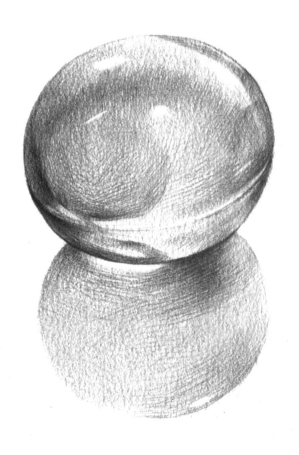

8.1 陶器質感

畫罐子時要著重於質感體現，粗陶質感要用排線的方式來表現，繪製時把握好罐子的體積感。

· 陶器的明暗特點

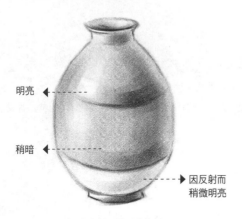

明亮 ◄- - - -

稍暗 ◄- - - -

- - - -► 因反射而
稍微明亮

以大區塊來劃分罐子的明暗。

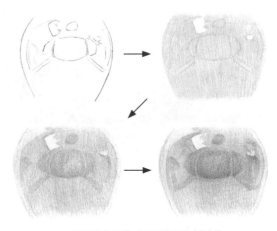

陶器沒上過釉，反光不明顯，倒映的
投影模糊，邊界也柔和許多。

· 陶罐的畫法

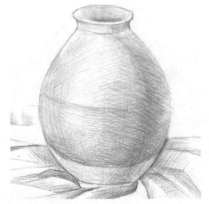

1／將整體的黑白灰色調畫出來；根據兩條明暗交
界線畫出暗部的色調，盡量用長線來畫。

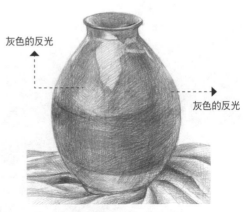

灰色的反光

灰色的反光

2／加深罐子色調，以表現罐子的固有色。

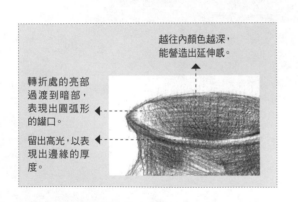

越往內顏色越深，
能營造出延伸感。

轉折處的亮部
過渡到暗部，
表現出圓弧形
的罐口。

留出高光，以表
現出邊緣的厚
度。

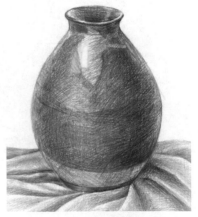

3／用細而銳利的排線加深罐身的暗部與明
暗交界線。

8.2 瓷器質感

瓷器的高光強烈,且形狀明確、清晰。反光強,但弱於高光。明暗交界線明顯,
倒映其上的影子清晰,但與金屬相比質感稍弱。

・瓷器的明暗特點

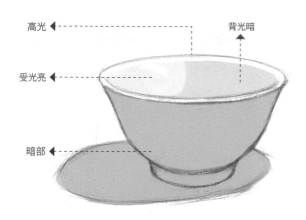

高光

背光暗

受光亮

暗部

長直排線

短線塊面

■ 描繪瓷器常用的筆觸
多用流暢的線條來
勾畫瓷器。

斜線排線

・瓷碗的畫法

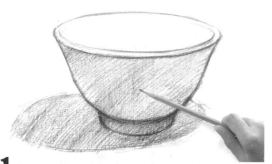

1 用直線切出碗的外形,為暗部排線。排線時別太
用力,陶瓷的顏色較淺、較亮。

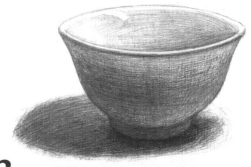

2 隨著瓷碗結構輕排弧線,區分出黑白灰關係,
並注意留出的高光形狀。

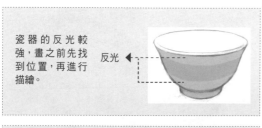

瓷器的反光較
強,畫之前先找
到位置,再進行
描繪。

反光

花紋沒有弧度。 ✕　畫出隨著碗體發生
細節變化的花紋。 ✔

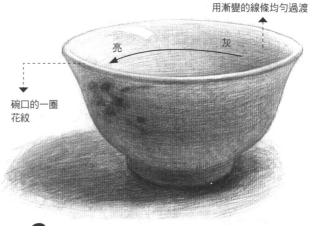

用漸變的線條均勻過渡

亮　　灰

碗口的一圈
花紋

3 跟著瓷碗結構畫出花紋,並用輕柔的線條來勾畫
灰面的過渡。

8.3 金屬質感

金屬物體的高光明顯、強烈，暗部與亮部的區分明顯。映射其上的影子明顯，具鏡面效果。

· 金屬物品的光影關係

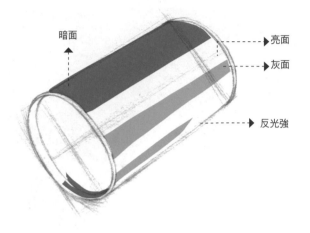

- 暗面
- 亮面
- 灰面
- 反光強

■ 描繪金屬常用的筆觸

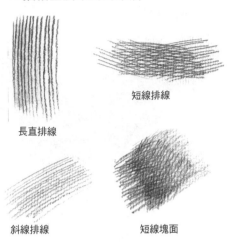

長直排線

短線排線

斜線排線

短線塊面

· 金屬罐子的畫法

1 罐子是圓柱體外形，畫線稿時要注意透視關係。

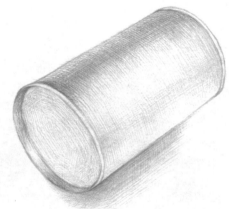

2 畫出大概的明暗關係。因為要表現的是金屬質感，高光處留白即可。

高光處留白，面積較大，也有明暗變化。

鐵罐子的反光強烈，用橡皮擦時可適當用力。

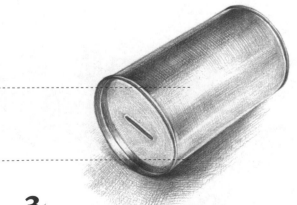

3 繼續刻畫明暗調子，高光處要擦乾淨。

8.4 玻璃質感

玻璃材質是透明的，其明暗關係會受到環境的影響。高光與反光明顯且強烈，暗部主要集中在轉折和有厚度的地方，暗部的色調深，與灰部有明顯區分。

·玻璃物品的光影關係

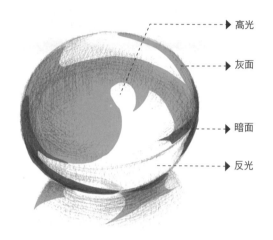

→ 高光

→ 灰面

→ 暗面

→ 反光

■繪製玻璃常用的筆觸

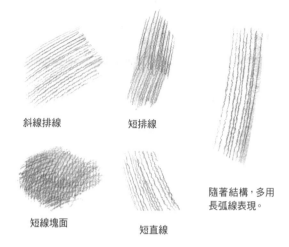

斜線排線　　　　短排線

短線塊面　　　　短直線

隨著結構，多用長弧線表現。

·玻璃珠的畫法

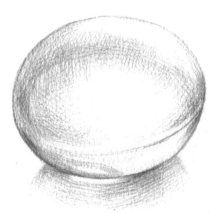

1 用2B鉛筆畫出明暗交界線和淡淡的影子。

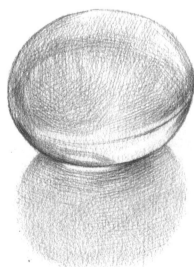

2 用弧線進一步刻畫明暗調子。

珠子的明暗交界線不能畫得太重，但又要看得出來，所以用2B鉛筆來刻畫。

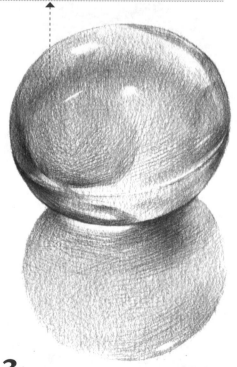

3 用橡皮的尖角把高光和反光部分擦乾淨。一個透亮的玻璃珠子就完成啦！

8.5 木器質感

畫之前先仔細觀察，會發現木盒的明暗變化柔和，木紋的走勢與盒子的透視一致，也與物體的明暗一致。

·木製物品的光影關係

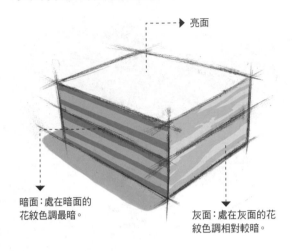

亮面

暗面：處在暗面的花紋色調最暗。

灰面：處在灰面的花紋色調相對較暗。

■ 繪製木頭常用的筆觸與木紋展示

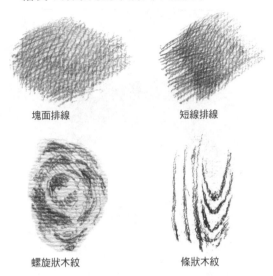

塊面排線

短線排線

螺旋狀木紋

條狀木紋

·木頭盒子的畫法

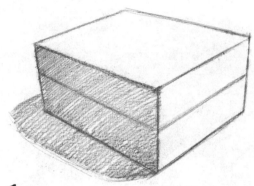

1 木盒子是立方體的，畫線稿時要注意透視關係，並用斜向筆觸分出亮面與暗面。

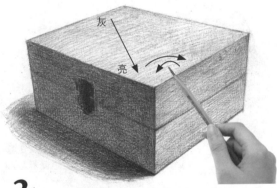

灰

亮

2 蓋子的暗部邊緣線不要太搶眼，用有虛實變化的線條來處理。

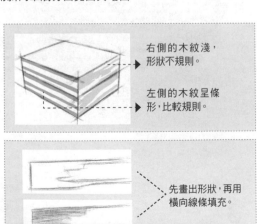

右側的木紋淺，形狀不規則。

左側的木紋呈條形，比較規則。

先畫出形狀，再用橫向線條填充。

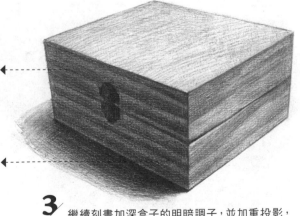

3 繼續刻畫加深盒子的明暗調子，並加重投影，將暗部區分開來。

8.6 布料質感

形體的改變能讓布料形成上下起伏的狀態，凸起處受光，更亮，凹陷處被凸起處遮擋形成暗面。先歸納出襯布的黑白灰關係，以便更好地表現出襯布的立體感。

·布料的光影關係

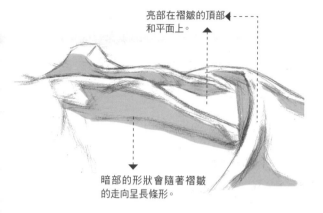

亮部在褶皺的頂部和平面上。

暗部的形狀會隨著褶皺的走向呈長條形。

■ 繪製布料常用的筆觸

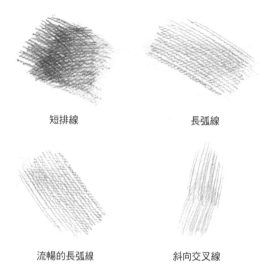

短排線

長弧線

流暢的長弧線

斜向交叉線

·襯布的畫法

1 橫握4B鉛筆，用斜向長線為暗部鋪上一層調子。

2 立握2B鉛筆，快速在暗面畫出細密的短線筆觸。可重點刻畫前面的褶皺。

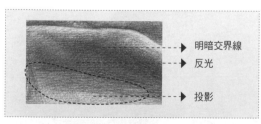

→ 明暗交界線
→ 反光
→ 投影

用紙巾擦出襯布的柔和感。

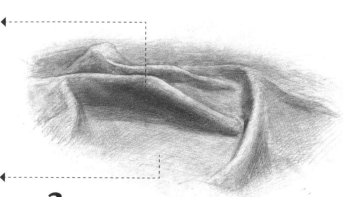

3 繼續刻畫從暗面過渡到亮面的調子，並用紙巾擦出襯布的柔軟質感。

8.7 絨毛質感

通過講解絨毛質感的畫法，讓大家瞭解什麼樣的線條與筆觸可以更好地表現毛髮，及毛髮上的光影。

·絨毛的光影關係

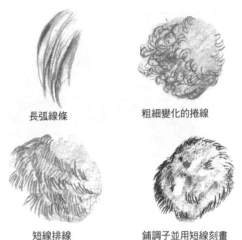

灰面

亮面

暗面

頭繩靠後被遮擋，形成暗面。

■ 繪製絨毛常用的筆觸

長弧線條

粗細變化的捲線

短線排線

鋪調子並用短線刻畫

·絨毛髮飾的畫法

1 畫線稿時，淡淡勾出髮圈的絨球外形即可，下筆不可過重。

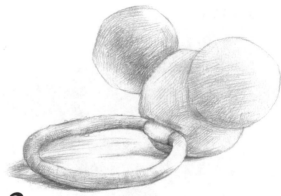

2 對絨球和髮圈的明暗調子進行區分，投影也要畫出來。

深色絨球的邊緣要糊糊的，必要時用手指抹均勻，再用可塑橡皮擦出球形輪廓。

白色絨球也是有暗部的，畫時別忘了畫出絨毛的層次感，細細的絨毛可用可塑橡皮擦出來。

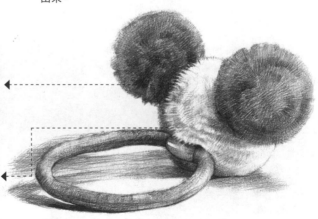

3 削尖筆尖，用短線刻畫出毛茸茸的質感。

下篇・實戰技巧

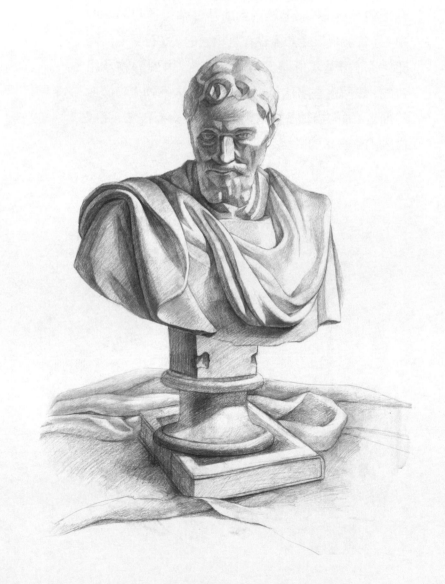

Practical Skills

學習了前面的基礎素描知識後，想不想嘗試有挑戰性的案例呢？將上篇講到的基礎知識運用到案例中，你會發現很多知識點都是相通的。從石膏幾何體開始，理解基本形體的明暗描繪法，再到靜物及組合物。瞭解這些畫法後，從石膏頭像入手到人物頭像的刻畫；通過描繪各種對象徹底掌握素描技法，完成從入門到進階的蛻變。

石 膏 幾 何 體 *Part 9*

　　石膏幾何體是學習素描過程中必不可少的環節，幾何體是繪製靜物的基礎。觀察生活中的物體，不難發現它們的形態都可以用幾何體來概括，這就是一個由簡入繁的過渡。當我們通過石膏幾何體學會了結構與透視後，再去畫靜物就簡單多了。

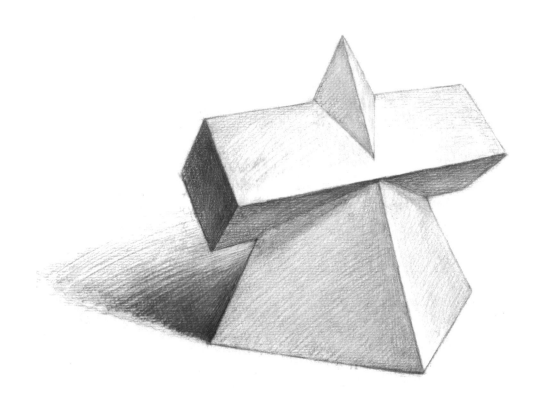

9.1 立方體

畫立方體時可以通過區分三大面的黑白灰關係，來塑造體積感。鋪色時要從暗部開始，
避免一開始就把亮部畫暗導致整個色調過暗。

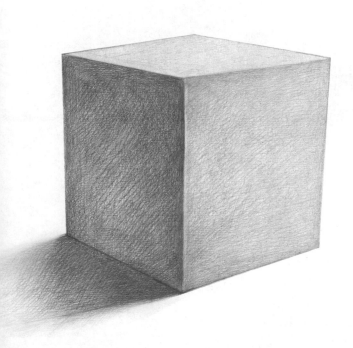

1 用鉛筆量出立方體各邊的比例。立方體的長寬
基本是相等的。

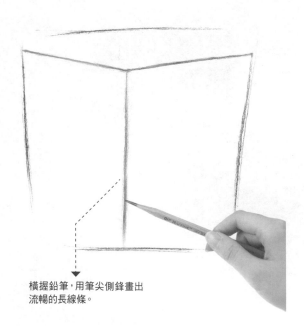

橫握鉛筆，用筆尖側鋒畫出
流暢的長線條。

2 放鬆手腕來畫立方體的關鍵邊。畫的時候
來回擺動手腕，拉出長線。

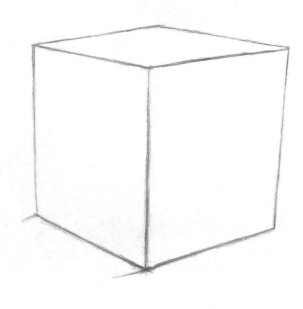

3 在輪廓上以橫握方式畫直線，細化出外形。

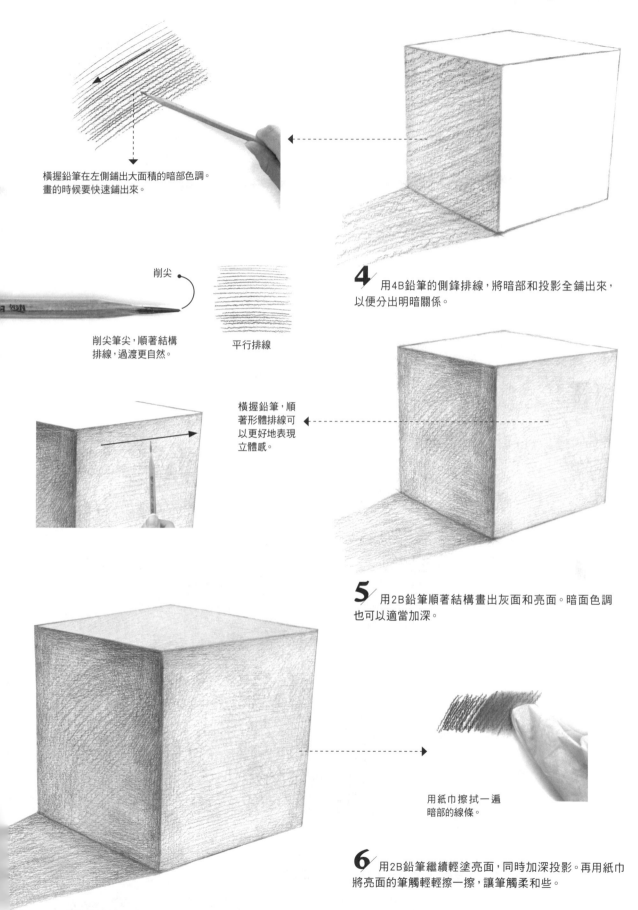

橫握鉛筆在左側鋪出大面積的暗部色調。
畫的時候要快速鋪出來。

削尖

削尖筆尖，順著結構
排線，過渡更自然。

平行排線

4 用4B鉛筆的側鋒排線，將暗部和投影全鋪出來，
以便分出明暗關係。

橫握鉛筆，順
著形體排線可
以更好地表現
立體感。

5 用2B鉛筆順著結構畫出灰面和亮面。暗面色調
也可以適當加深。

用紙巾擦拭一遍
暗部的線條。

6 用2B鉛筆繼續輕塗亮面，同時加深投影。再用紙巾
將亮面的筆觸輕輕擦一擦，讓筆觸柔和些。

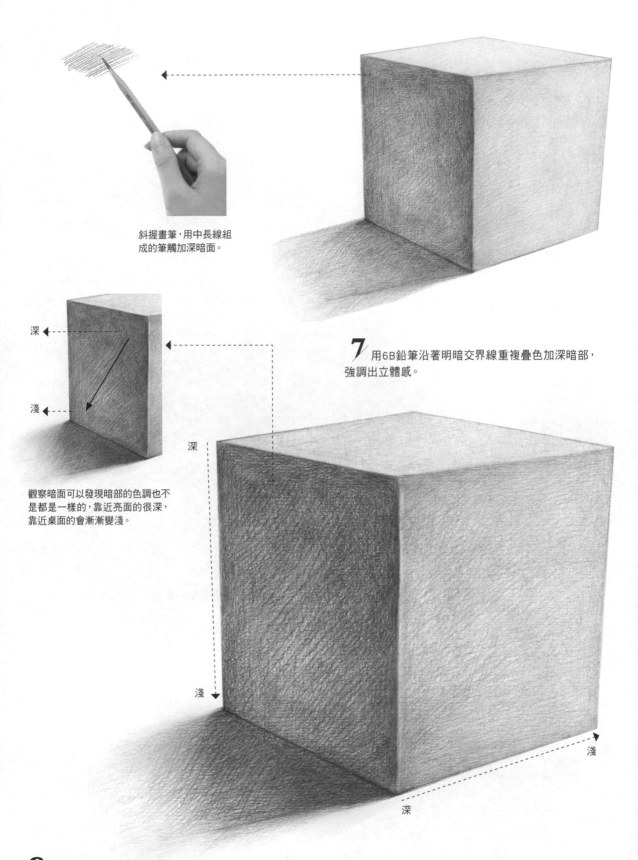

斜握畫筆，用中長線組
成的筆觸加深暗面。

深

淺

觀察暗面可以發現暗部的色調也不
是都是一樣的，靠近亮面的很深，
靠近桌面的會漸漸變淺。

7 用6B鉛筆沿著明暗交界線重複疊色加深暗部，
強調出立體感。

深

淺

淺

深

8 按照立方體的明暗關係調整每個面的色調深淺變化，使畫面更加真實。

9.2 球體

通過本案例可以學會如何表現球體的體積感、找到球形物的明暗交界線，並瞭解白色球體的五大調等基本知識。

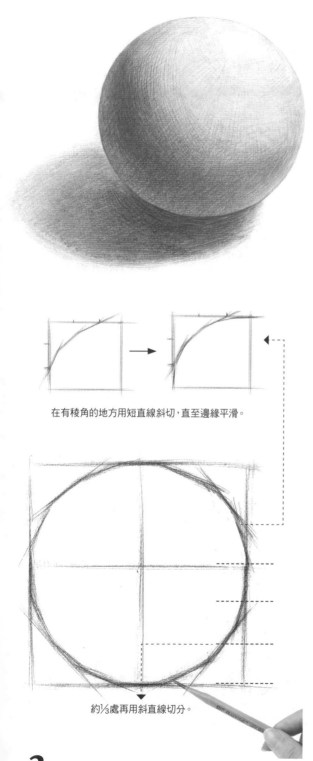

在有稜角的地方用短直線斜切，直至邊緣平滑。

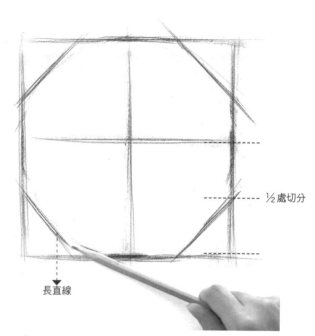

1 先把正方形分成四個小正方形，再在四邊切出四個角。

½處切分

長直線

約⅓處再用斜直線切分。

2 放鬆手腕用長線條繼續切圓。在有稜角的地方用短直線斜切，直至邊緣平滑。

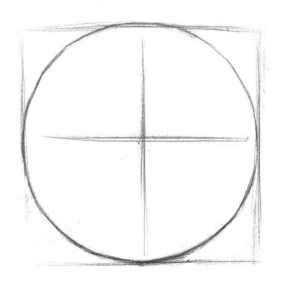

3 用同樣的方式將邊緣切畫成圓。不要用弧線來畫圓，那樣反而更難把控弧度，畫不圓。

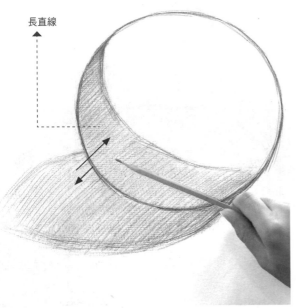

從明暗交界線往裡畫

長直線

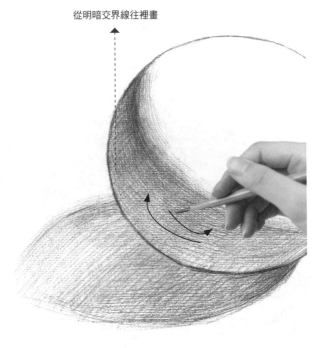

4 橫握4B鉛筆,用長斜線在暗面上一層調子,分出大致的明暗關係。

5 順著結構畫出弧線,強調出明暗交界線。

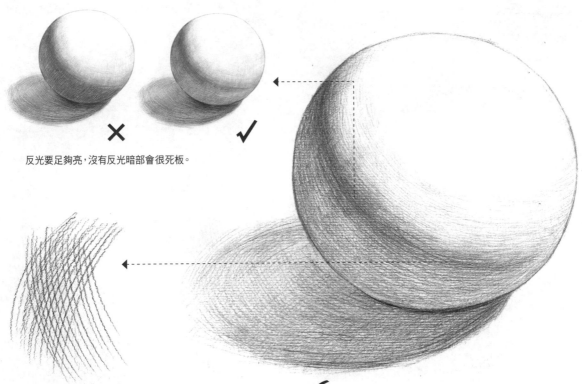

✕　　✓

反光要足夠亮,沒有反光暗部會很死板。

用疊加短弧線的方式加深色調,避免垂直交叉。

6 順著結構用2B鉛筆畫出暗面色調與影子的色調變化。

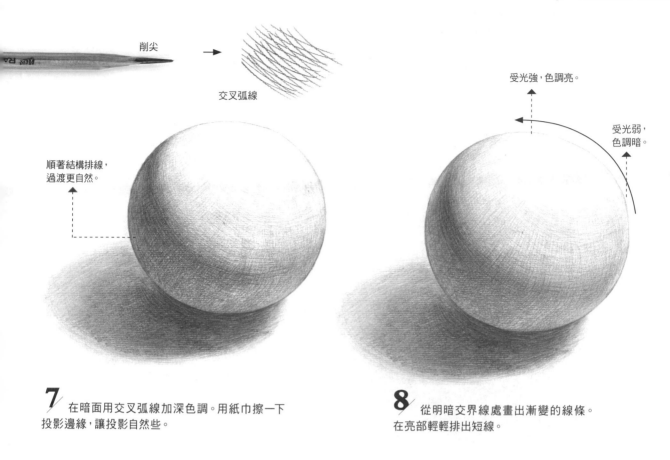

削尖

交叉弧線

順著結構排線，
過渡更自然。

受光強，色調亮。

受光弱，
色調暗。

7 在暗面用交叉弧線加深色調。用紙巾擦一下
投影邊緣，讓投影自然些。

8 從明暗交界線處畫出漸變的線條。
在亮部輕輕排出短線。

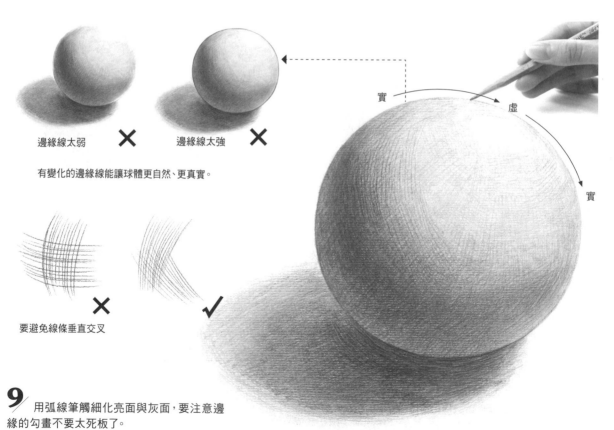

邊緣線太弱 ✕　　　邊緣線太強 ✕

有變化的邊緣線能讓球體更自然、更真實。

要避免線條垂直交叉 ✕　　　✓

實

虛

實

9 用弧線筆觸細化亮面與灰面，要注意邊
緣的勾畫不要太死板了。

9.3 正十二面體

由於十二面體有更多的面，它的明暗變化相對蘋果來說會更加複雜。如何表現面與面之間的色調變化？
反光又該怎麼表現呢？這些都是我們要學習的重點。

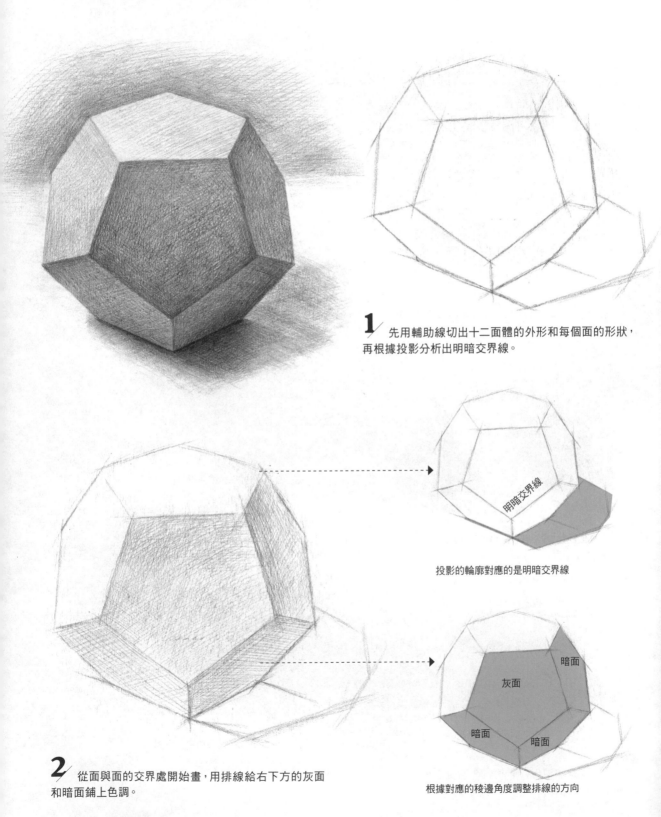

1 先用輔助線切出十二面體的外形和每個面的形狀，
再根據投影分析出明暗交界線。

明暗交界線

投影的輪廓對應的是明暗交界線

暗面
灰面
暗面
暗面

根據對應的稜邊角度調整排線的方向

2 從面與面的交界處開始畫，用排線給右下方的灰面
和暗面鋪上色調。

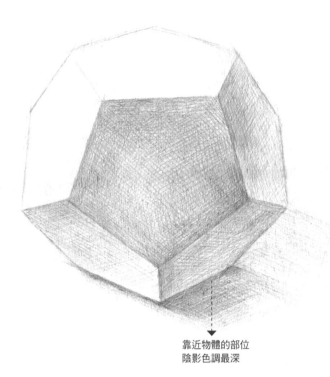

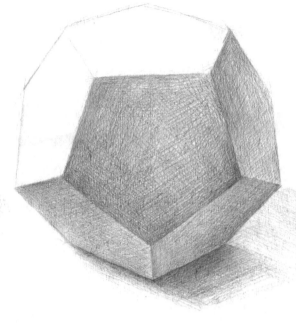

靠近物體的部位
陰影色調最深

3 放鬆手腕，用斜向的長線條鋪出暗面的色調。

4 繼續用細密的筆觸加深暗面。在面與面的轉折處加深輪廓。

橫握畫筆，用小指撐住紙面將手抬離紙面，避免將畫面弄髒。活動手腕，畫出交叉筆觸。

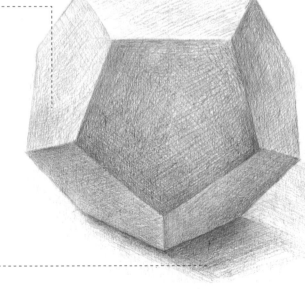

用紙筆將筆觸
適當減弱

5 橫握2B鉛筆，輕輕在受光面鋪上灰色色調。畫時要注意對比，不要比暗面色調深。

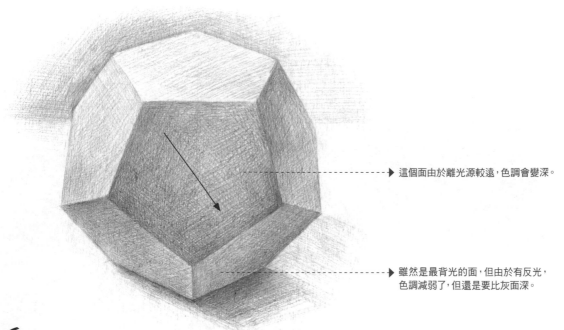

➤ 這個面由於離光源較遠,色調會變深。

➤ 雖然是最背光的面,但由於有反光,
色調減弱了,但還是要比灰面深。

6 疊加排線讓亮面到灰面、灰面到暗面的過渡更加細膩、自然。加深背景的色調。

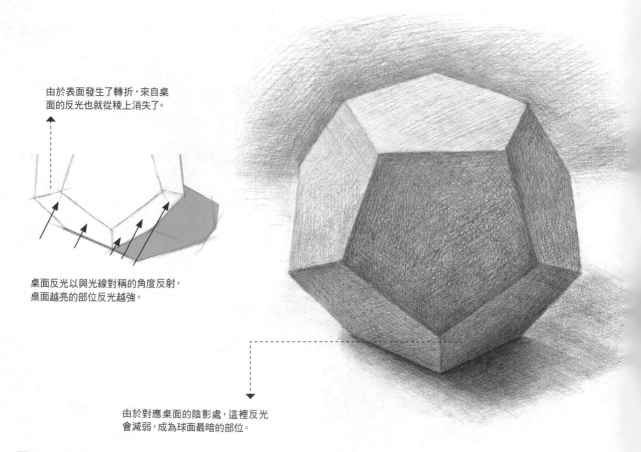

由於表面發生了轉折,來自桌
面的反光也就從稜上消失了。

桌面反光以與光線對稱的角度反射,
桌面越亮的部位反光越強。

由於對應桌面的陰影處,這裡反光
會減弱,成為球面最暗的部位。

7 加深陰影,尤其是靠近物體的部位,然後加深最暗面靠近陰影的地方,
最後再稍稍加強各個面邊緣的明暗交界線。

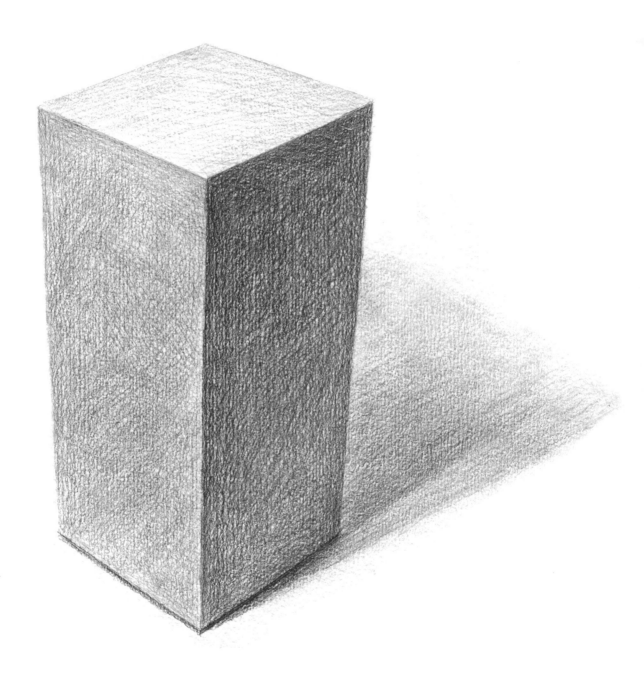

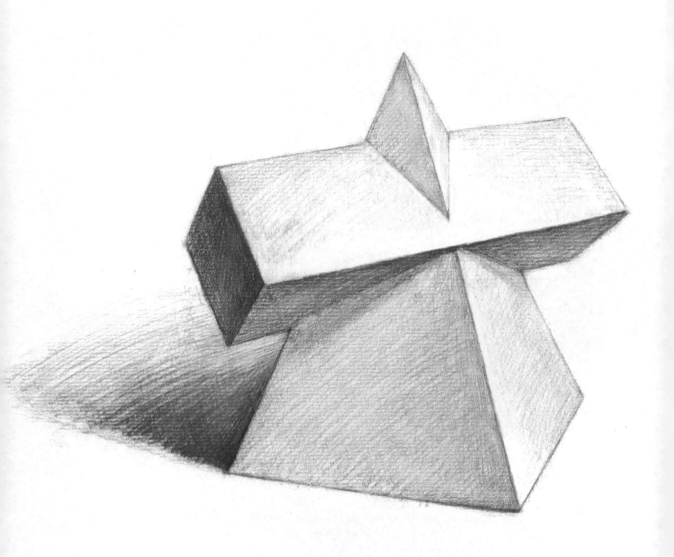

幾何體組合 *Part 10*

本章將通過石膏幾何體組合來瞭解物體間的明暗關係，掌握了明暗關係的變化後便能將畫面處理得更加完善。在後續描繪其他物體時，這些方法和技巧都是適用的。

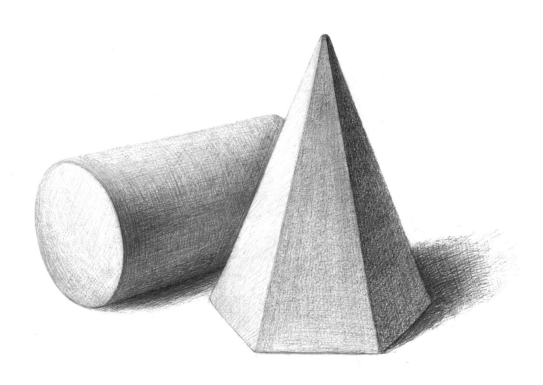

10.1 球體、立方體與圓柱體

在描繪幾何體組合時，要注意石膏體之間的相互影響，及各形體間的大小差別。
只有多對比，畫出來的幾何體形狀和色調才能更準確。

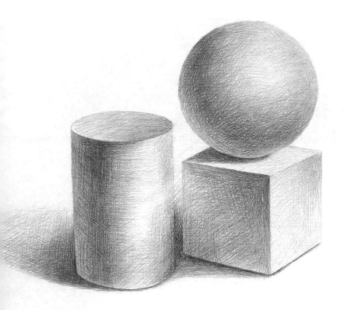

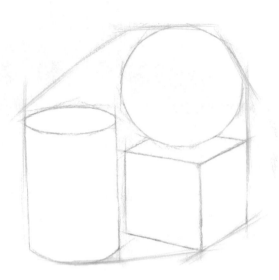

1 用鉛筆確定出幾何體組合的上下左右範圍，並用長線定出外形輪廓。

2 用2B鉛筆在打好的線稿上根據幾何體的形狀畫出明暗交界線。

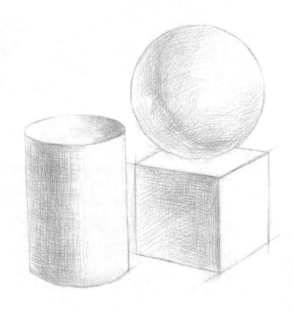

3 繼續用2B鉛筆排線。圓柱體和球體要用有弧度的線來排，立方體可用直線來排。

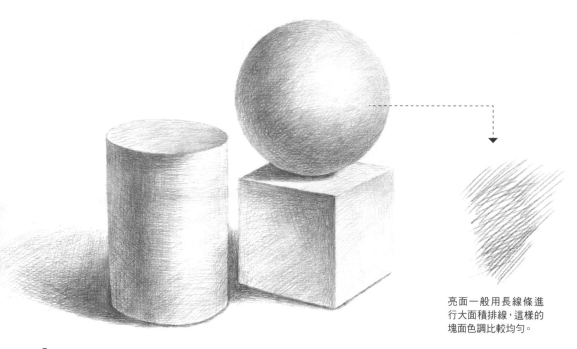

亮面一般用長線條進
行大面積排線，這樣的
塊面色調比較均勻。

4 用4B鉛筆在每個幾何體的明暗交界線處重複疊排
加深色調。亮面用較長的線條整體鋪色。

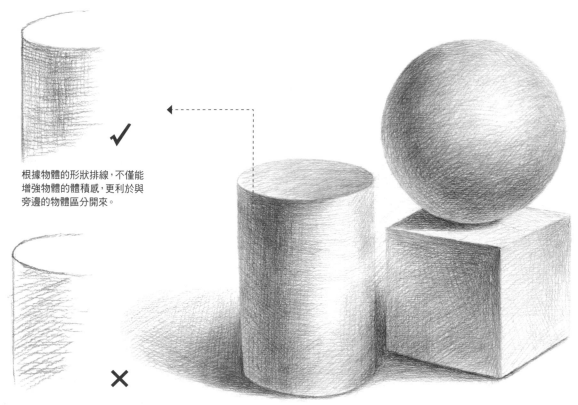

✔

根據物體的形狀排線，不僅能
增強物體的體積感，更利於與
旁邊的物體區分開來。

✘

沒有根據物體的形態進行排線。物體表
面與物體本身脫節，看起來較雜亂。

5 用6B鉛筆統一線條，用大面積的長線條排線，
避免線條過於雜亂。

10.2 畫室一角

這是一組前後關係不太強的幾何體組合，它們的距離很近，圓柱體在正方體和錐十字架後面。
可將前面兩個物體作為主體刻畫，圓柱體虛化處理。

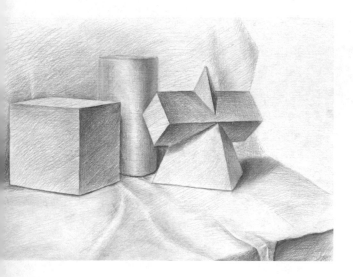

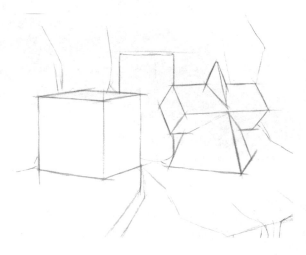

1 用2B鉛筆打型，定出幾何體的大小及大致形狀。

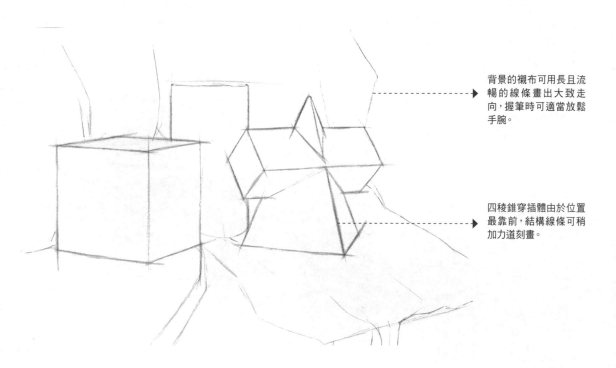

背景的襯布可用長且流暢的線條畫出大致走向，握筆時可適當放鬆手腕。

四稜錐穿插體由於位置最靠前，結構線條可稍加力道刻畫。

2 細化出組合體的外形，注意三者是前面主，後面次的關係。

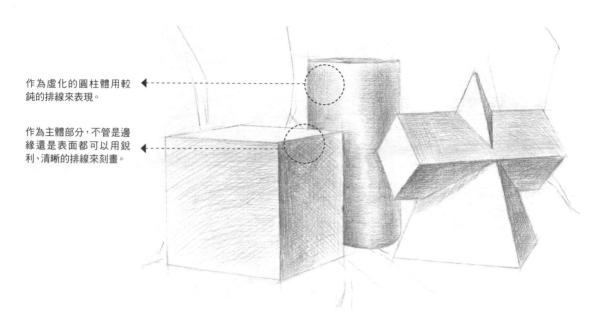

作為虛化的圓柱體用較鈍的排線來表現。

作為主體部分，不管是邊緣還是表面都可以用銳利、清晰的排線來刻畫。

3 在鋪色時，正方體和四稜錐穿插體的排線要清晰、銳利一些，體現實；圓柱體的排線可以模糊虛化些，體現虛。

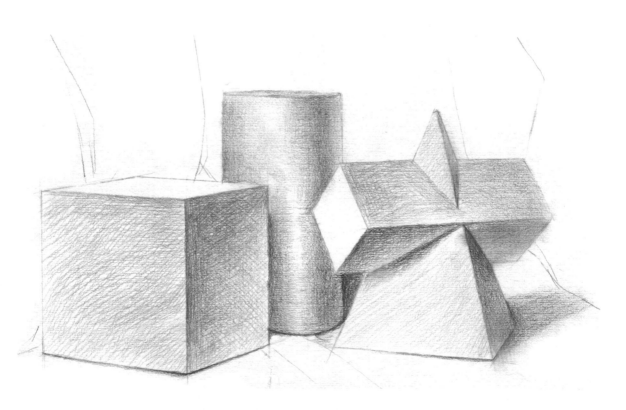

4 逐漸拉大虛實對比。可以用手指或紙巾擦一下圓柱體，模糊筆觸效果，讓圓柱體更加虛化。

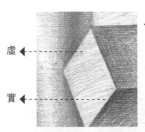

虚 ←

實 ←

仔細刻畫靠前的邊緣輪
廓,以強調突出於前面的
銳利存在。

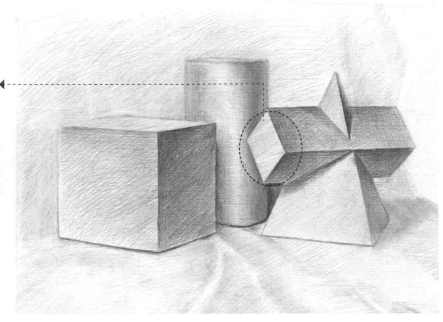

5 橫握鉛筆,活動手臂拉出長線。用細密的斜向筆觸組來表現背景的襯布,要先區分出立面與桌面的色調。

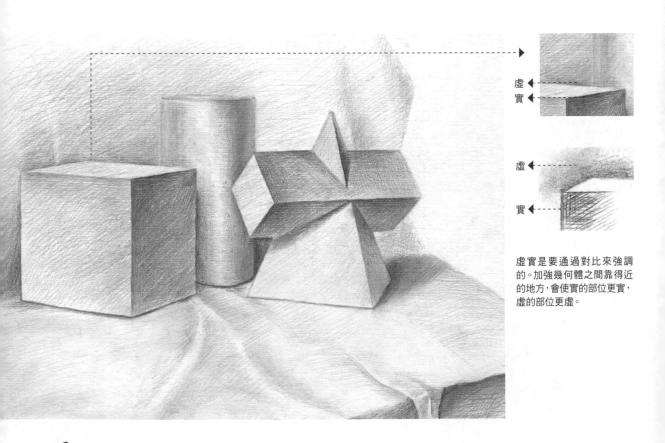

虚 ←
實 ←

虚 ←

實 ←

虛實是要通過對比來強調
的。加強幾何體之間靠得近
的地方,會使實的部位更實,
虛的部位更虛。

6 圓柱體左側邊緣與背景靠得很近,用鈍筆觸整體排線以模糊邊緣。
圓柱體和背景的虛化與前面清晰的主體物形成強烈對比。

10.3 幾何體與襯布組合

本案例將以詳細的步驟講述幾何體組合的畫法，讓初學者可以學到更多細節和處理方式。

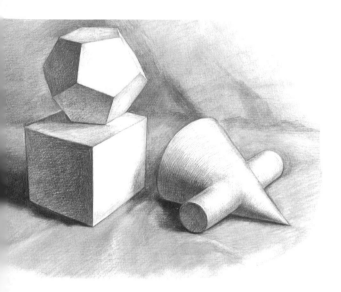

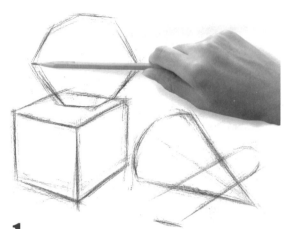

1 用2B鉛筆打型。通過鉛筆測量法找出幾何體組合的高度和寬度。

用鉛筆測出每條邊的傾斜度

注意每個面的大小對比

寬度

高度

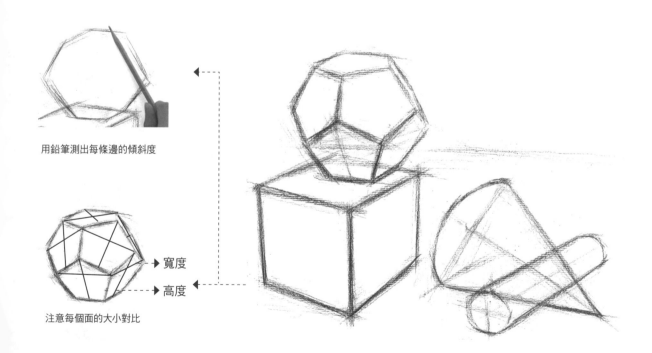

2 根據幾何體的外形橫握鉛筆，盡量用長筆尖畫出斜向的直線來細化幾何體的外形。
畫的時候，結構轉折處的線條可以處理得實一些。

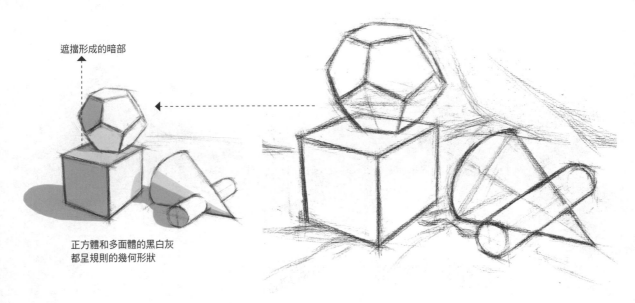

遮擋形成的暗部

正方體和多面體的黑白灰
都呈規則的幾何形狀

3 用斜向短線畫出背景襯布。畫的時候可以放輕力道，多用斜向線條描繪。

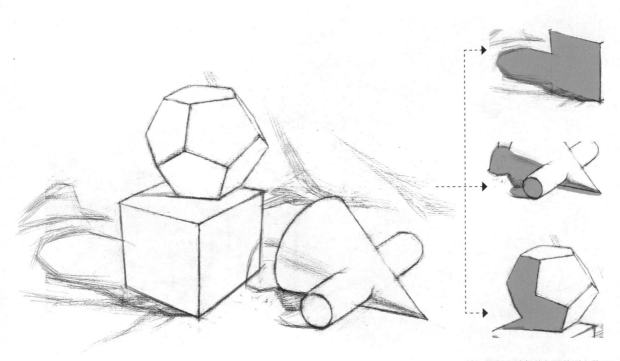

4 最後面的襯布其暗部形狀用線條稍稍概括即可，
不用像主體物那樣畫出具體形狀。

統一投影和暗部的色調能避免陷入
細節之中，讓畫面更具整體性。

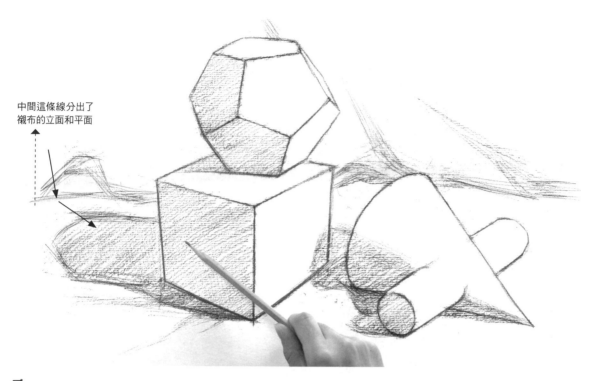

中間這條線分出了
襯布的立面和平面

5 橫握鉛筆，用斜向大筆觸畫出組合體的暗面。

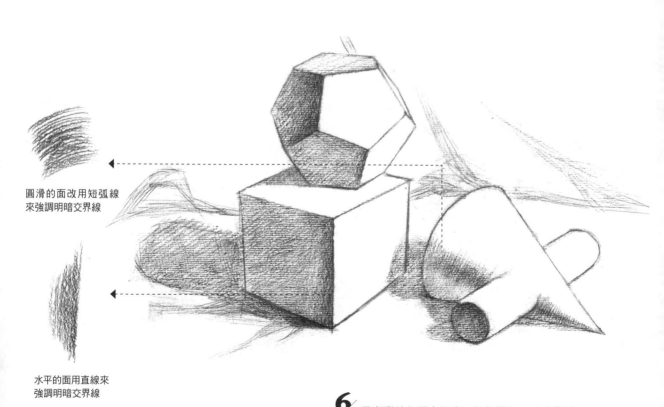

圓滑的面改用短弧線
來強調明暗交界線

水平的面用直線來
強調明暗交界線

6 用漸變的色調來加強三個物體的明暗交界線。不同
的地方可用不同的線條來處理，要做出區分。

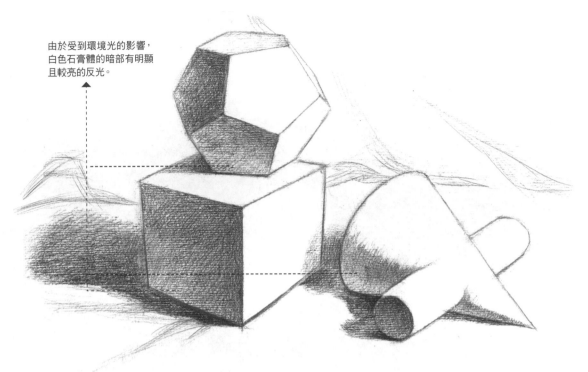

由於受到環境光的影響,
白色石膏體的暗部有明顯
且較亮的反光。

7 反光的色調比暗部亮,比亮面深。整體加強幾何體暗部的黑白灰對比。

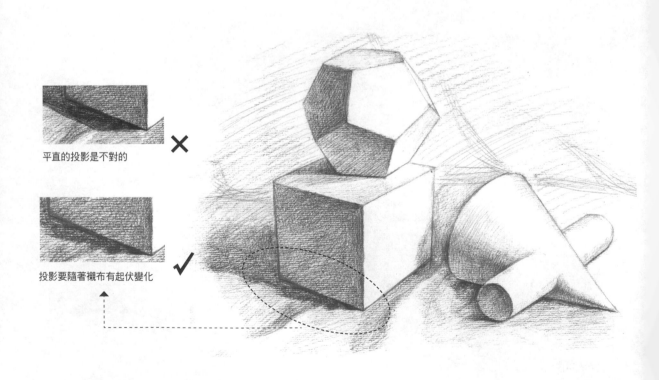

平直的投影是不對的

投影要隨著襯布有起伏變化

8 斜握鉛筆,用細密的中長線畫出襯布的暗部和亮部。要注意投影的起伏變化。

立面的襯布要虛化，用紙巾擦出暗部。

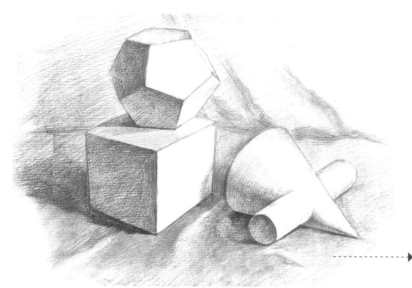

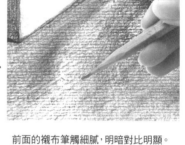

前面的襯布筆觸細膩，明暗對比明顯。

9 整塊襯布是一個灰面，用以襯托主要物體。

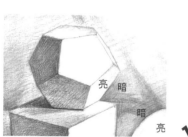

缺乏對比

亮　暗

暗

亮

✓

物體與襯布間的明暗對比是表現空間感
的關鍵，強烈的明暗對比會讓物體更加
突出。

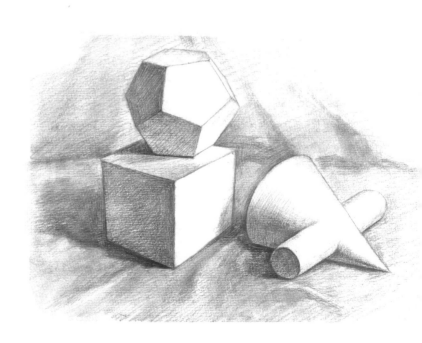

10 用不同的色調來表現襯布的固有色和明暗細節。
襯布的暗部色調很深，固有色比較淺。

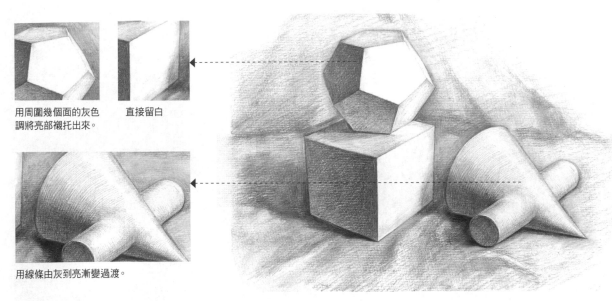

用周圍幾個面的灰色
調將亮部襯托出來。

直接留白

用線條由灰到亮漸變過渡。

11 用線條畫出石膏的亮部細節，多面體面的轉折讓投影分為深淺兩部分，可削尖鉛筆輕輕排出亮部的線條。

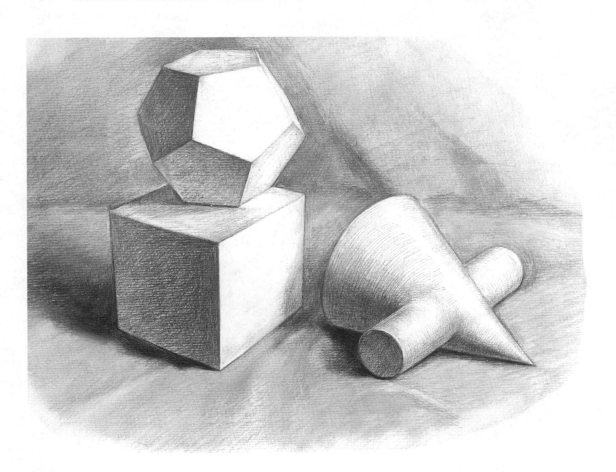

12 再用紙巾擦一遍襯布，減弱筆觸。用軟橡皮輕輕擦出襯布明暗過渡的部分，讓過渡更加柔和。這樣可使襯布整體再虛化一些，以突出石膏主體物。

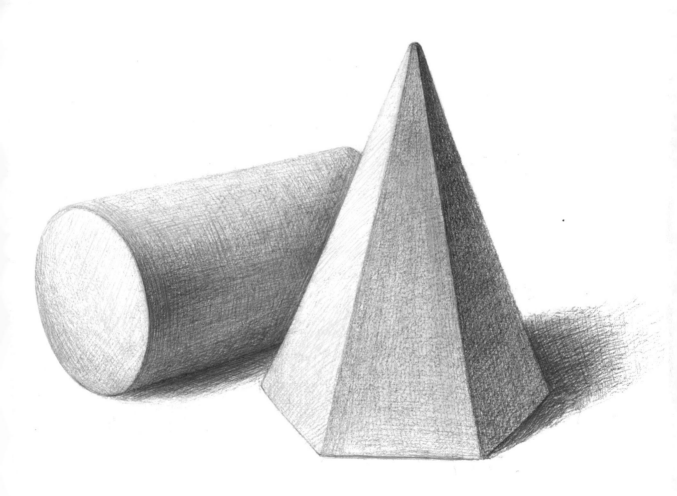

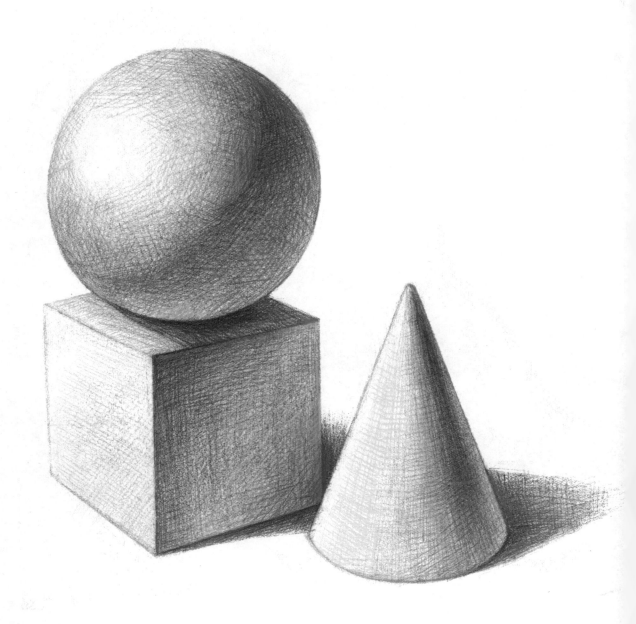

　　通過對石膏幾何體的學習，我們已經瞭解如何表現
各種幾何體的明暗關係。接下來，我們將學習靜物的
畫法。靜物的形態與幾何體類似，在分析靜物的結構
時可用類似的幾何體來代替，便於理解。

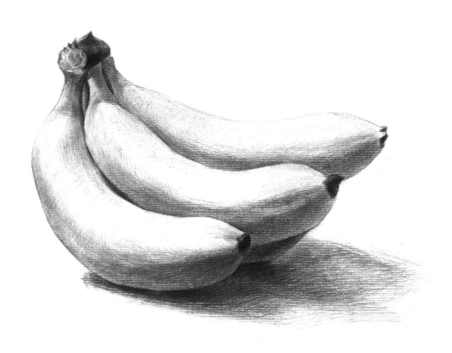

11.1 玻璃杯

玻璃杯可以作為圓柱體的變形，只是玻璃杯是透明的，質感表現上會有所不同。

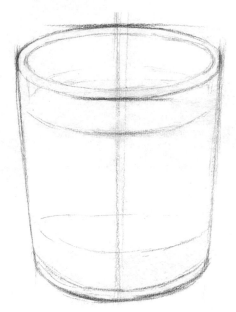

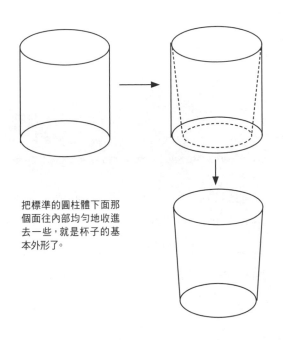

把標準的圓柱體下面那個面往內部均勻地收進去一些，就是杯子的基本外形了。

1 先畫出杯子的最高點和最低點，再拉出一條中線，左右對稱地畫出杯子的完整線稿。

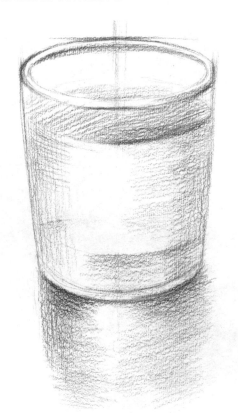

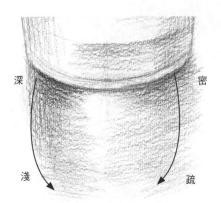

畫投影時要讓筆觸產生變化，靠近杯子底部的色調最深、筆觸最密集；離杯子越遠色調越淺、筆觸越稀疏，其他物體的投影也是同樣的道理。

2 用2B鉛筆畫出杯子的初步明暗。因為杯子中的水有特殊光感，所以亮部要盡可能留白。

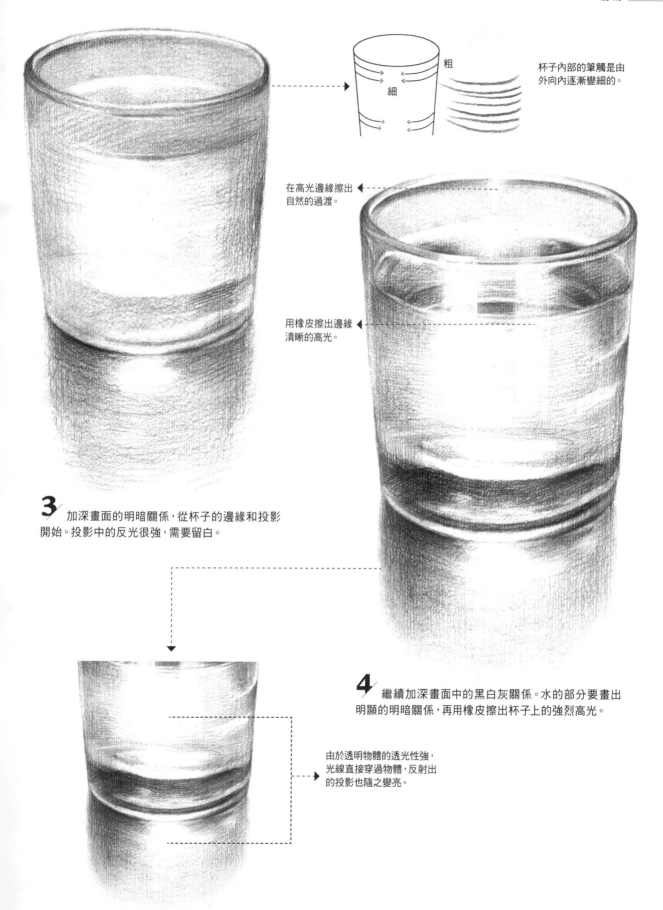

杯子內部的筆觸是由
外向內逐漸變細的。

粗

細

在高光邊緣擦出
自然的過渡。

用橡皮擦出邊緣
清晰的高光。

3 加深畫面的明暗關係，從杯子的邊緣和投影
開始。投影中的反光很強，需要留白。

4 繼續加深畫面中的黑白灰關係。水的部分要畫出
明顯的明暗關係，再用橡皮擦出杯子上的強烈高光。

由於透明物體的透光性強，
光線直接穿過物體，反射出
的投影也隨之變亮。

11.2 百事可樂

可樂瓶是個稍微複雜的柱體結構，它的明暗變化和圓柱體相似，但要表現出固有色的變化及保特瓶的特殊反光效果。
理解這些後，要畫出一瓶充滿真實感的可樂就不難了。

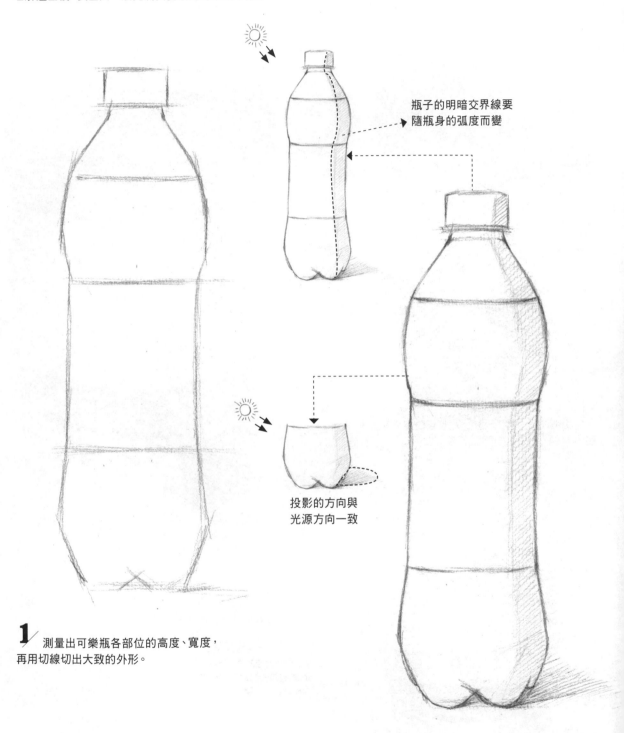

瓶子的明暗交界線要
隨瓶身的弧度而變

投影的方向與
光源方向一致

1 測量出可樂瓶各部位的高度、寬度，
再用切線切出大致的外形。

2 畫出可樂瓶的輪廓。把暗面和陰影
整體加深。

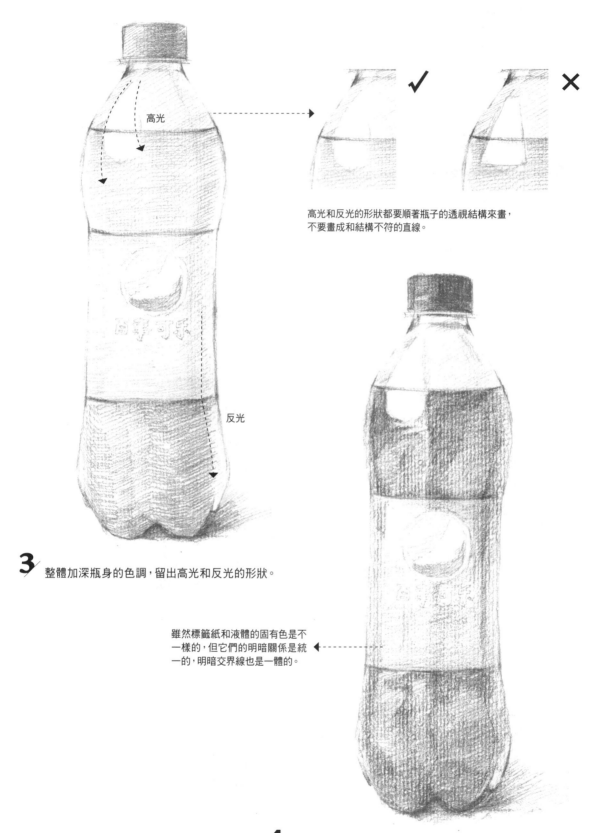

高光

高光和反光的形狀都要順著瓶子的透視結構來畫，
不要畫成和結構不符的直線。

反光

3 整體加深瓶身的色調，留出高光和反光的形狀。

雖然標籤紙和液體的固有色是不
一樣的，但它們的明暗關係是統
一的，明暗交界線也是一體的。

4 固有色是物體的中間色調。加深蓋子、標籤紙和液體的
固有色，讓它們和透明部分的淺色區分開。

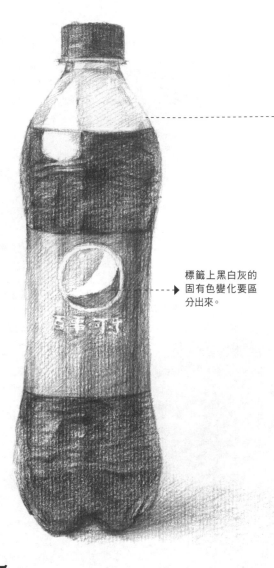

在確定整體的明暗色調後,把保特瓶上的
波浪形紋路其明暗交界,用深色刻畫出來。

標籤上黑白灰的
固有色變化要區
分出來。

高光從中間透過來,
塑膠的色調淺,液體
的色調深,依舊符合
整體的色調變化。

5 繼續加深液體,但要把保特瓶的反光也考慮
進去,形成豐富的明暗變化。再加深標籤紙的明
暗交界線。

借助軟橡皮提亮
細微的部分

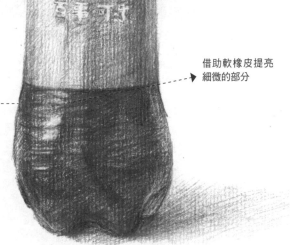

明暗交界線用最深的
色調去加深,拉開和反
光色調的區分。

6 再次加強液體的明暗交界線,增強可樂
的立體感,並細化高光的形狀。

11.3 香蕉

畫香蕉時，可以分析其淺色的固有色、理清香蕉之間的空間感、加強黑白灰的對比以突顯香蕉的立體感。

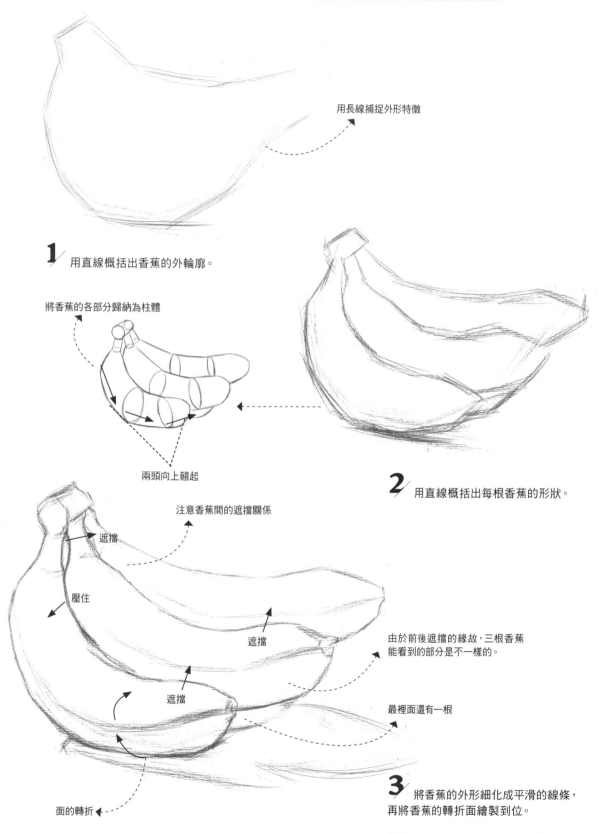

用長線捕捉外形特徵

1 用直線概括出香蕉的外輪廓。

將香蕉的各部分歸納為柱體

兩頭向上翹起

2 用直線概括出每根香蕉的形狀。

注意香蕉間的遮擋關係

遮擋

壓住

遮擋

遮擋

由於前後遮擋的緣故，三根香蕉能看到的部分是不一樣的。

最裡面還有一根

面的轉折

3 將香蕉的外形細化成平滑的線條，再將香蕉的轉折面繪製到位。

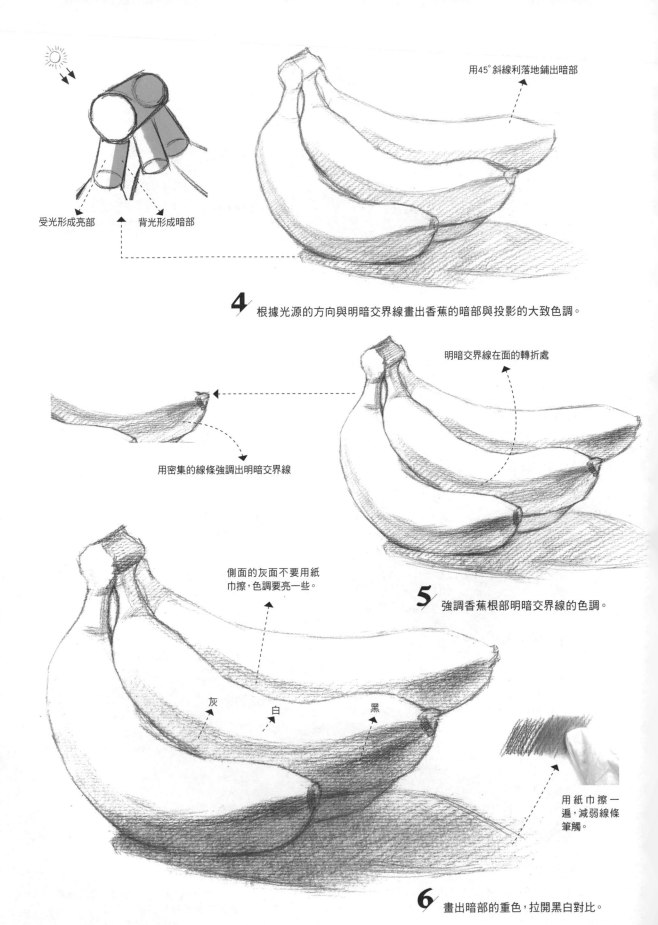

用45°斜線利落地鋪出暗部

受光形成亮部 背光形成暗部

4 根據光源的方向與明暗交界線畫出香蕉的暗部與投影的大致色調。

明暗交界線在面的轉折處

用密集的線條強調出明暗交界線

5 強調香蕉根部明暗交界線的色調。

側面的灰面不要用紙
巾擦,色調要亮一些。

灰 白 黑

用紙巾擦一
遍,減弱線條
筆觸。

6 畫出暗部的重色,拉開黑白對比。

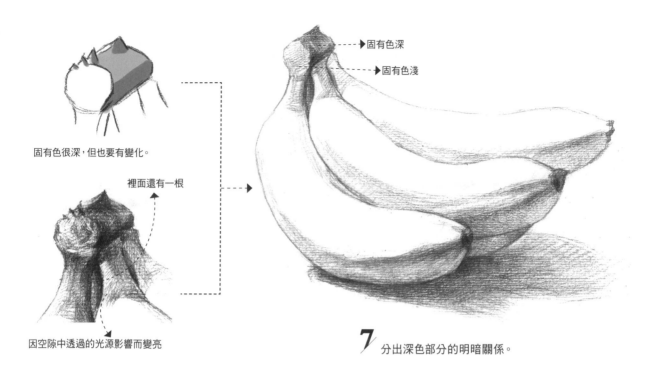

固有色很深，但也要有變化。

裡面還有一根

因空隙中透過的光源影響而變亮

固有色深

固有色淺

7 分出深色部分的明暗關係。

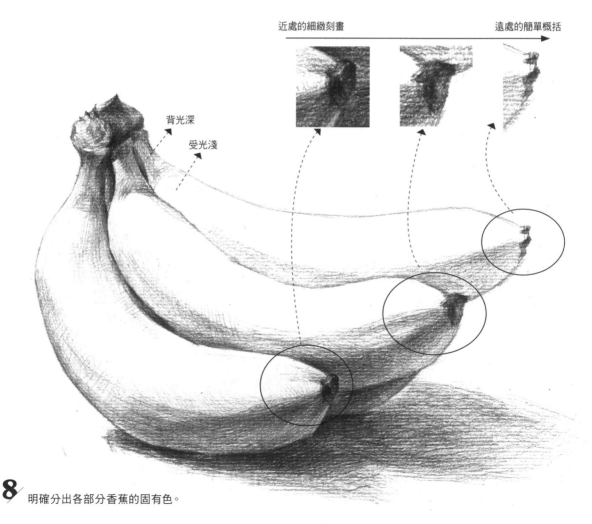

近處的細緻刻畫 → 遠處的簡單概括

背光深

受光淺

8 明確分出各部分香蕉的固有色。

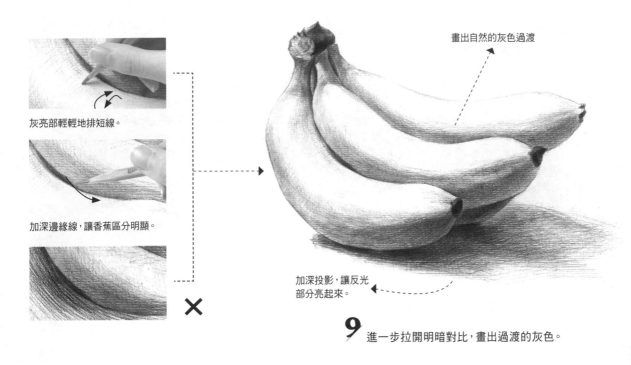

灰亮部輕輕地排短線。

加深邊緣線，讓香蕉區分明顯。

×

畫出自然的灰色過渡

加深投影，讓反光
部分亮起來。

9 進一步拉開明暗對比，畫出過渡的灰色。

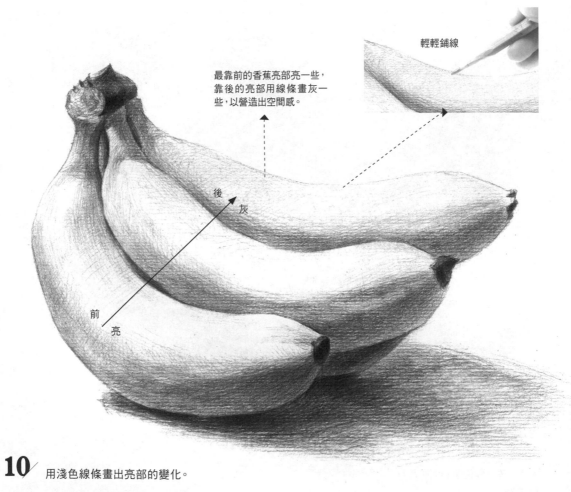

最靠前的香蕉亮部亮一些，
靠後的亮部用線條畫灰一
些，以營造出空間感。

輕輕鋪線

後
灰

前
亮

10 用淺色線條畫出亮部的變化。

11.4 半掛釉陶罐

半掛釉陶罐包含兩種質感：罐口是細膩的白瓷，罐身是較粗糙的粗陶。
除了固有色不同外，高光的形狀、紋理、筆觸的細膩度也不同。

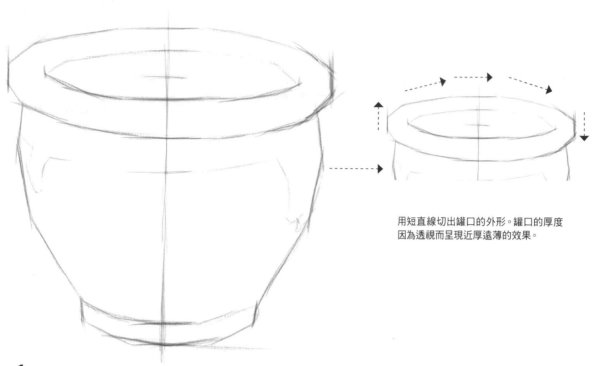

用短直線切出罐口的外形。罐口的厚度
因為透視而呈現近厚遠薄的效果。

1 確定罐子的寬高比，再用切線畫出大致形狀。

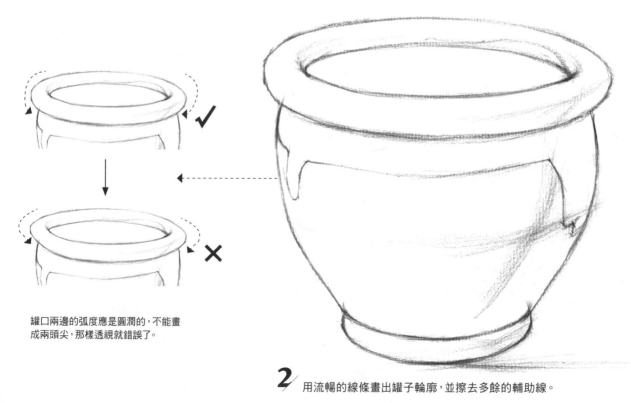

罐口兩邊的弧度應是圓潤的，不能畫
成兩頭尖，那樣透視就錯誤了。

2 用流暢的線條畫出罐子輪廓，並擦去多餘的輔助線。

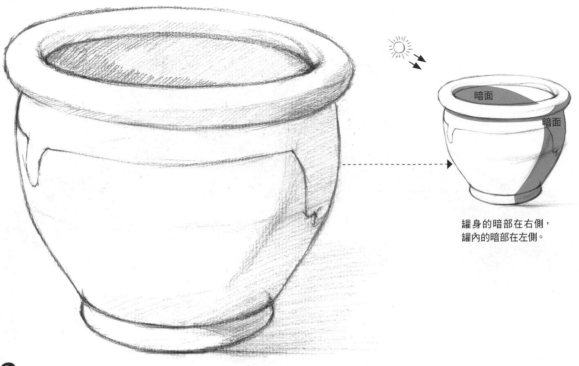

暗面

暗面

罐身的暗部在右側，
罐內的暗部在左側。

3 分析光源後找出亮面和暗面。整體加深暗面和陰影。

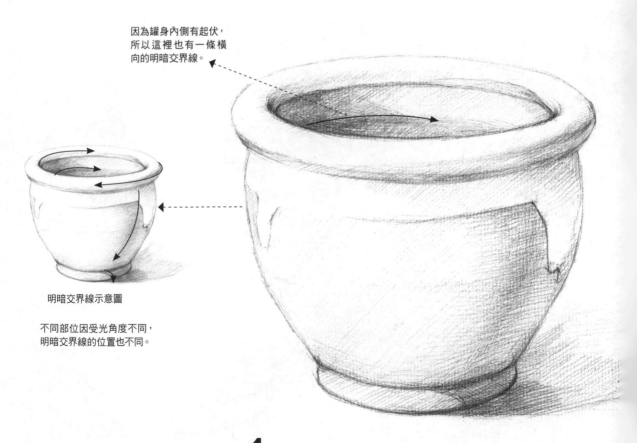

因為罐身內側有起伏，
所以這裡也有一條橫
向的明暗交界線。

明暗交界線示意圖

不同部位因受光角度不同，
明暗交界線的位置也不同。

4 疊加排線加深各部位的明暗交界線，罐子就開始有立體感了。

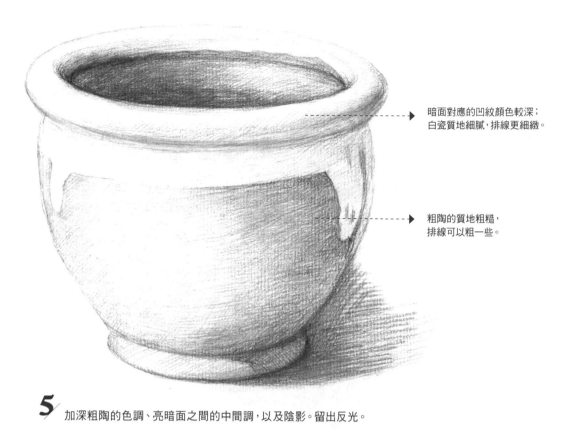

暗面對應的凹紋顏色較深；
白瓷質地細膩，排線更細緻。

粗陶的質地粗糙，
排線可以粗一些。

5 加深粗陶的色調、亮暗面之間的中間調，以及陰影。留出反光。

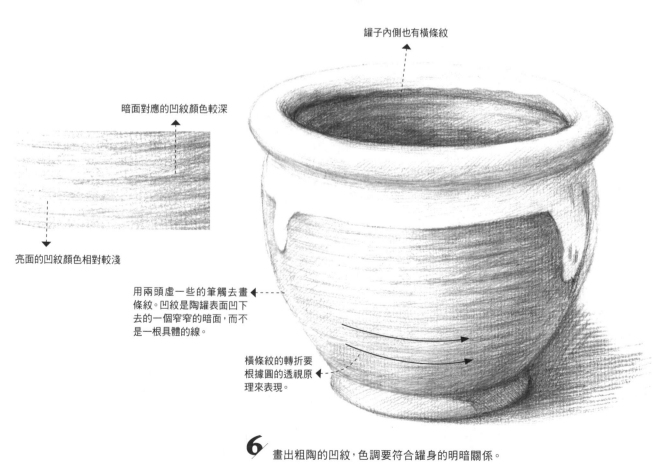

罐子內側也有橫條紋

暗面對應的凹紋顏色較深

亮面的凹紋顏色相對較淺

用兩頭虛一些的筆觸去畫
條紋。凹紋是陶罐表面凹下
去的一個窄窄的暗面，而不
是一根具體的線。

橫條紋的轉折要
根據圓的透視原
理來表現。

6 畫出粗陶的凹紋，色調要符合罐身的明暗關係。

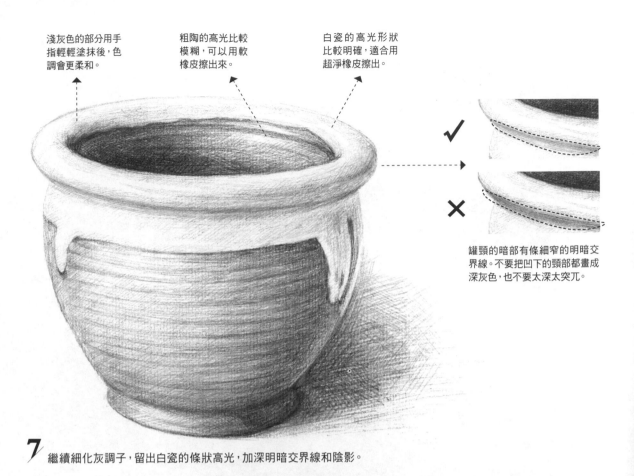

淺灰色的部分用手指輕輕塗抹後，色調會更柔和。

粗陶的高光比較模糊，可以用軟橡皮擦出來。

白瓷的高光形狀比較明確，適合用超淨橡皮擦出。

罐頸的暗部有條細窄的明暗交界線。不要把凹下的頸部都畫成深灰色，也不要太深太突兀。

7 繼續細化灰調子，留出白瓷的條狀高光，加深明暗交界線和陰影。

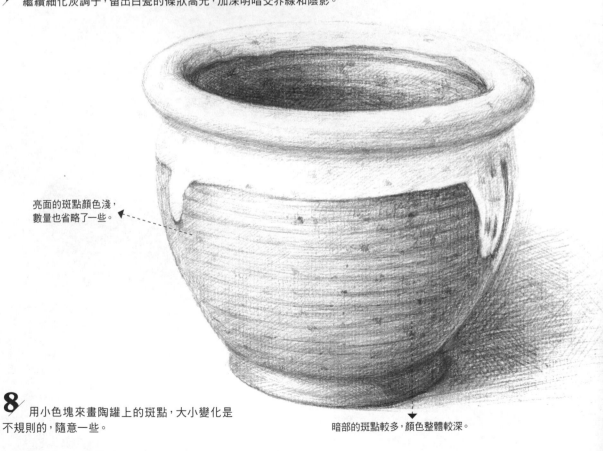

亮面的斑點顏色淺，數量也省略了一些。

8 用小色塊來畫陶罐上的斑點，大小變化是不規則的，隨意一些。

暗部的斑點較多，顏色整體較深。

11.5 熱水壺

本案例主要介紹兩個重要技法：圓柱體物體的畫法及金屬質感、塑膠質感的表現法。

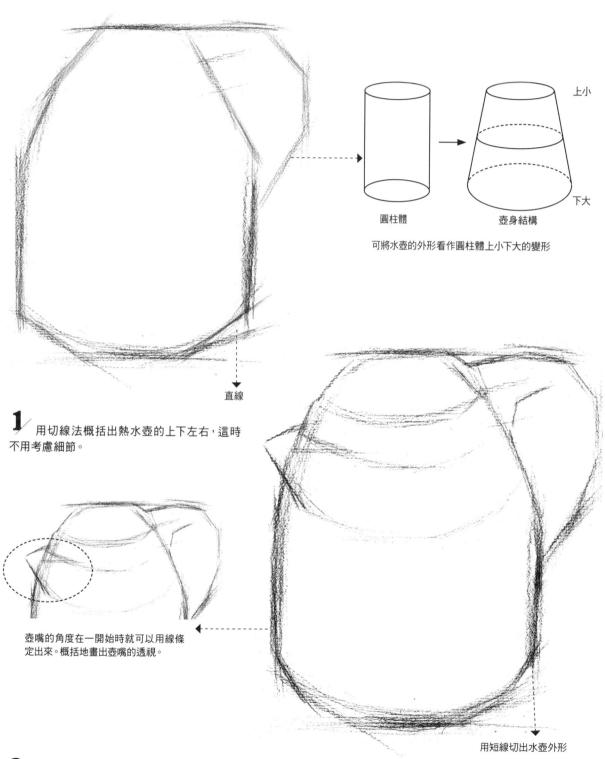

圓柱體　　　壺身結構

上小

下大

可將水壺的外形看作圓柱體上小下大的變形

直線

1 用切線法概括出熱水壺的上下左右，這時不用考慮細節。

壺嘴的角度在一開始時就可以用線條定出來。概括地畫出壺嘴的透視。

用短線切出水壺外形

2 用長線條明確熱水壺的外形，定出壺嘴與壺蓋的位置。

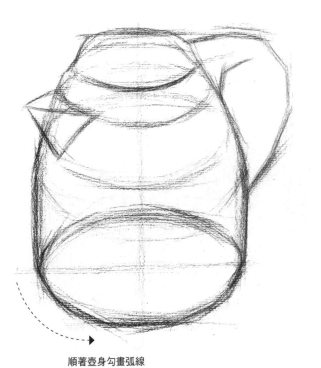

順著壺身勾畫弧線

3 細化邊緣，畫出結構線，逐漸畫清楚壺身的結構。

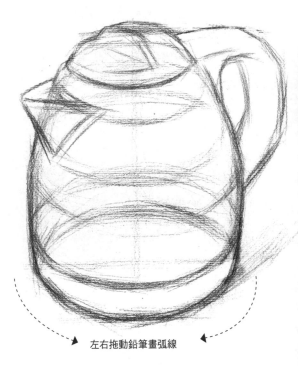

左右拖動鉛筆畫弧線

4 畫出壺蓋與底座的輪廓。

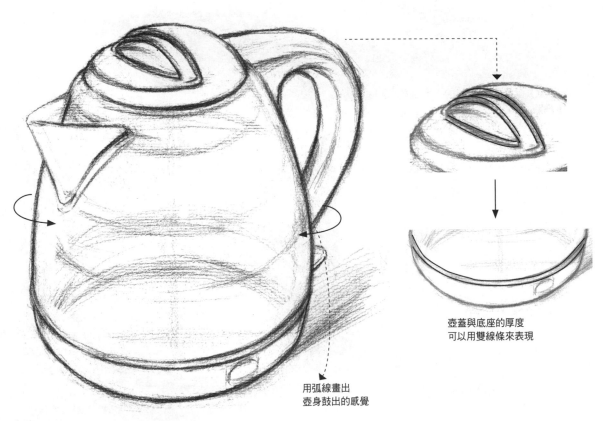

用弧線畫出壺身鼓出的感覺

壺蓋與底座的厚度可以用雙線條來表現

5 確定外形。將壺蓋與底座的厚度、細節畫出來，並加強轉折處。

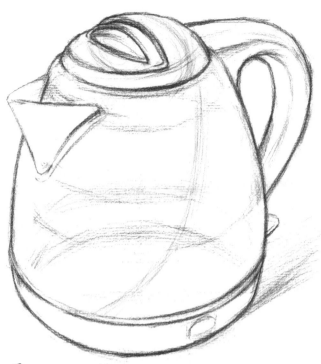

熱水壺上窄下寬，受光時下半
部被擋住的部分更多，暗部面
積就更大了，所以明暗交界線
要順著壺身傾斜。

6 確定光源方向，標出壺蓋與壺身的明暗交界線。

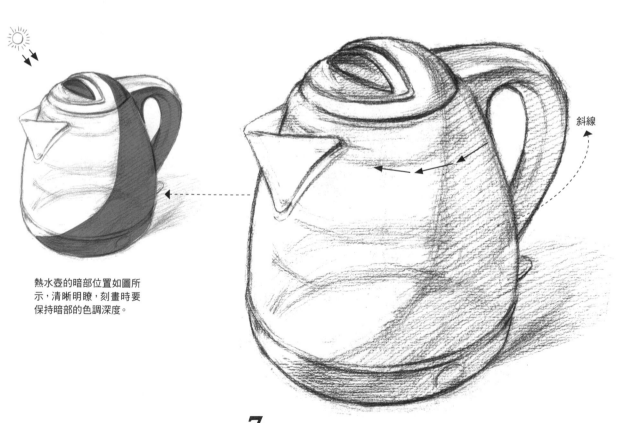

熱水壺的暗部位置如圖所
示，清晰明瞭，刻畫時要
保持暗部的色調深度。

斜線

7 鋪出大致的明暗色調，用大筆觸排斜線畫出暗部。

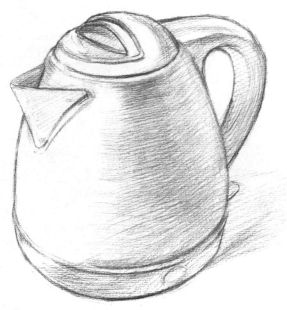

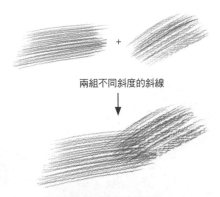

兩組不同斜度的斜線

線條兩頭尖、細,相接更自然。

8 加強暗部色調,區分出受光面與背光面。

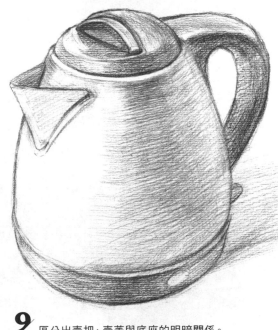

用紙巾輕抹,使
筆觸變柔和。

9 區分出壺把、壺蓋與底座的明暗關係。

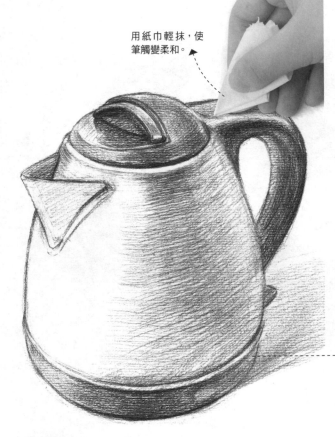

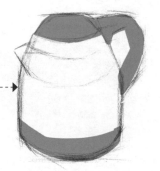

區分固有色的位置

10 加深壺蓋、壺把和底座的固有色,區分出固有色的色調。

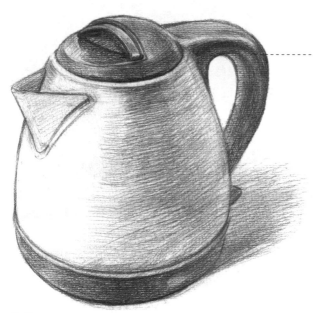

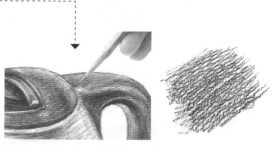

用更細密的斜向線條加深壺蓋與把手的顏色。

11 加深壺蓋、把手與底座的固有色，拉開明暗對比。

用小手指撐住
紙面避免弄髒
畫面。

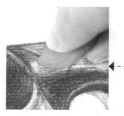

用可塑橡皮按壓提亮

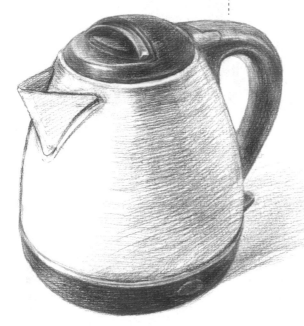

如圖所示為
壺身投影的形狀

細線

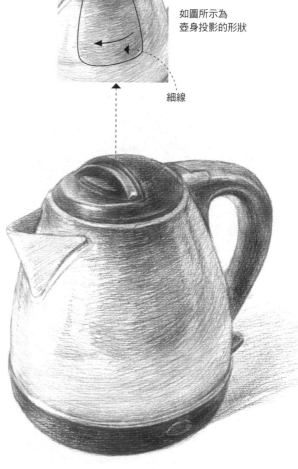

12 再次加深，並提亮壺把上的高光。

13 畫出壺身上的投影輪廓。

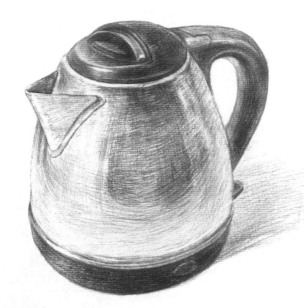

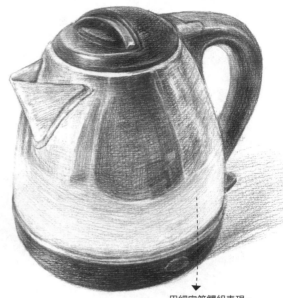

用細密筆觸組表現。

14 加深壺身上投影的色調。

15 用細密的筆觸細化壺身上的投影形狀,將深淺不同的投影繪製出來。

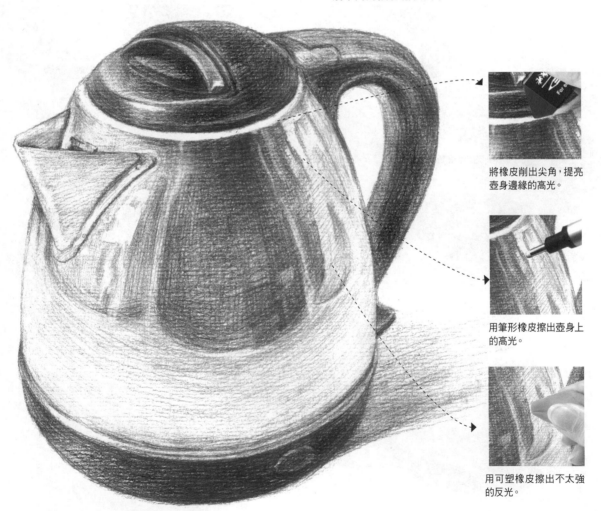

將橡皮削出尖角,提亮壺身邊緣的高光。

用筆形橡皮擦出壺身上的高光。

用可塑橡皮擦出不太強的反光。

16 用不同的擦除工具提亮高光與反光。

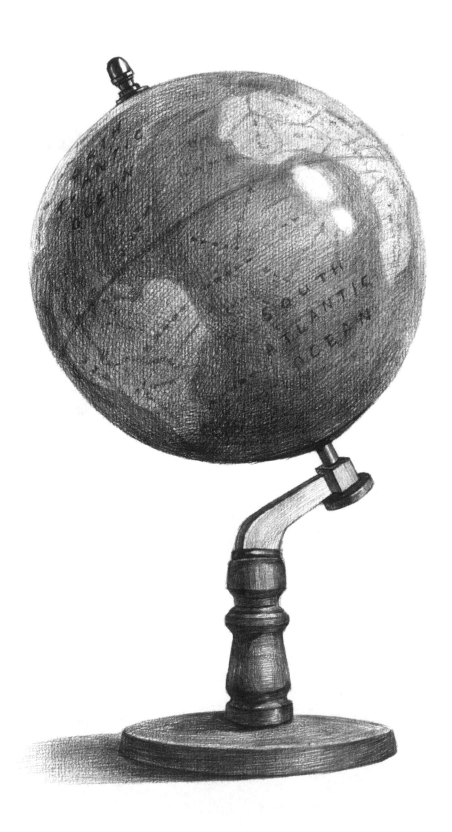

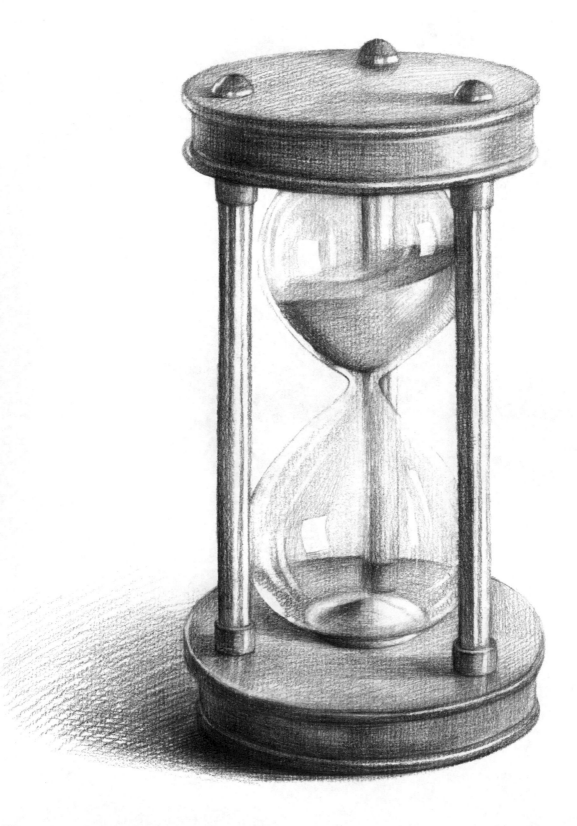

靜 物 組 合 *Part 12*

　　在學習了單個靜物的繪製技巧後，可以提升難度開始練習靜物組合了。靜物組合由數種靜物擺放而成。繪製前要考慮的是整體的構圖、不同物體的固有色區分與不同質感的明暗對比等；還要讓整個畫面保有一致的透視關係。

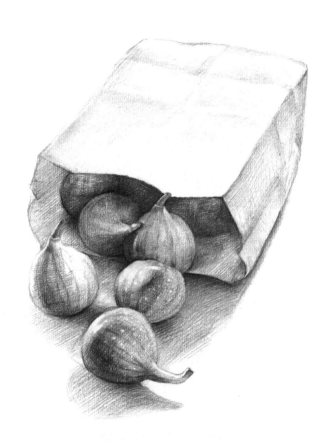

12.1 一袋無花果

紙袋中裝著幾顆無花果，交錯擺放，呈現近實遠虛的透視。紙袋起伏變形，畫的時候要將這些細節表現出來。

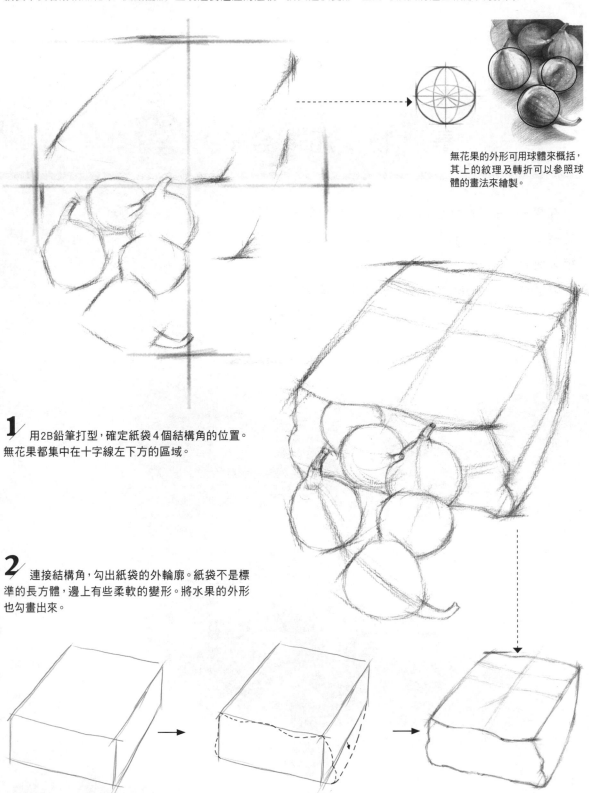

無花果的外形可用球體來概括，其上的紋理及轉折可以參照球體的畫法來繪製。

1 用2B鉛筆打型，確定紙袋4個結構角的位置。無花果都集中在十字線左下方的區域。

2 連接結構角，勾出紙袋的外輪廓。紙袋不是標準的長方體，邊上有些柔軟的變形。將水果的外形也勾畫出來。

只需改變袋口的線條柔軟度，並將袋口的透視稍加變形，即可畫出自然的紙袋。

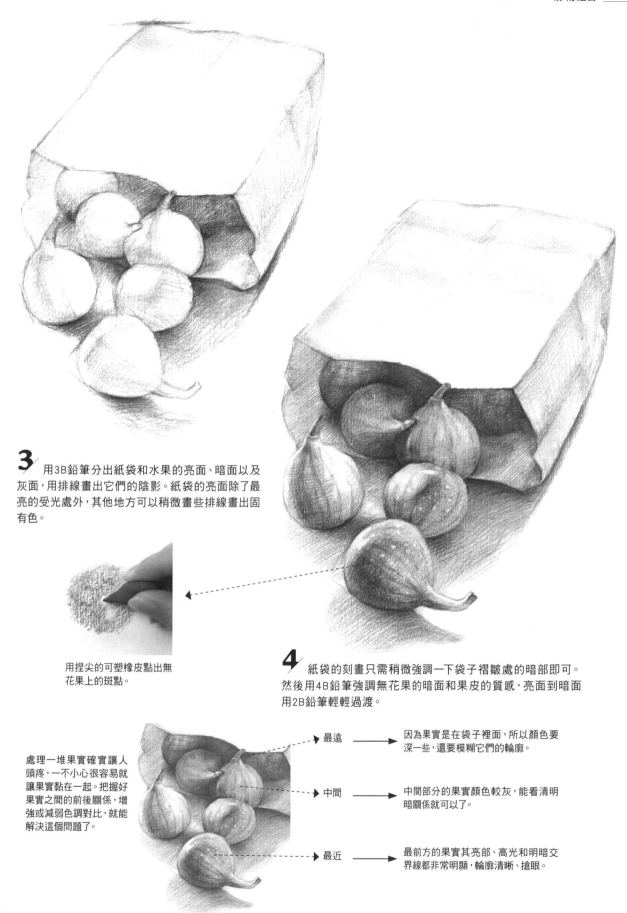

3 用3B鉛筆分出紙袋和水果的亮面、暗面以及灰面，用排線畫出它們的陰影。紙袋的亮面除了最亮的受光處外，其他地方可以稍微畫些排線畫出固有色。

用捏尖的可塑橡皮點出無花果上的斑點。

4 紙袋的刻畫只需稍微強調一下袋子褶皺處的暗部即可。然後用4B鉛筆強調無花果的暗面和果皮的質感，亮面到暗面用2B鉛筆輕輕過渡。

處理一堆果實確實讓人頭疼，一不小心很容易就讓果實黏在一起。把握好果實之間的前後關係，增強或減弱色調對比，就能解決這個問題了。

最遠 ——▶ 因為果實是在袋子裡面，所以顏色要深一些，還要模糊它們的輪廓。

中間 ——▶ 中間部分的果實顏色較灰，能看清明暗關係就可以了。

最近 ——▶ 最前方的果實其亮部、高光和明暗交界線都非常明顯，輪廓清晰、搶眼。

12.2 石榴

石榴的外皮光滑,內部充滿石榴籽,將表面撐出凹凸不平的形狀。石榴籽的顏色深且
顆顆分明,繪製時要刻畫出石榴籽與石榴的立體感。

1 先定出石榴的大小和位置。

2 呈現出大致的外形。

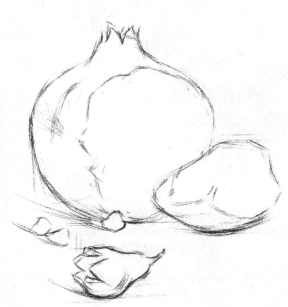

3 擦去草稿,細化石榴的結構。

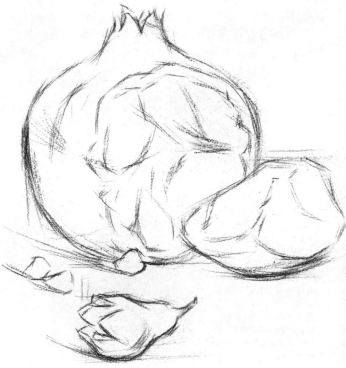

4 果實不用一粒粒畫出來,但要畫出每組果實的位置。任何事情都需要循序漸進,畫畫更是如此。

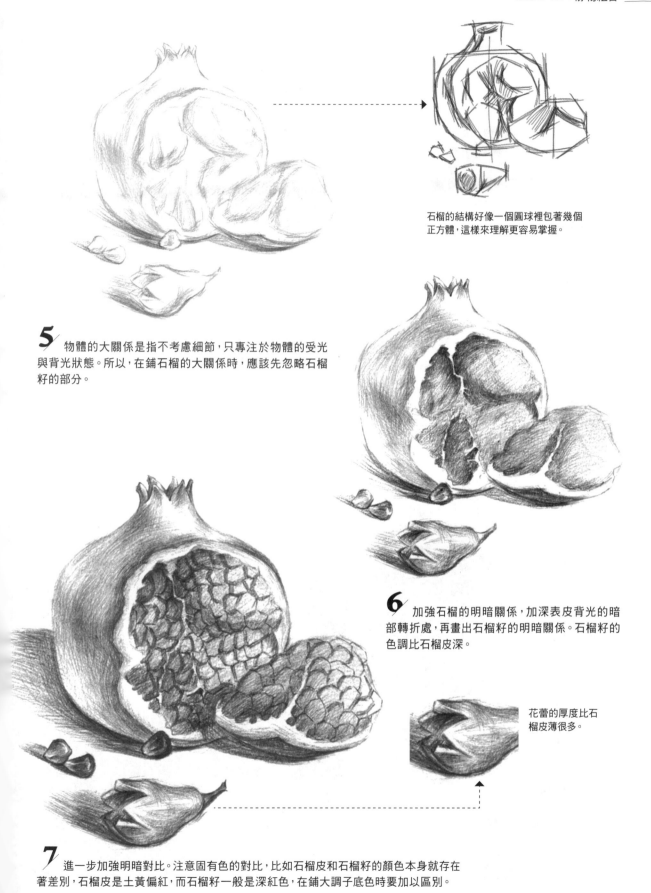

石榴的結構好像一個圓球裡包著幾個
正方體，這樣來理解更容易掌握。

5 物體的大關係是指不考慮細節，只專注於物體的受光
與背光狀態。所以，在鋪石榴的大關係時，應該先忽略石榴
籽的部分。

6 加強石榴的明暗關係，加深表皮背光的暗
部轉折處，再畫出石榴籽的明暗關係。石榴籽的
色調比石榴皮深。

花蕾的厚度比石
榴皮薄很多。

7 進一步加強明暗對比。注意固有色的對比，比如石榴皮和石榴籽的顏色本身就存在
著差別，石榴皮是土黃偏紅，而石榴籽一般是深紅色，在鋪大調子底色時要加以區別。

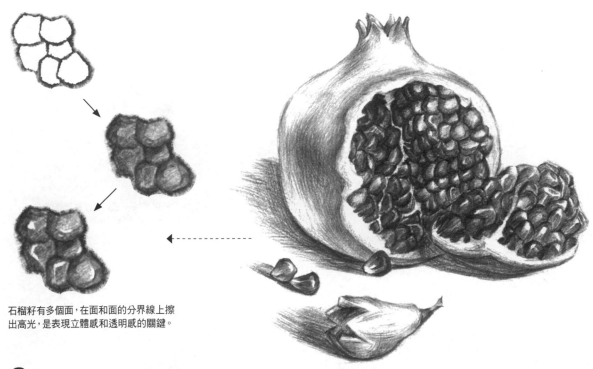

石榴籽有多個面,在面和面的分界線上擦
出高光,是表現立體感和透明感的關鍵。

8 削尖2B鉛筆,再次強調果皮和陰影的暗部。然後開始刻畫一顆顆的石榴籽,
用削尖的橡皮擦出石榴籽上的細小高光。

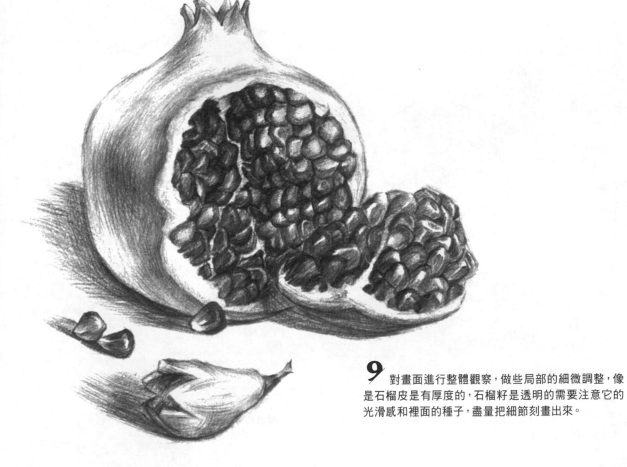

9 對畫面進行整體觀察,做些局部的細微調整,像
是石榴皮是有厚度的,石榴籽是透明的需要注意它的
光滑感和裡面的種子,盡量把細節刻畫出來。

12.3 白瓷瓶

白瓷瓶的顏色最淺，是畫面中體積最大的；橙子的顏色深一點，體積第二大；兩顆櫻桃的
顏色最深，體積最小，繪製時要將大小比例與色調差別都畫出來。

1 先定出瓷瓶與水果的大小和位置。

2 將每個物體的外輪廓概括出來。

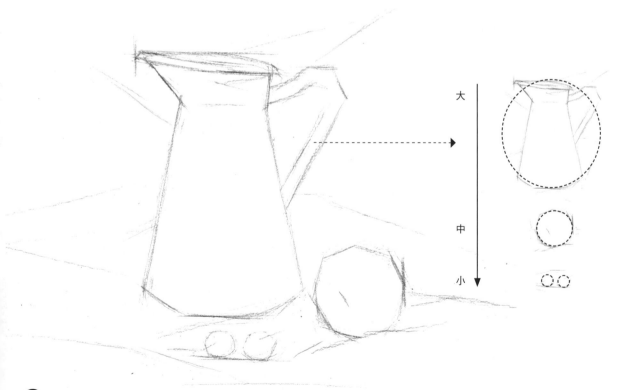

大

中

小

3 定出各個物體的高寬比後，用切線切出大致外形。

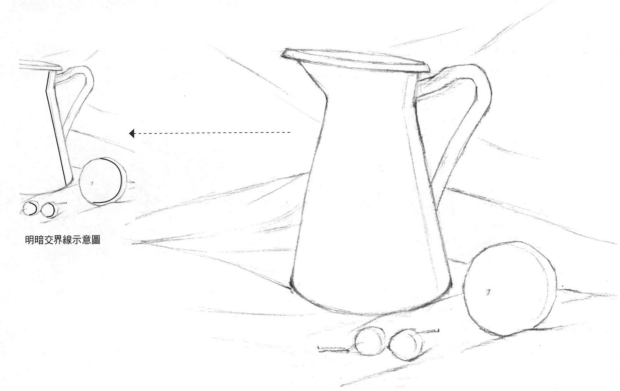

明暗交界線示意圖

4 畫出靜物的外輪廓，擦去多餘的輔助線，定出每個物體的明暗交界線。

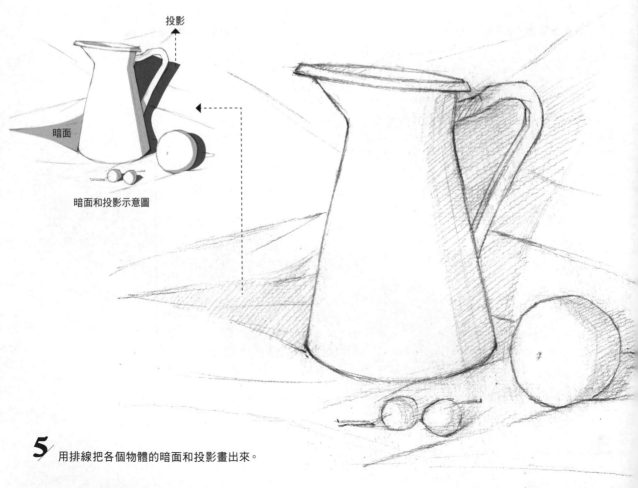

投影

暗面

暗面和投影示意圖

5 用排線把各個物體的暗面和投影畫出來。

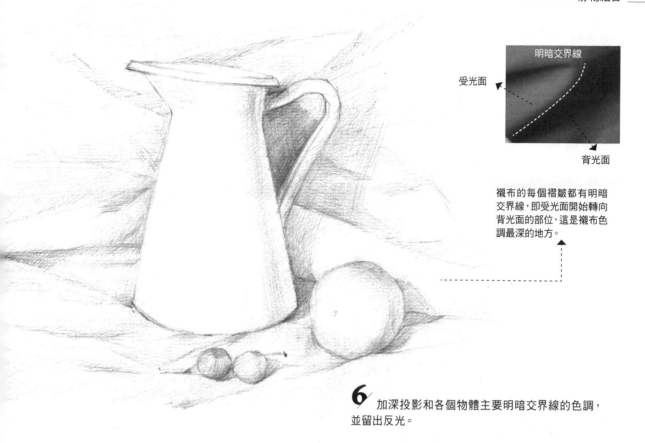

明暗交界線

受光面

背光面

襯布的每個褶皺都有明暗
交界線，即受光面開始轉向
背光面的部位，這是襯布色
調最深的地方。

6 加深投影和各個物體主要明暗交界線的色調，
並留出反光。

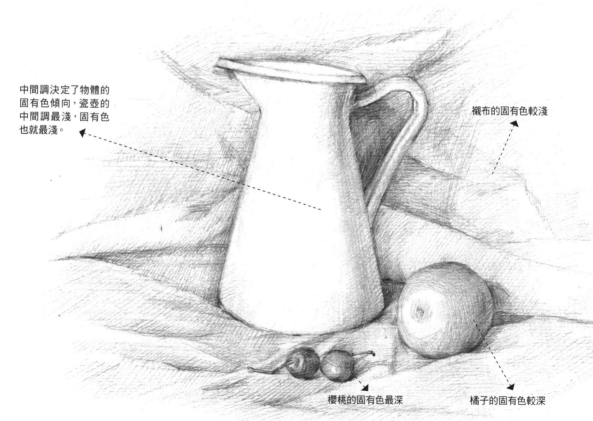

中間調決定了物體的
固有色傾向，瓷壺的
中間調最淺，固有色
也就最淺。

襯布的固有色較淺

櫻桃的固有色最深

橘子的固有色較深

7 給物體的灰面疊加上相應的色調，表現出不同的固有色。

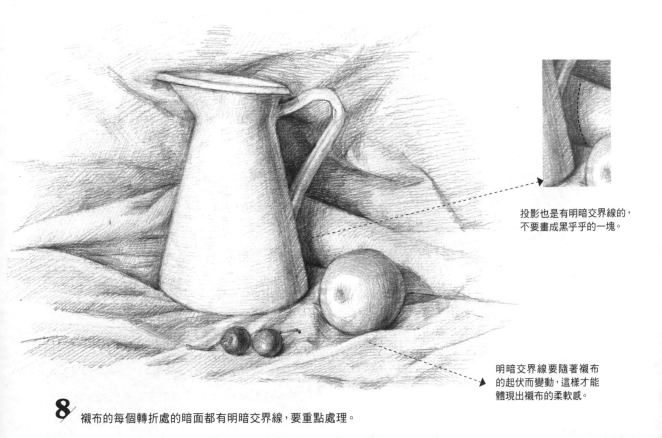

投影也是有明暗交界線的，
不要畫成黑乎乎的一塊。

明暗交界線要隨著襯布
的起伏而變動，這樣才能
體現出襯布的柔軟感。

8 襯布的每個轉折處的暗面都有明暗交界線，要重點處理。

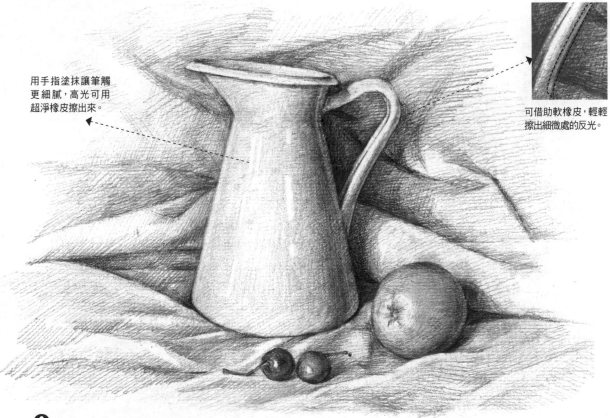

用手指塗抹讓筆觸
更細膩，高光可用
超淨橡皮擦出來。

可借助軟橡皮，輕輕
擦出細微處的反光。

9 整體關係處理好後，再把各個部位的明暗變化畫得更準確精細，
加深最暗的部分以提高整個畫面的對比度。

12.4 手沖咖啡

通過繪製手沖咖啡器皿組合可以瞭解到要如何表現瓷器、金屬咖啡壺、液體與咖啡豆的質感。

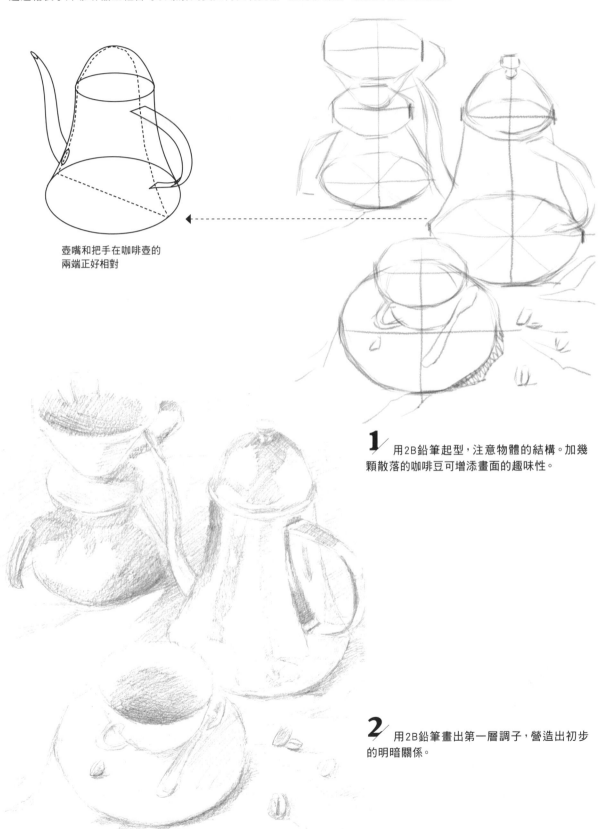

壺嘴和把手在咖啡壺的
兩端正好相對

1 用2B鉛筆起型，注意物體的結構。加幾
顆散落的咖啡豆可增添畫面的趣味性。

2 用2B鉛筆畫出第一層調子，營造出初步
的明暗關係。

咖啡的泡沫要沿著
杯壁的弧度排列

咖啡表面有
杯口的倒影

咖啡有濃重的
固有色

從表面來看咖啡分為泡沫、
倒影和固有色三層。

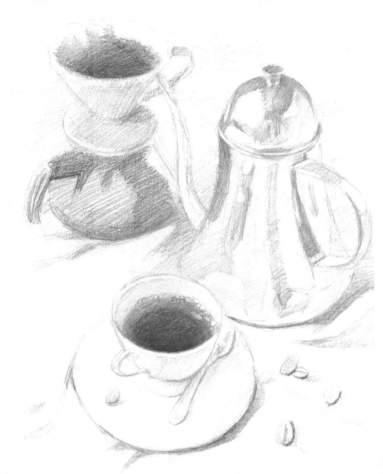

3 用2B鉛筆加深咖啡、器皿的暗部與投影,逐漸拉開明暗對比。

用白邊來表示
湯匙的厚度

為湯匙的高光
勾出明確的邊
緣線以表現出
金屬的質感。

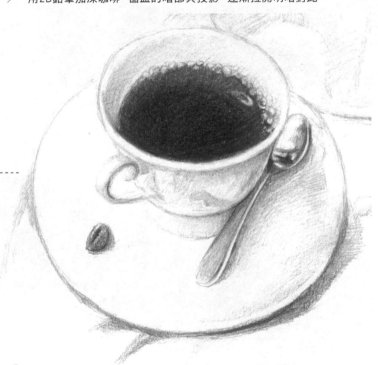

4 刻畫咖啡杯時,用6B鉛筆畫出咖啡的深色,用2B鉛筆畫出湯匙。
要留意反光的亮度。

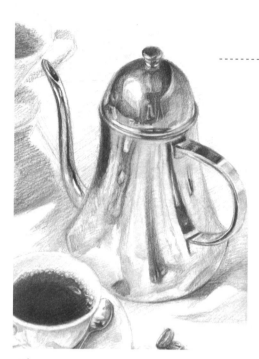

非鏡面的物體表面不會
反射出環境的影像,因
此,明暗關係很明確。

鏡面的物體像鏡子一樣,能映出
周圍環境,所以要通過高光的位
置來確定光源方向。

5 畫出不鏽鋼壺上的環境倒影,深色的地方
需反覆加深。

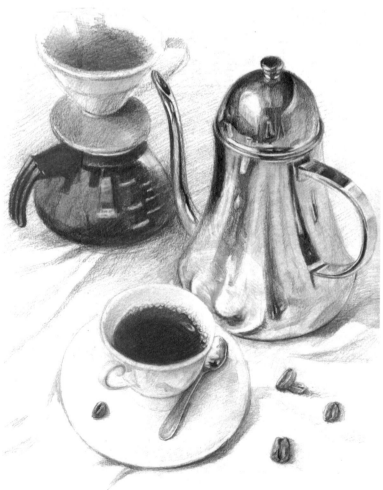

6 要畫出不鏽鋼與玻璃器皿上的
反光與周圍環境的倒影。不鏽鋼的反
射要比玻璃強一些。

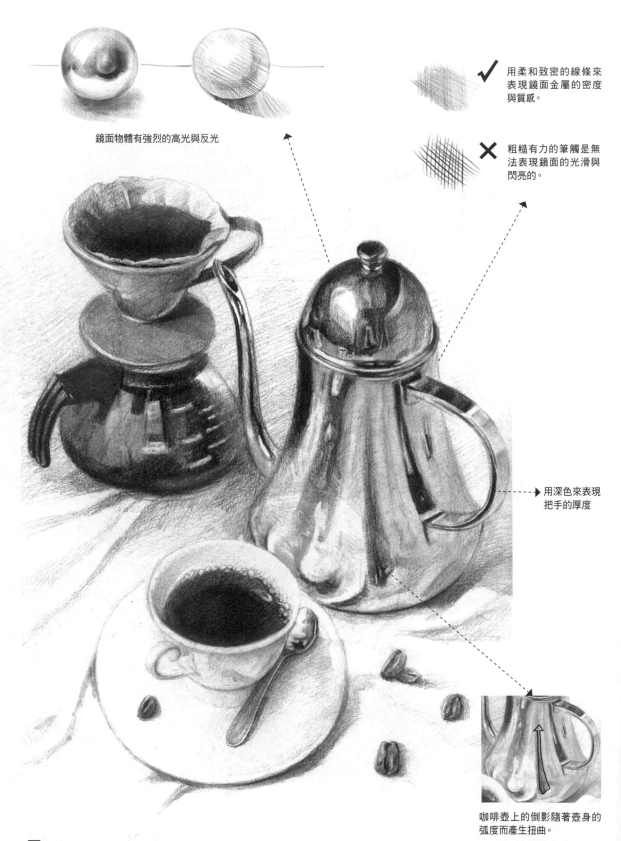

鏡面物體有強烈的高光與反光

用柔和致密的線條來表現鏡面金屬的密度與質感。

粗糙有力的筆觸是無法表現鏡面的光滑與閃亮的。

用深色來表現把手的厚度

咖啡壺上的倒影隨著壺身的弧度而產生扭曲。

7 用6B鉛筆反覆加深畫面中的重色。器皿上的反光過於清晰，
會讓人覺得凹凸不平，過於清晰的地方可用手指擦虛。

12.5 陶罐與蔬果

畫出陶罐與蔬菜水果的固有色，表現出組合物體的空間關係及增強畫面對比是本案例的重點。

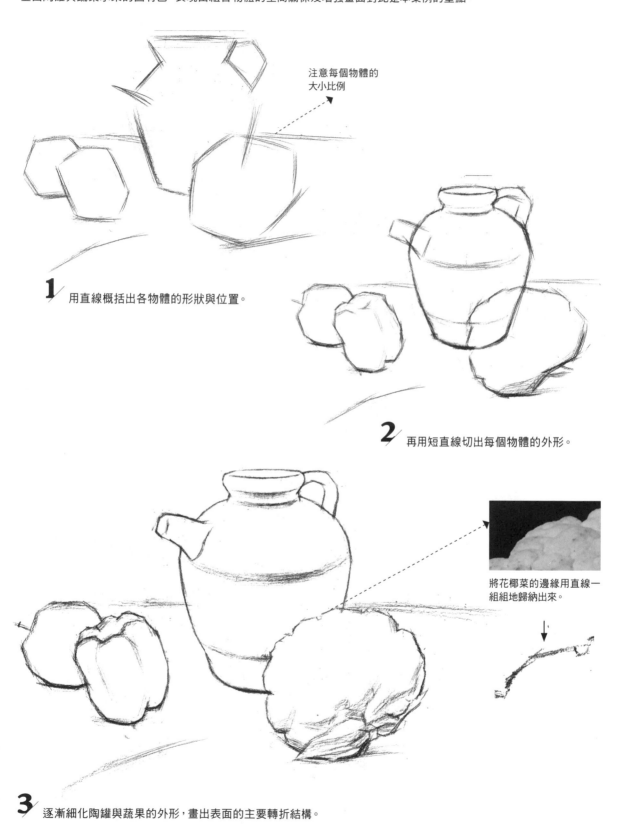

注意每個物體的
大小比例

1 用直線概括出各物體的形狀與位置。

2 再用短直線切出每個物體的外形。

將花椰菜的邊緣用直線一
組組地歸納出來。

3 逐漸細化陶罐與蔬果的外形，畫出表面的主要轉折結構。

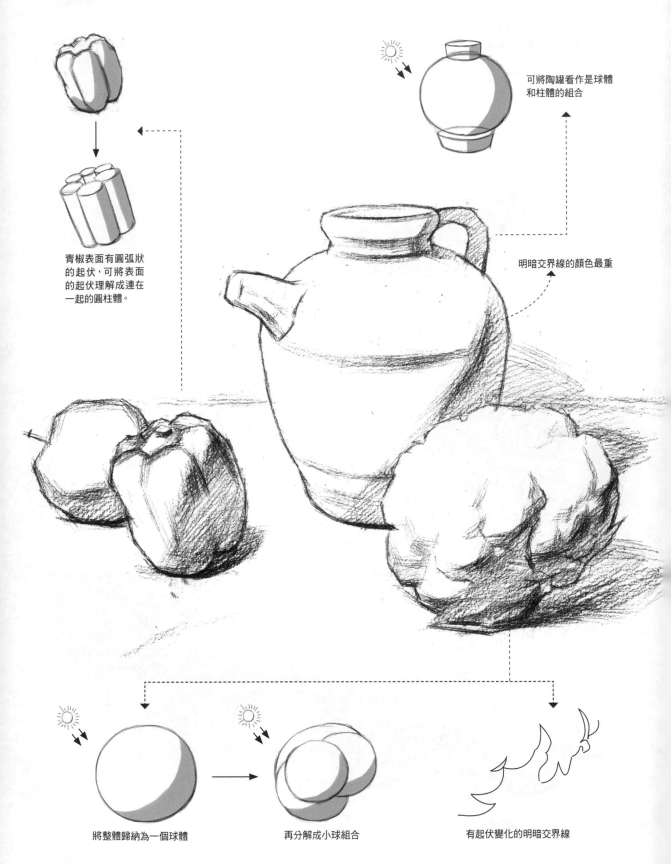

可將陶罐看作是球體和柱體的組合

青椒表面有圓弧狀的起伏，可將表面的起伏理解成連在一起的圓柱體。

明暗交界線的顏色最重

將整體歸納為一個球體

再分解成小球組合

有起伏變化的明暗交界線

4 找出畫面中物體的明暗交界線，為暗部上一層調子，明暗交界線的起伏要隨物體的起伏而變化。

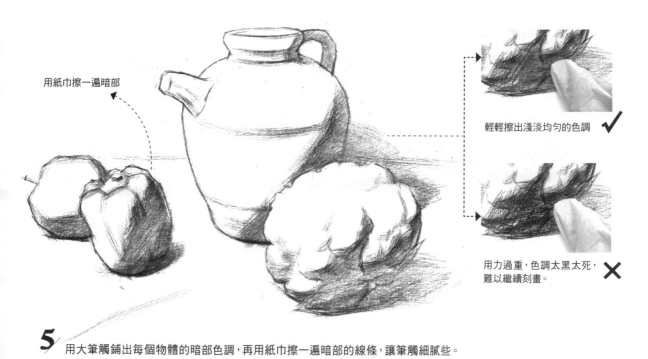

用紙巾擦一遍暗部

輕輕擦出淺淡均勻的色調 ✔

用力過重，色調太黑太死，
難以繼續刻畫。 ✘

5 用大筆觸鋪出每個物體的暗部色調，再用紙巾擦一遍暗部的線條，讓筆觸細膩些。

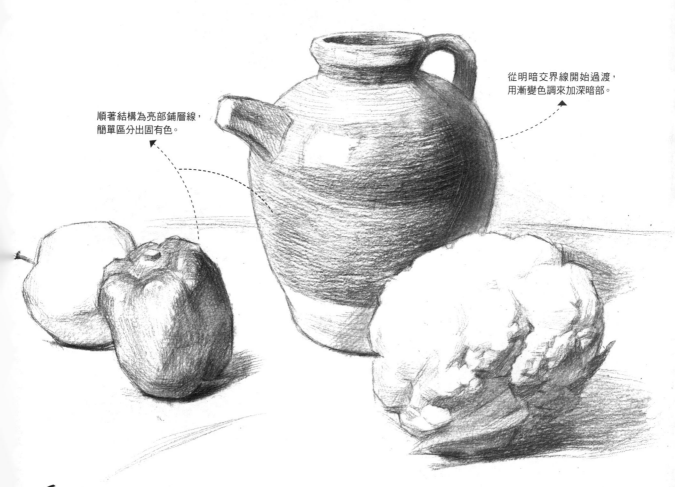

順著結構為亮部鋪層線，
簡單區分出固有色。

從明暗交界線開始過渡，
用漸變色調來加深暗部。

6 用線條加深色調，區分出深色和淺色的固有色。要順著輪廓方向排線，並留出高光位置。

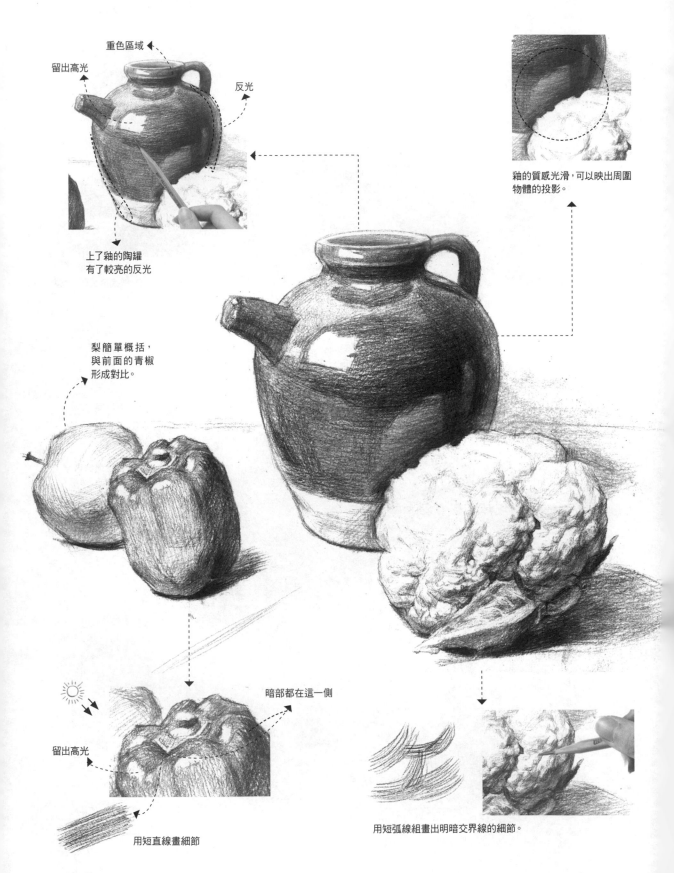

重色區域

留出高光

反光

釉的質感光滑，可以映出周圍
物體的投影。

上了釉的陶罐
有了較亮的反光

梨簡單概括，
與前面的青椒
形成對比。

暗部都在這一側

留出高光

用短弧線組畫出明暗交界線的細節。

用短直線畫細節

7 進一步區分出物體的固有色，刻畫暗部，並加強暗部與灰部的過渡，畫出陶罐上的花耶菜投影。

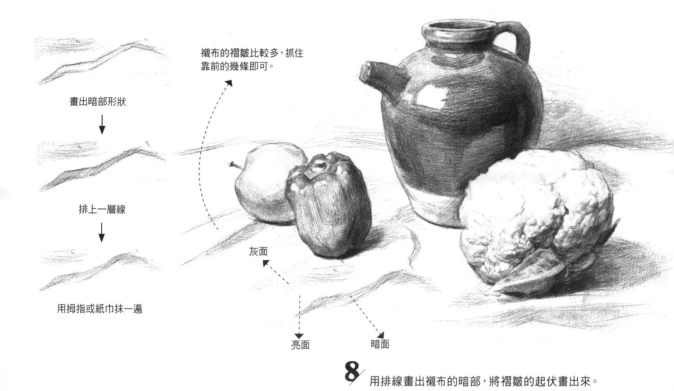

畫出暗部形狀

↓

排上一層線

↓

用拇指或紙巾抹一遍

襯布的褶皺比較多，抓住靠前的幾條即可。

灰面

亮面　　暗面

8／用排線畫出襯布的暗部，將褶皺的起伏畫出來。

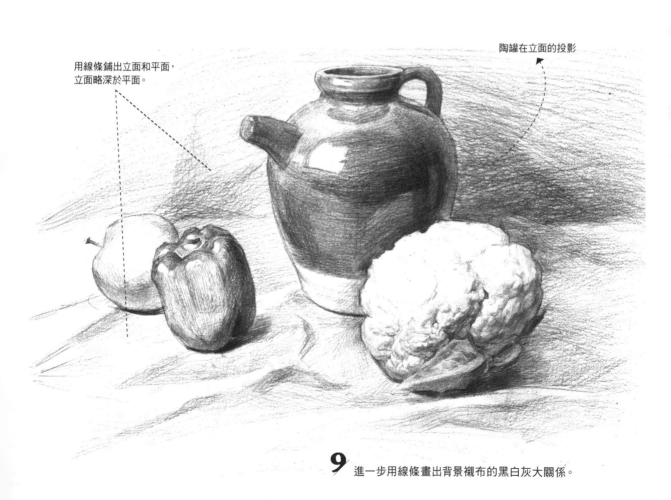

用線條鋪出立面和平面，立面略深於平面。

陶罐在立面的投影

9／進一步用線條畫出背景襯布的黑白灰大關係。

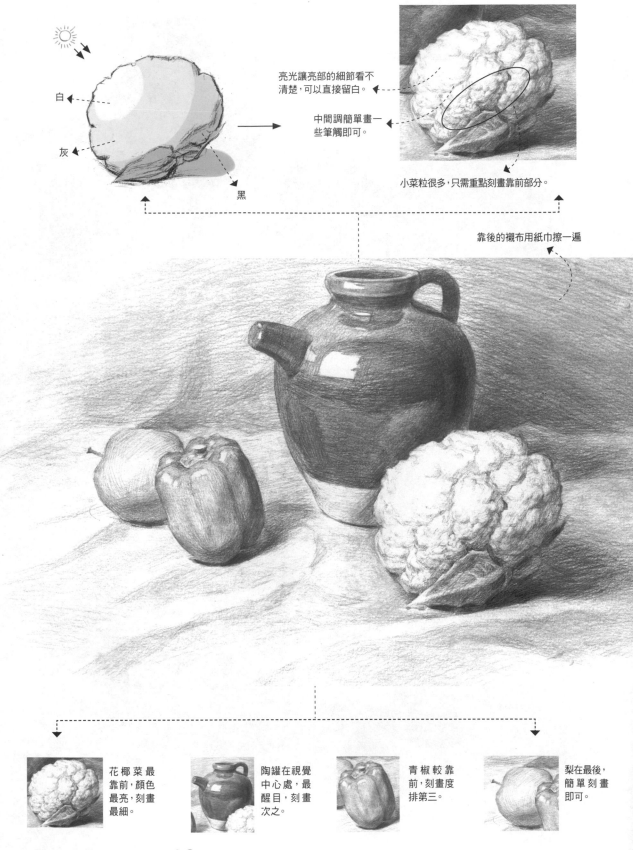

亮光讓亮部的細節看不清楚，可以直接留白。

中間調簡單畫一些筆觸即可。

小菜粒很多，只需重點刻畫靠前部分。

白

灰

黑

靠後的襯布用紙巾擦一遍

花椰菜最靠前，顏色最亮，刻畫最細。

陶罐在視覺中心處，最醒目，刻畫次之。

青椒較靠前，刻畫度排第三。

梨在最後，簡單刻畫即可。

10 從前到後依次刻畫，加強畫面的空間感，完成繪製。

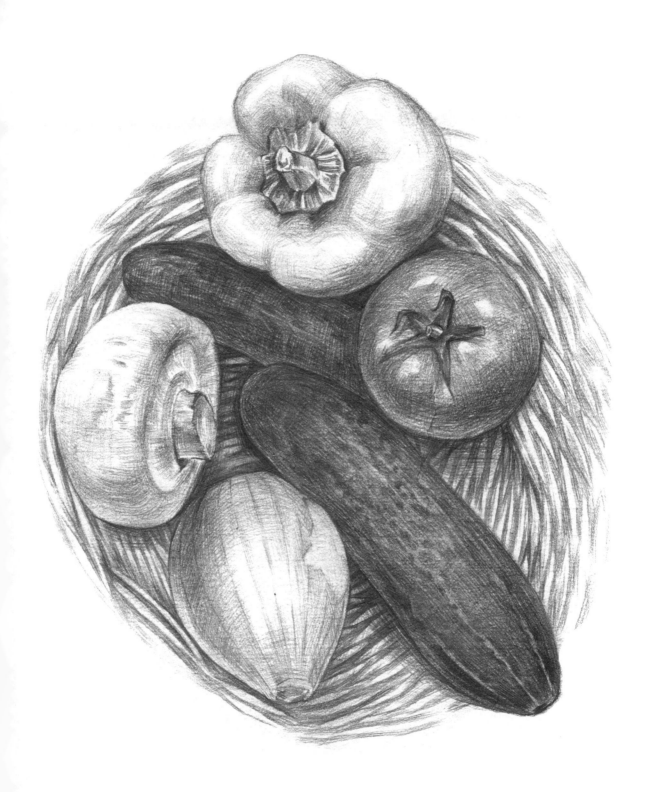

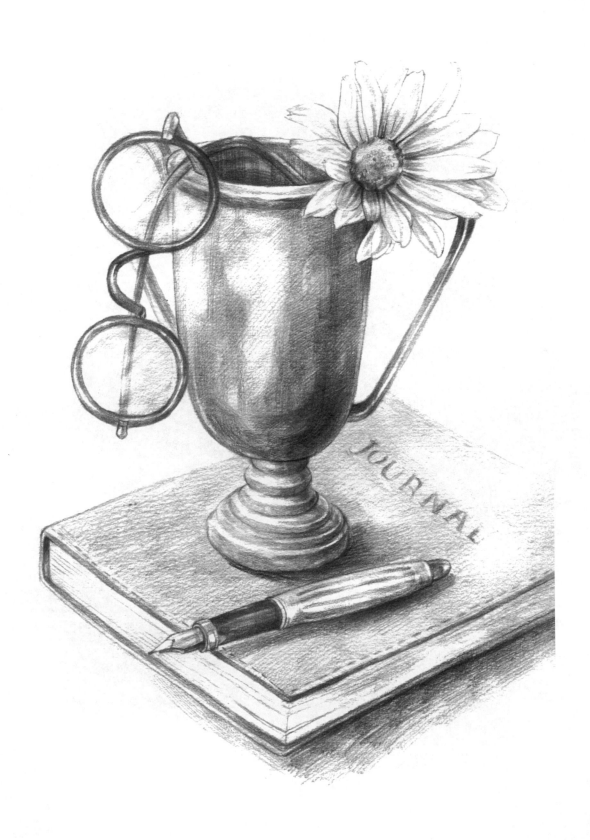

石　膏　頭　像 *Part 13*

　　在學習了一系列的靜物素描知識後，我們可以開始練習畫石膏頭像了。通過分析石膏頭像的結構與透視，能快速找到畫得像的方法，再通過練習單獨的石膏五官與不同的男女石膏頭像，就能把握五官的結構與頭部的塊面感，為接下來的人物頭像素描打下一定的基礎。

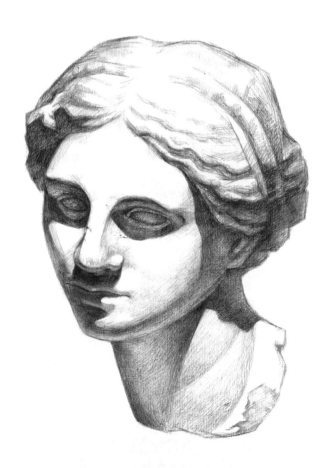

13.1 如何才能畫得像

繪製前要先觀察石膏像最顯著的特徵,只有從整體出發才能繪製出準確的石膏頭像。

· 抓住人物的特徵

看到石膏像時,首先要注意它的五官特徵,是否有深邃的眼睛、高挺的鼻梁、豐厚的嘴唇,是否有鬍子或配飾等,只有抓住頭像的特徵才能畫得更像。

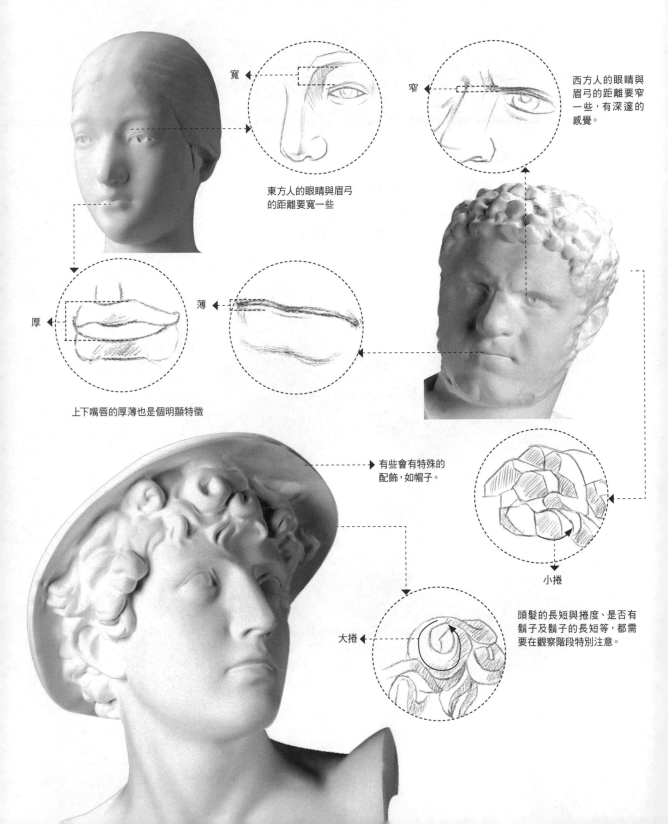

寬

窄

西方人的眼睛與眉弓的距離要窄一些,有深邃的感覺。

東方人的眼睛與眉弓的距離要寬一些

厚

薄

上下嘴唇的厚薄也是個明顯特徵

有些會有特殊的配飾,如帽子。

小捲

大捲

頭髮的長短與捲度、是否有鬍子及鬍子的長短等,都需要在觀察階段特別注意。

·從整體出發，多比較

注意到最顯著的特徵後，開始觀察整體。注意觀看的角度，比較頭部與脖子的比例等，以便畫出更加準確的形體。

■ 像與不像

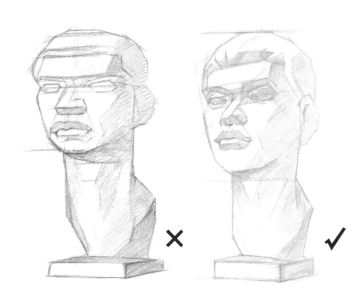

上面兩幅圖對比於石膏像的照片可以看出，左圖與照片相差較大，右圖則與石膏像較接近。這也是繪製過程中常會遇到的問題，即畫得像或不像。

■ 像與不像的原因　從整體出發，影響像與不像的最主要因素是頭部比例及頭部的傾斜度，即頭部的透視。

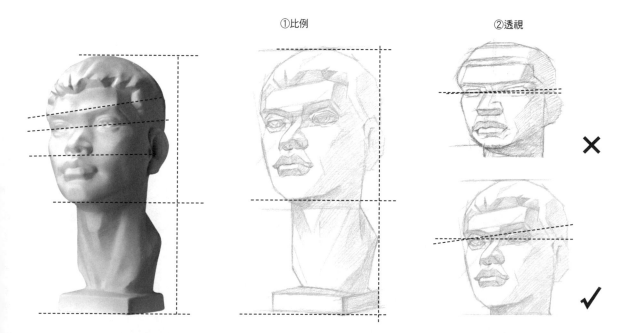

①比例　　②透視

13.2 骨骼與肌肉的影響

頭部結構的繪製準確性是建立在瞭解頭部的骨骼與肌肉的基礎上的，清楚瞭解後才能畫出準確的五官位置。

· 頭部骨骼

在學習素描人像時，瞭解頭部的骨骼結構有助於我們表現頭部的整體結構與外形。

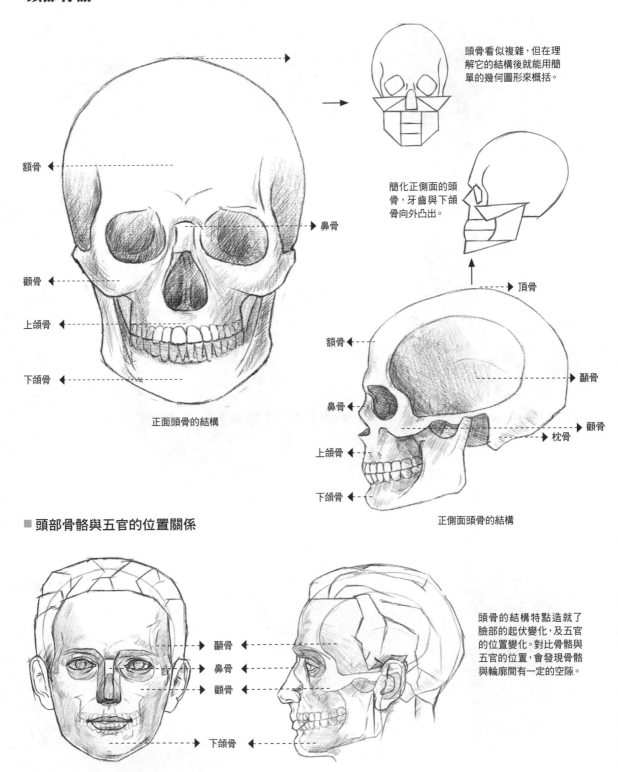

頭骨看似複雜，但在理解它的結構後就能用簡單的幾何圖形來概括。

簡化正側面的頭骨，牙齒與下頜骨向外凸出。

額骨 ◀

鼻骨 ▶

顴骨 ◀

上頜骨 ◀

下頜骨 ◀

正面頭骨的結構

頂骨 ▶

額骨 ◀

頂骨 ▶

鼻骨 ◀

顳骨 ▶

顴骨 ▶

枕骨 ▶

上頜骨 ◀

下頜骨 ◀

正側面頭骨的結構

■ 頭部骨骼與五官的位置關係

顳骨 ▶ ◀

鼻骨 ▶ ◀

顴骨 ▶ ◀

下頜骨 ▶ ◀

頭骨的結構特點造就了臉部的起伏變化，及五官的位置變化。對比骨骼與五官的位置，會發現骨骼與輪廓間有一定的空隙。

・頭部肌肉

在瞭解完頭部的骨骼結構後，再來看看頭部的肌肉結構。肌肉的形狀和位置影響了臉部的起伏變化。

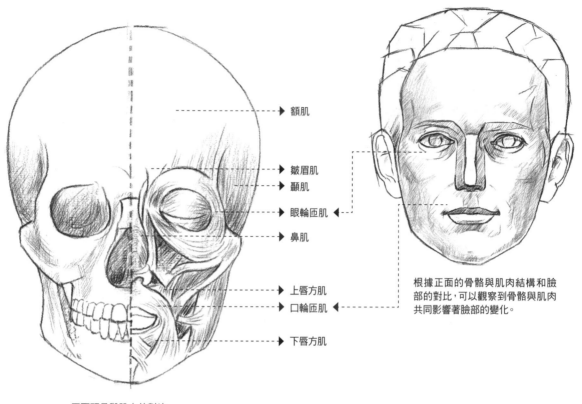

額肌

皺眉肌
顳肌
眼輪匝肌
鼻肌

上唇方肌
口輪匝肌

下唇方肌

正面頭骨與肌肉的對比

根據正面的骨骼與肌肉結構和臉部的對比，可以觀察到骨骼與肌肉共同影響著臉部的變化。

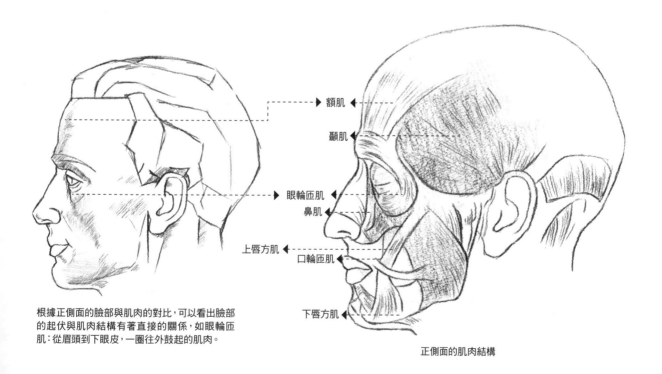

額肌
顳肌
眼輪匝肌
鼻肌
上唇方肌
口輪匝肌
下唇方肌

根據正側面的臉部與肌肉的對比，可以看出臉部的起伏與肌肉結構有著直接的關係，如眼輪匝肌：從眉頭到下眼皮，一圈往外鼓起的肌肉。

正側面的肌肉結構

13.3 畫出精準的石膏像

在瞭解了如何繪製石膏像的明暗色調後,結合概括造型的方法,用塊面來理解臉部的透視結構與明暗分布,
把握五官的塊面及色調處理,瞭解頭髮與鬍子的繪畫規律。

13.3.1 畫出透視結構和明暗

在方體的基礎上理解臉部的塊面分布,理解
頭部的明暗關係,掌握整體的色調。

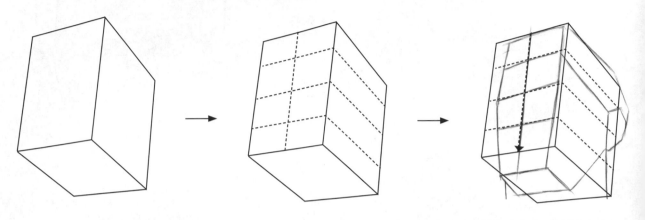

先用方體概括出頭部的大體形狀,在臉部畫出網狀的格子,將臉部分成多個小塊,對應各個小塊來區分臉部的塊面。

1 根據方形分割出的頭部塊面,可以定出五官的
軸線。

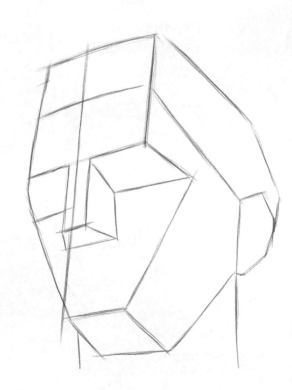

2 眼窩的位置有一個像梯形的塊面,鼻子用方體
概括,大致將臉部分成幾個大塊面。

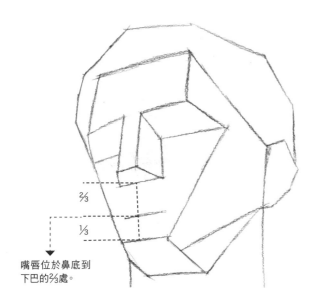

²⁄₃

¹⁄₃

嘴唇位於鼻底到
下巴的²⁄₃處。

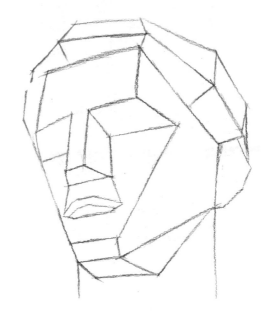

3 進一步定出嘴巴及下頜角的轉折位置。

4 畫出嘴巴的大致形狀，在嘴唇處分出一個塊面，並
切分出圓弧狀的頭部塊面。

色調處理

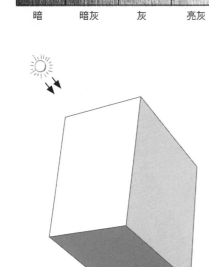

暗　　暗灰　　灰　　亮灰　　亮

觀察光源的位置，根據方體來
概括整體的明暗關係。

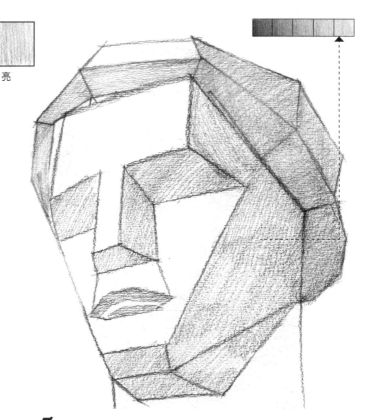

5 分出頭部的大致塊面後，用大筆觸在暗部輕輕塗上
一層色調，將亮部和暗部區分出來。

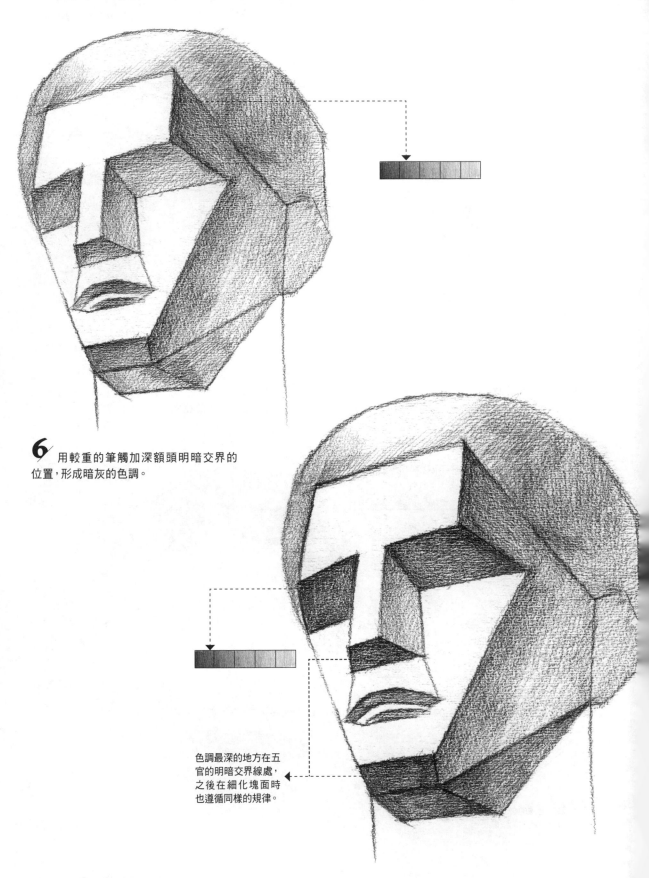

6 用較重的筆觸加深額頭明暗交界的
位置，形成暗灰的色調。

色調最深的地方在五
官的明暗交界線處，
之後在細化塊面時
也遵循同樣的規律。

7 繼續加深眼睛、鼻底以及下巴底部的塊面色調。將重色設置在五官部分，突出五官。

13.3.2 刻畫五官細節

在瞭解完整體的造型後，開始局部的深入刻畫及細節處理，使五官更加立體。

・深邃的眼睛

眼睛是五官中比較複雜的部分，結合前面學會的眼睛的整體概括，深入刻畫，進行眼睛的細節處理。

■ 眼部的結構

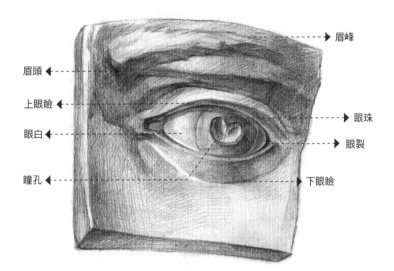

眉頭
上眼瞼
眼白
瞳孔

眉峰
眼珠
眼裂
下眼瞼

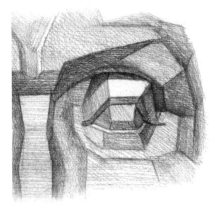

在繪製眼睛時，先將眼睛的周圍結構塊面化就能直觀地看出明暗起伏了。

■ 不同角度的眼部表現

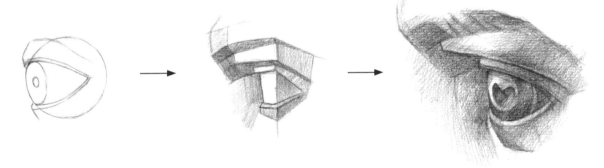

先將複雜的物體簡化，將正側面有弧度的眼睛分為兩個面，這樣有助於我們理解眼睛的結構。

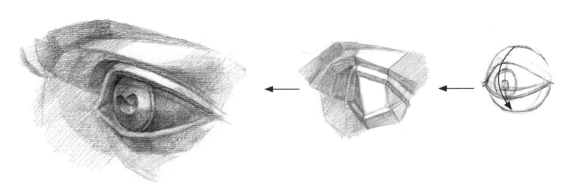

處於半側面時，由於眼睛的轉動，眼框的高低點也有所偏移，但都是隨著眼珠的方向改變的。

·眼睛的畫法

眼睛是五官中比較複雜的,下面將結合前面所學的對眼睛球體塊面及局部細節的分析,來練習一下如何繪製眼睛。

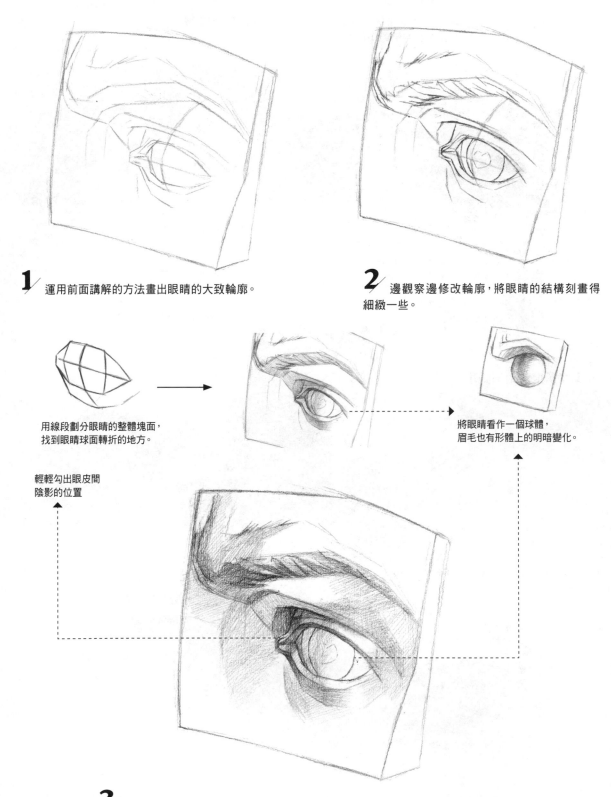

1 運用前面講解的方法畫出眼睛的大致輪廓。

2 邊觀察邊修改輪廓,將眼睛的結構刻畫得細緻一些。

用線段劃分眼睛的整體塊面,找到眼睛球面轉折的地方。

將眼睛看作一個球體,眉毛也有形體上的明暗變化。

輕輕勾出眼皮間陰影的位置

3 用長線條表現出眉毛及眼睛的明暗。繼續排線疊加色調,畫出整個眼部的明暗。

略寬　　陰影　　　窄

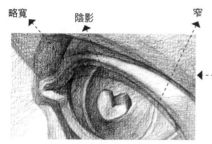

上眼瞼在靠近眼頭的地方往裡收了一些，
所以上眼瞼的陰影在眼頭處會略寬一些。

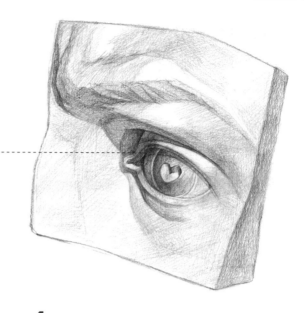

用較輕的力道排線畫出
眉弓上方的皮膚色調，
襯托出眉毛的形狀。

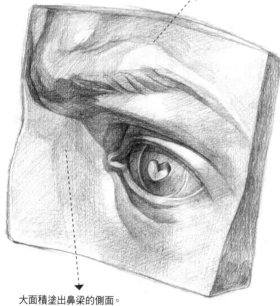

4 用4B鉛筆疊加排線，加深眼睛及眉毛的
暗部，表現出各部分的明暗關係。畫出眼球上
的陰影，增加眼睛的立體感。

大面積塗出鼻梁的側面。

5 加深眉頭處的色調，以加強出眉弓的體積
感。橫握畫筆，快速在眼角前面、下眼皮的地方
疊加排線。

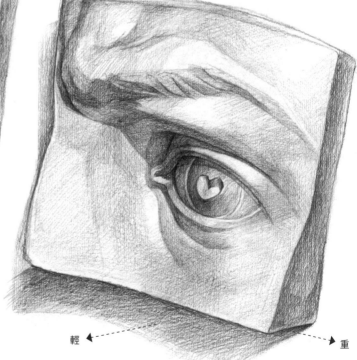

輕　　　　　　　　　　　　　重

6 選用軟一點的6B鉛筆畫出石膏的陰影，並在靠近石膏邊緣的
地方疊加筆觸，襯托出石膏的形體輪廓。

· 挺直的鼻子

鼻子在五官中佔據的面積比較大,位置也比較靠前,畫的時候要先瞭解它的結構特點,細緻地表現出立體感。

■ 鼻子的結構

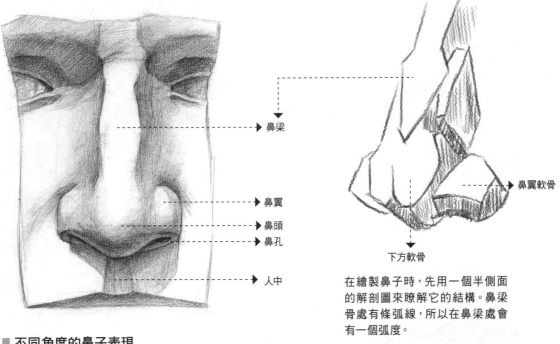

鼻梁

鼻翼

鼻頭

鼻孔

人中

鼻翼軟骨

下方軟骨

在繪製鼻子時,先用一個半側面的解剖圖來瞭解它的結構。鼻梁骨處有條弧線,所以在鼻梁處會有一個弧度。

■ 不同角度的鼻子表現

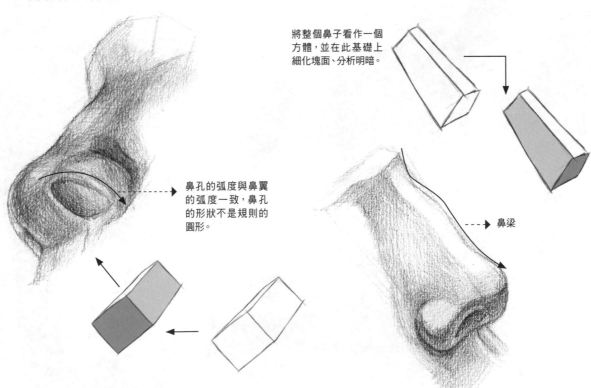

鼻孔的弧度與鼻翼的弧度一致,鼻孔的形狀不是規則的圓形。

將整個鼻子看作一個方體,並在此基礎上細化塊面、分析明暗。

鼻梁

畫仰視的鼻子時,同樣可以用方體來概括它,並在此基礎上劃分塊面、理解明暗。仰視的鼻子需要表現出鼻頭的體積感,還要注意鼻孔的形狀。

正側面的鼻子在鼻梁處微微拱起,繪製時需表現出來。

・鼻子的畫法

鼻子是五官中立體感最強的，下面將結合前面對鼻子的整體及局部細節的學習，來練習
一下如何繪製鼻子。需注意鼻頭的立體感及筆觸的輕重把握。

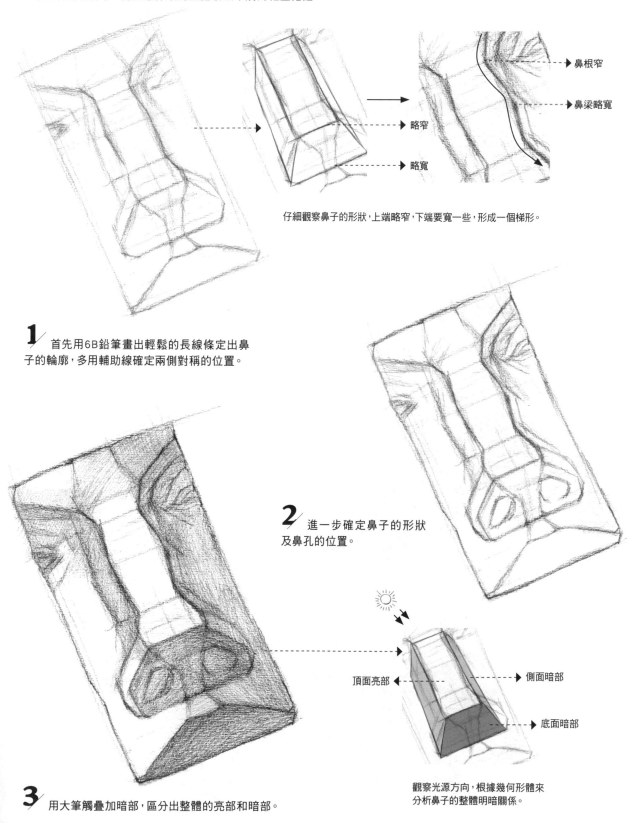

略窄

略寬

鼻根窄

鼻梁略寬

仔細觀察鼻子的形狀，上端略窄，下端要寬一些，形成一個梯形。

1 首先用6B鉛筆畫出輕鬆的長線條定出鼻
子的輪廓，多用輔助線確定兩側對稱的位置。

2 進一步確定鼻子的形狀
及鼻孔的位置。

3 用大筆觸疊加暗部，區分出整體的亮部和暗部。

頂面亮部

側面暗部

底面暗部

觀察光源方向，根據幾何形體來
分析鼻子的整體明暗關係。

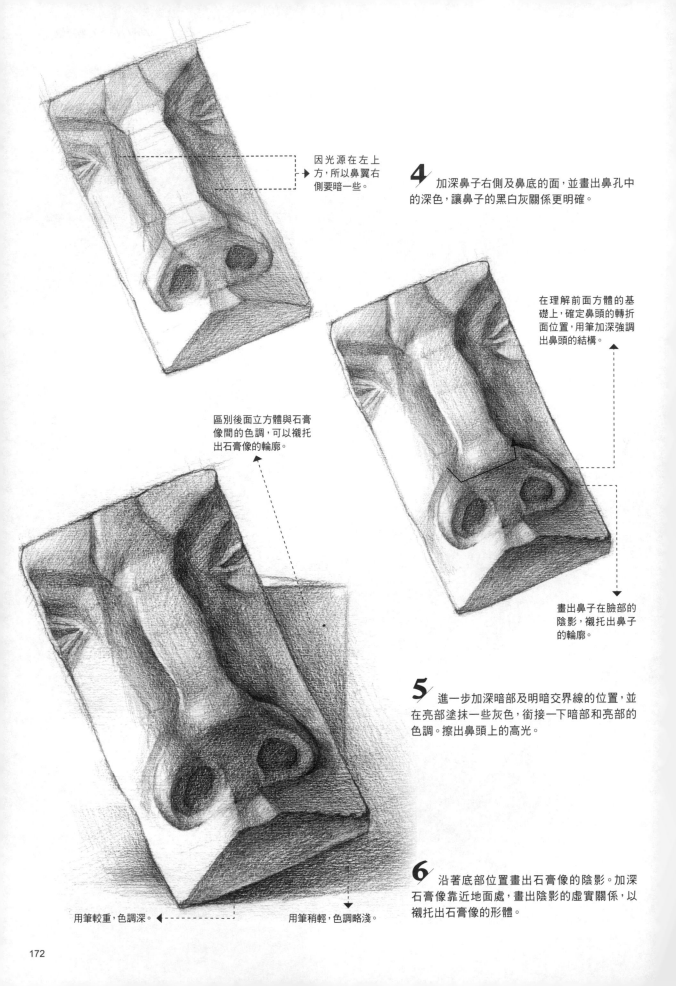

因光源在左上方，所以鼻翼右側要暗一些。

4 加深鼻子右側及鼻底的面，並畫出鼻孔中的深色，讓鼻子的黑白灰關係更明確。

在理解前面方體的基礎上，確定鼻頭的轉折面位置，用筆加深強調出鼻頭的結構。

區別後面立方體與石膏像間的色調，可以襯托出石膏像的輪廓。

畫出鼻子在臉部的陰影，襯托出鼻子的輪廓。

5 進一步加深暗部及明暗交界線的位置，並在亮部塗抹一些灰色，銜接一下暗部和亮部的色調。擦出鼻頭上的高光。

6 沿著底部位置畫出石膏像的陰影。加深石膏像靠近地面處，畫出陰影的虛實關係，以襯托出石膏像的形體。

用筆較重，色調深。

用筆稍輕，色調略淺。

· 豐腴的嘴唇

在理解嘴唇結構的同時還要把握嘴唇的整體色調。可以選用比較軟的鉛筆來繪製。

■ 嘴部的結構

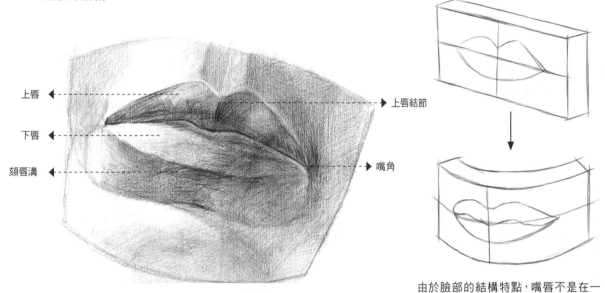

上唇
下唇
頦唇溝

上唇結節
嘴角

由於臉部的結構特點，嘴唇不是在一個平面上的，而是在一個弧面上。這讓嘴唇的色調有了明暗的變化。

■ 不同角度的嘴唇

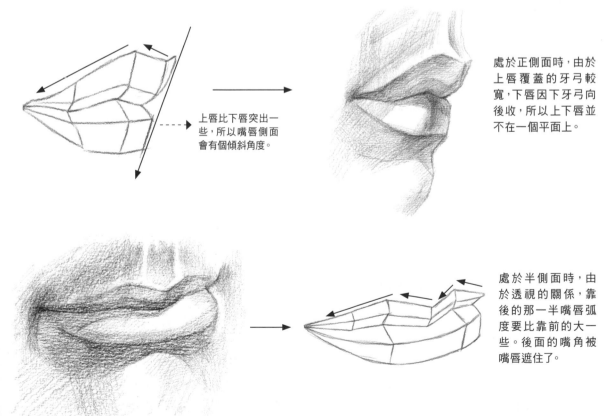

上唇比下唇突出一些，所以嘴唇側面會有個傾斜角度。

處於正側面時，由於上唇覆蓋的牙弓較寬，下唇因下牙弓向後收，所以上下唇並不在一個平面上。

處於半側面時，由於透視的關係，靠後的那一半嘴唇弧度要比靠前的大一些。後面的嘴角被嘴唇遮住了。

·嘴唇的畫法

結合前面的嘴唇塊面與細節處理,讓我們來繪製一個石膏嘴唇吧!

1 用6B鉛筆先定出石膏嘴唇的整體輪廓及嘴唇四個方向的輪廓範圍。

由於透視的關係,靠後的嘴唇向後延伸,在視覺上變短了。

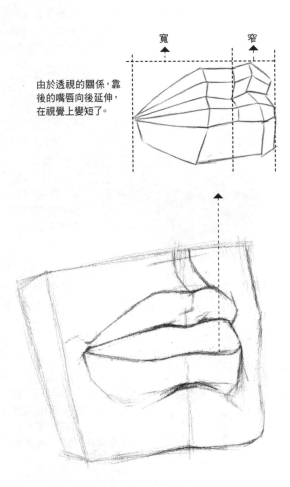

2 進一步確定出嘴唇的形狀。

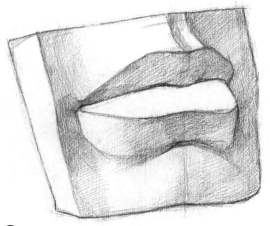

3 大面積塗抹出整體嘴唇的暗部。

明暗交界線

可將嘴唇整體看成球面的一部分,以整體分析出嘴唇的明暗關係。

明暗交界線

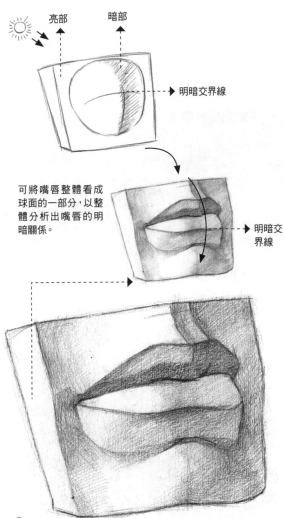

4 沿著明暗交界線輕輕加深色調,大致表現出嘴唇的體積感。

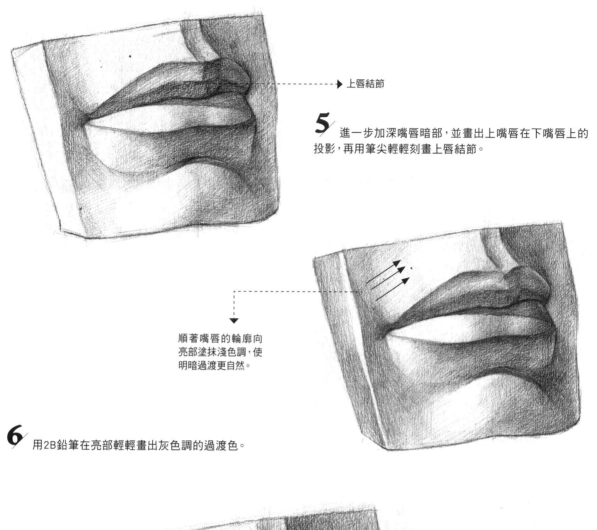

上唇結節

5 進一步加深嘴唇暗部，並畫出上嘴唇在下嘴唇上的投影，再用筆尖輕輕刻畫上唇結節。

順著嘴唇的輪廓向亮部塗抹淺色調，使明暗過渡更自然。

6 用2B鉛筆在亮部輕輕畫出灰色調的過渡色。

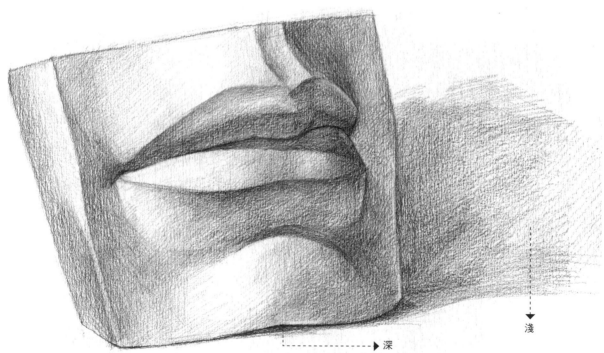

淺

深

7 順著石膏底座向後塗抹出整體的陰影，在靠近底座的地方用筆重一些，以突出石膏的輪廓。

·層次分明的耳朵

耳朵的結構比較複雜，可以先瞭解它的構成，再將複雜的結構簡化或是塊面化，
這樣會更容易理解，繪製時就能輕鬆表現出耳朵的結構了。

■ 耳朵的結構

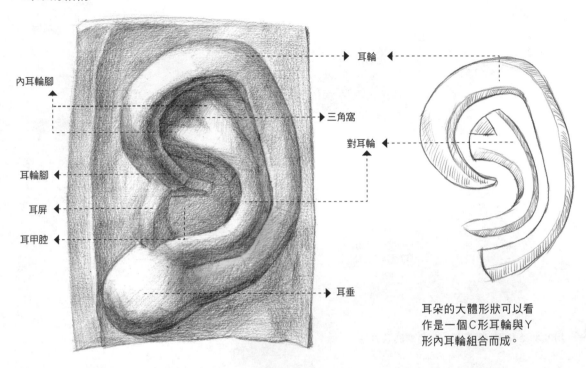

內耳輪腳

耳輪

三角窩

對耳輪

耳輪腳

耳屏

耳甲腔

耳垂

耳朵的大體形狀可以看
作是一個C形耳輪與Y
形內耳輪組合而成。

■ 不同角度的耳朵

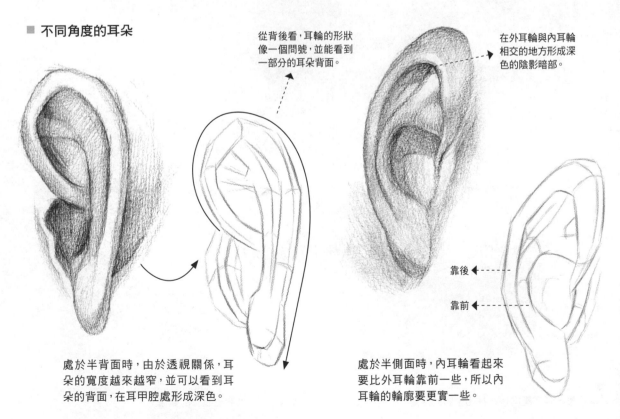

從背後看，耳輪的形狀
像一個問號，並能看到
一部分的耳朵背面。

在外耳輪與內耳輪
相交的地方形成深
色的陰影暗部。

靠後

靠前

處於半背面時，由於透視關係，耳
朵的寬度越來越窄，並可以看到耳
朵的背面，在耳甲腔處形成深色。

處於半側面時，內耳輪看起來
要比外耳輪靠前一些，所以內
耳輪的輪廓要更實一些。

·耳朵的畫法

瞭解了耳朵的形體與結構後，就來練習一下耳朵的繪製吧。重點在於耳朵的結構關係及描繪出耳廓的立體感。

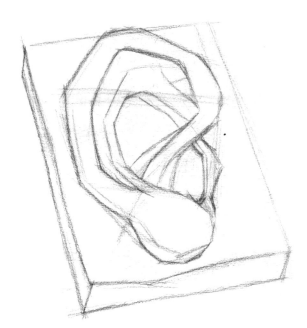

1 先用6B鉛筆以大筆觸定出耳朵的輪廓，運用輔助線確定耳朵的轉角位置。

2 進一步細化耳朵的面，並分出面轉折的地方。

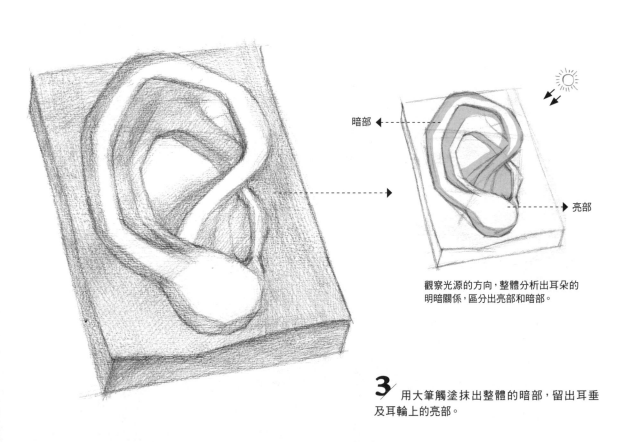

暗部 ←

亮部 →

觀察光源的方向，整體分析出耳朵的明暗關係，區分出亮部和暗部。

3 用大筆觸塗抹出整體的暗部，留出耳垂及耳輪上的亮部。

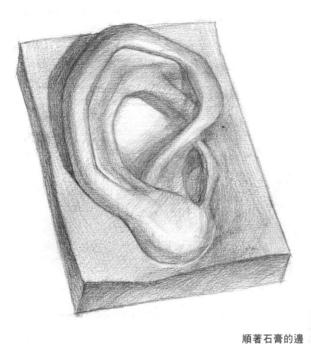

4 用4B鉛筆在亮部塗一點灰色的過渡色，擦出耳垂及耳輪上的高光部分。畫出耳朵在石膏底面上的陰影，陰影的形狀要隨著耳朵的形狀變化。

順著石膏的邊緣疊加陰影的色調。

耳屏

5 沿著耳屏的位置加深石膏底的色調，襯托出耳朵的輪廓，並沿著石膏體邊緣畫出整體的陰影。

6 進一步加深陰影的色調，以突出石膏的輪廓。用明暗對比襯托出白色石膏的色調。

13.4 阿里阿德涅

最普遍的看法是阿里阿德涅是古希臘的一位公主，當然對於她的身分還存有異議，但這並不影響這件雕像受歡迎的程度。阿里阿德涅頭部低垂，整體結構飽滿精緻，看上去非常美麗，是學習立體感表現的首選石膏像之一。

1 先用直線把石膏像的大致輪廓勾勒出來。

2 區分頭髮、臉部、胸部和底座的大致輪廓。

將石膏像歸納成簡單的幾何體，除了可以幫助我們理解結構外，還能找到石膏像的明暗大關係。

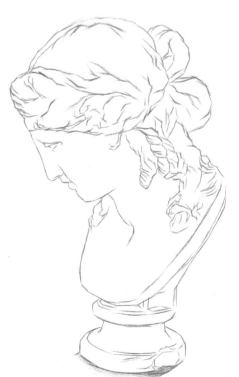

3 一步步把細微的細節細化出來，最後清理多餘的輔助線，將線稿勾畫出來。

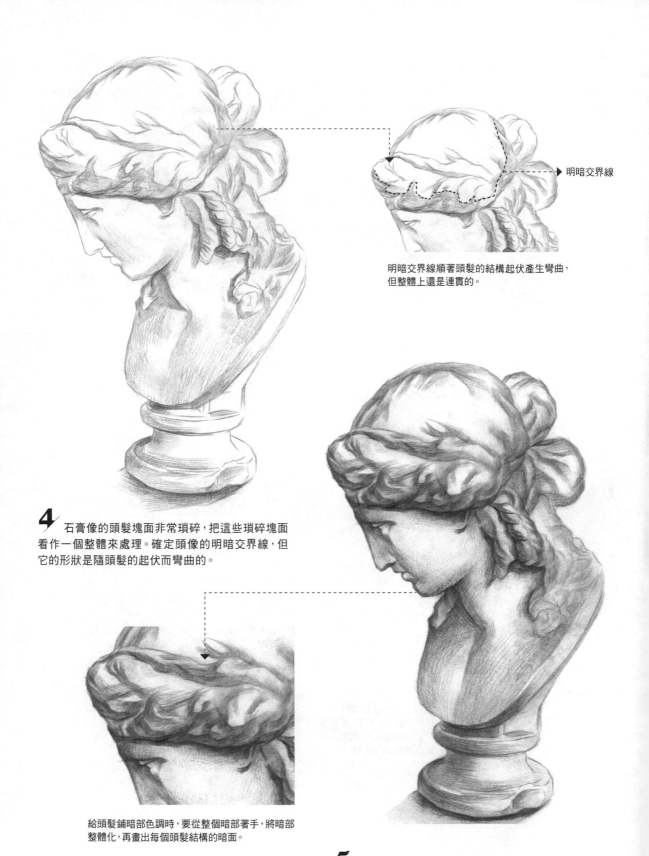

明暗交界線

明暗交界線順著頭髮的結構起伏產生彎曲，
但整體上還是連貫的。

4 石膏像的頭髮塊面非常瑣碎，把這些瑣碎塊面
看作一個整體來處理。確定頭像的明暗交界線，但
它的形狀是隨頭髮的起伏而彎曲的。

給頭髮鋪暗部色調時，要從整個暗部著手，將暗部
整體化，再畫出每個頭髮結構的暗面。

5 找到明暗交界線後，統一加深頭髮和臉部的暗部。
用大筆觸快速鋪上色調，鋪色時要順著臉部的結構轉折
來排線。

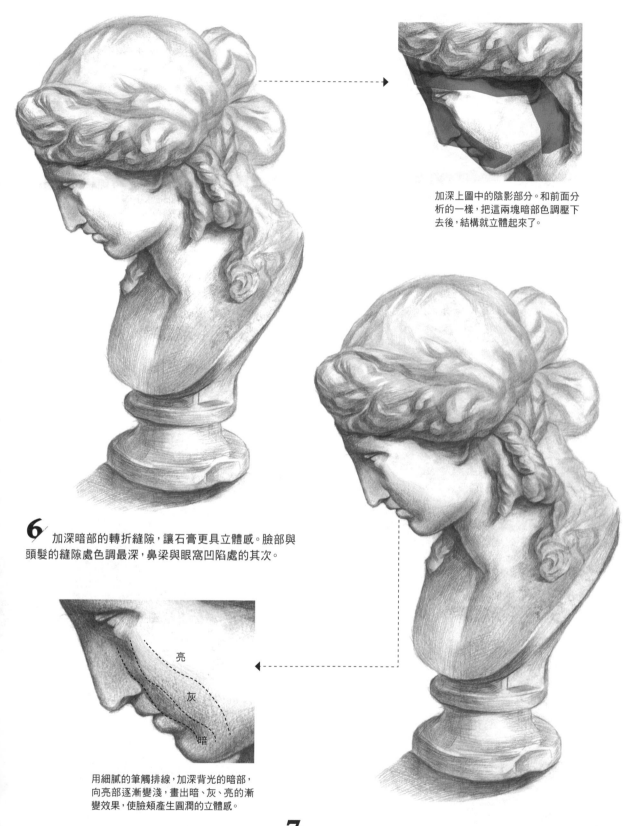

加深上圖中的陰影部分。和前面分
析的一樣，把這兩塊暗部色調壓下
去後，結構就立體起來了。

6 加深暗部的轉折縫隙，讓石膏更具立體感。臉部與
頭髮的縫隙處色調最深，鼻梁與眼窩凹陷處的其次。

亮

灰

暗

用細膩的筆觸排線，加深背光的暗部，
向亮部逐漸變淺，畫出暗、灰、亮的漸
變效果，使臉頰產生圓潤的立體感。

7 刻畫頭像的灰部，也就是亮色與暗色之間的過渡，要注意這些
灰部的面積。用2B鉛筆把同一區域內的暗色統一起來，如額頭和鼻
翼的色調，讓它們保持一致，避免臉部出現過多的調子。

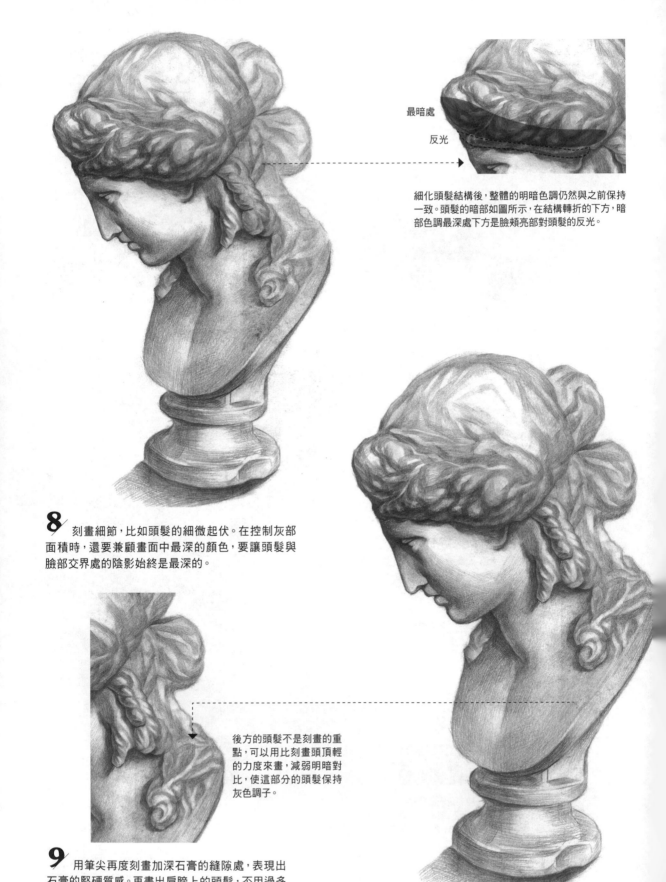

最暗處

反光

細化頭髮結構後,整體的明暗色調仍然與之前保持一致。頭髮的暗部如圖所示,在結構轉折的下方,暗部色調最深處下方是臉頰亮部對頭髮的反光。

8 刻畫細節,比如頭髮的細微起伏。在控制灰部面積時,還要兼顧畫面中最深的顏色,要讓頭髮與臉部交界處的陰影始終是最深的。

後方的頭髮不是刻畫的重點,可以用比刻畫頭頂輕的力度來畫,減弱明暗對比,使這部分的頭髮保持灰色調子。

9 用筆尖再度刻畫加深石膏的縫隙處,表現出石膏的堅硬質感。再畫出肩膀上的頭髮,不用過多的刻畫,保持灰調即可。

13.5 高爾基

高爾基像的表情嚴肅、眉頭緊皺、目光堅毅。繪製時要把握好整體的明暗關係以及對局部明暗交界線的刻畫，將五官的立體感表現出來。

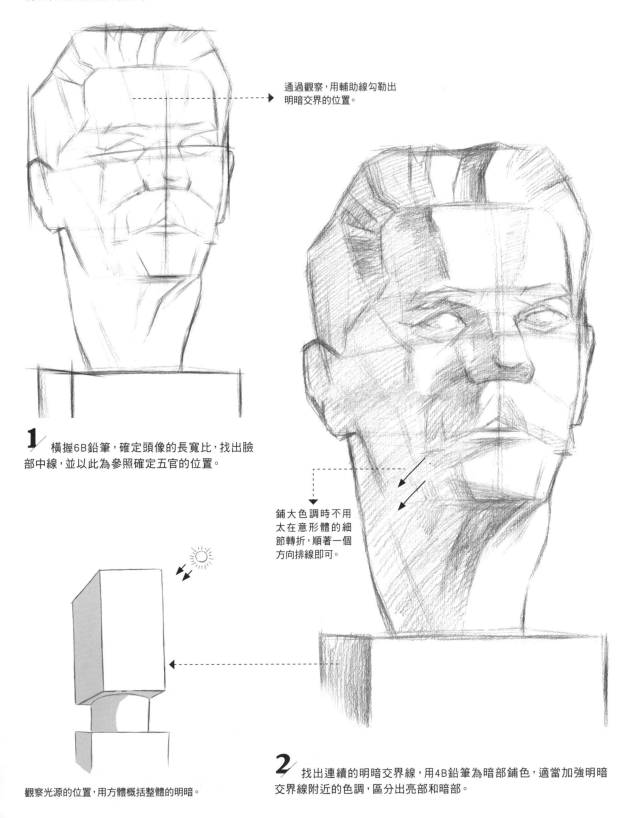

通過觀察，用輔助線勾勒出明暗交界的位置。

1 橫握6B鉛筆，確定頭像的長寬比，找出臉部中線，並以此為參照確定五官的位置。

鋪大色調時不用太在意形體的細節轉折，順著一個方向排線即可。

觀察光源的位置，用方體概括整體的明暗。

2 找出連續的明暗交界線，用4B鉛筆為暗部鋪色，適當加強明暗交界線附近的色調，區分出亮部和暗部。

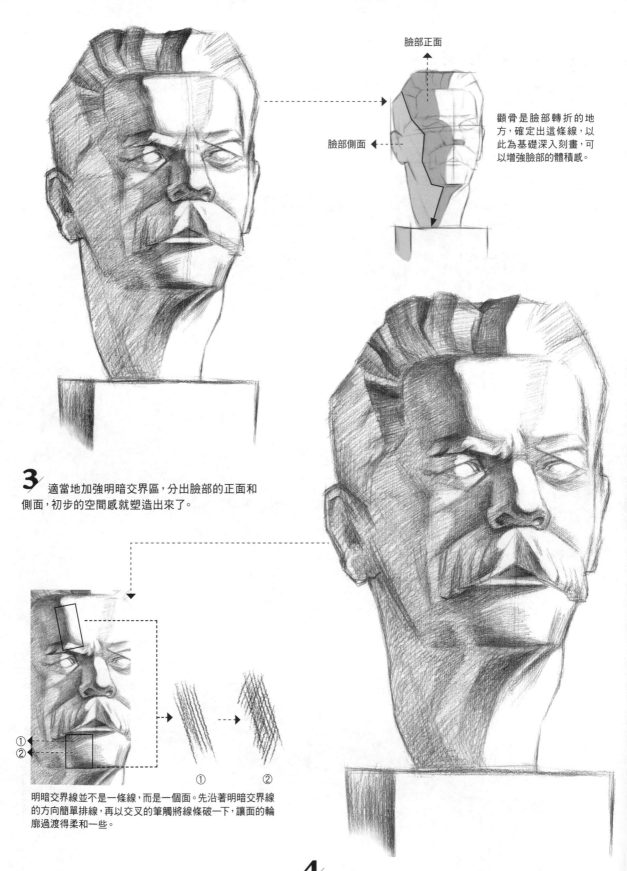

顴骨是臉部轉折的地方，確定出這條線，以此為基礎深入刻畫，可以增強臉部的體積感。

臉部正面

臉部側面

3 適當地加強明暗交界區，分出臉部的正面和側面，初步的空間感就塑造出來了。

①
②

①　　　②

明暗交界線並不是一條線，而是一個面。先沿著明暗交界線的方向簡單排線，再以交叉的筆觸將線條破一下，讓面的輪廓過渡得柔和一些。

4 從頭髮開始到脖子，整體沿著明暗交界線往暗部推畫。五官處用筆力度稍微重一些，讓五官更立體、更突出。

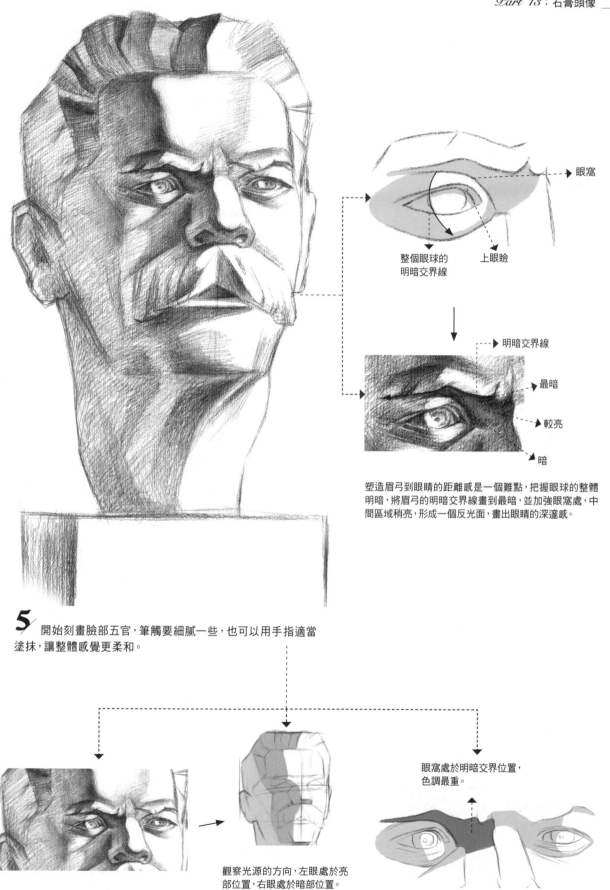

眼窩

整個眼球的
明暗交界線

上眼瞼

明暗交界線

最暗

較亮

暗

塑造眉弓到眼睛的距離感是一個難點，把握眼球的整體
明暗，將眉弓的明暗交界線畫到最暗，並加強眼窩處，中
間區域稍亮，形成一個反光面，畫出眼睛的深邃感。

5 開始刻畫臉部五官，筆觸要細膩一些，也可以用手指適當
塗抹，讓整體感覺更柔和。

眼窩處於明暗交界位置，
色調最重。

觀察光源的方向，左眼處於亮
部位置，右眼處於暗部位置。

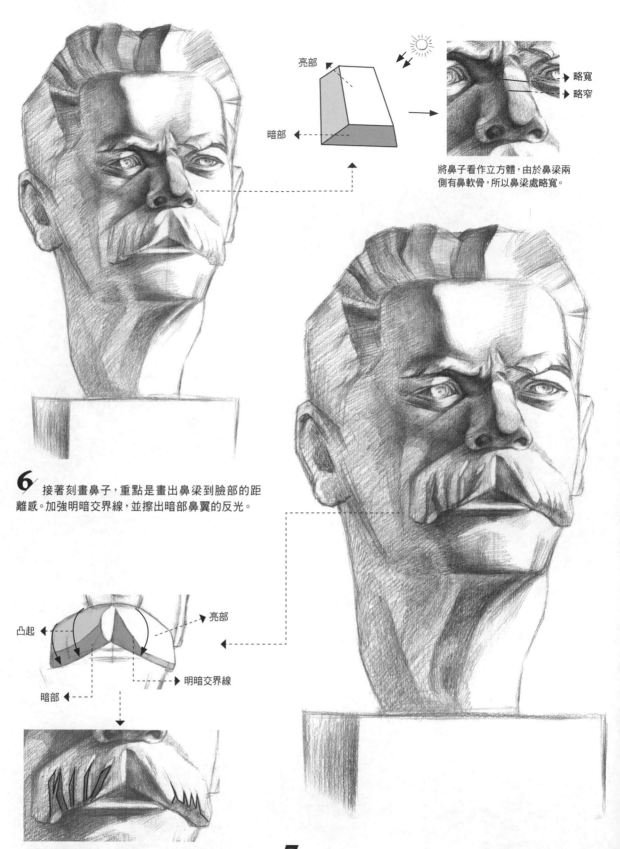

亮部

暗部

將鼻子看作立方體，由於鼻梁兩
側有鼻軟骨，所以鼻梁處略寬。

略寬

略窄

6 接著刻畫鼻子，重點是畫出鼻梁到臉部的距
離感。加強明暗交界線，並擦出暗部鼻翼的反光。

凸起

亮部

明暗交界線

暗部

在鬍子大的明暗關係基礎上添加鋸齒狀的輪廓
線。因為亮部受光，所以輪廓線添加在暗部上。

7 接下來細化嘴部。高爾基像的嘴部基本都被鬍子覆蓋了，
所以重點是刻畫出鬍子的體積感。加深下巴的投影，連帶處理
一下脖子上的暗面。

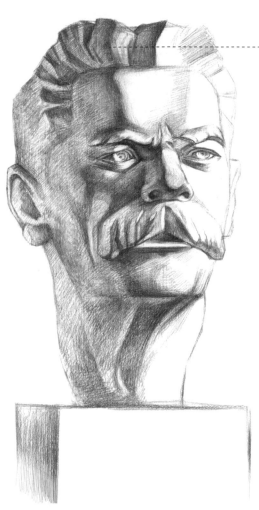

添加更多的頭髮轉折面，並加深頭髮塊面轉折的暗部。

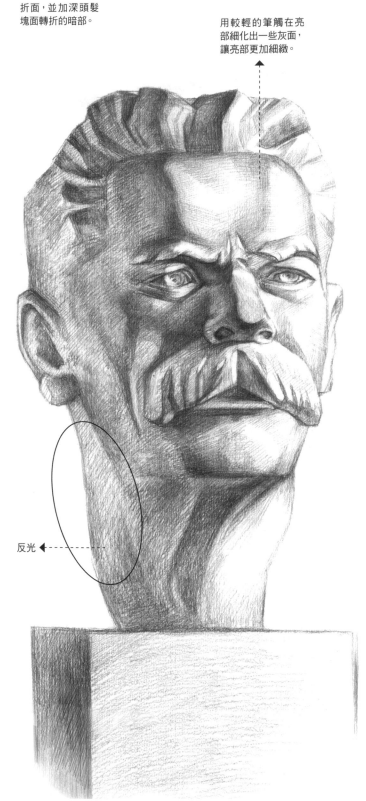

用較輕的筆觸在亮部細化出一些灰面，讓亮部更加細緻。

反光 ◀┄┄┄

8 削尖2B鉛筆，細化頭髮的轉折處，並加深暗部的顴骨、下頜骨等次要細節。用小組式的排線，這樣更能突顯石膏像的塊面感和堅硬質地。

9 用B鉛筆輕輕在亮部過渡出一些灰面，再給整體暗部疊加色調，讓暗部更加統一。耳朵及後腦部分色調淺一些，讓它自然虛化退到後面去。

13.6 阿佛洛狄忒

阿佛洛狄忒的臉部柔和,形象優雅迷人。在描繪女性時,要把重點放在五官的刻畫以及
光滑膚質的表現上,同時也要注意強光下的明暗變化。

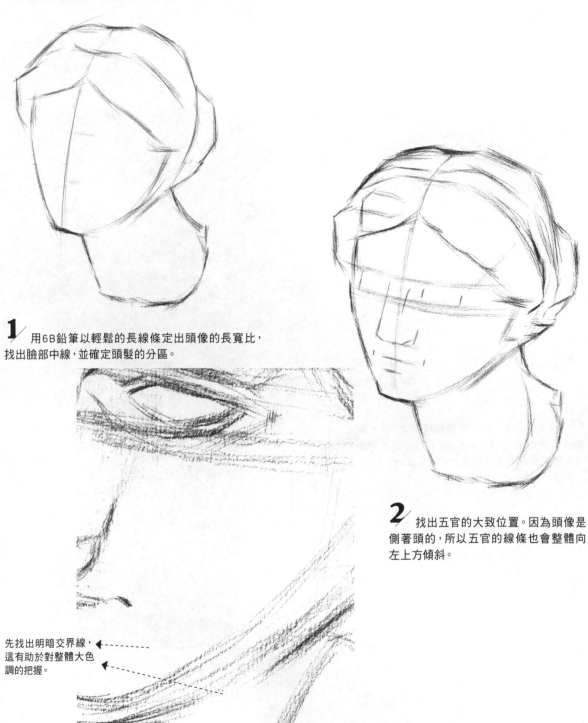

1 用6B鉛筆以輕鬆的長線條定出頭像的長寬比,
找出臉部中線,並確定頭髮的分區。

2 找出五官的大致位置。因為頭像是
側著頭的,所以五官的線條也會整體向
左上方傾斜。

先找出明暗交界線,
這有助於對整體大色
調的把握。

3 進一步確定五官的具體形狀,並找出從
頭髮到脖子的明暗交界線。

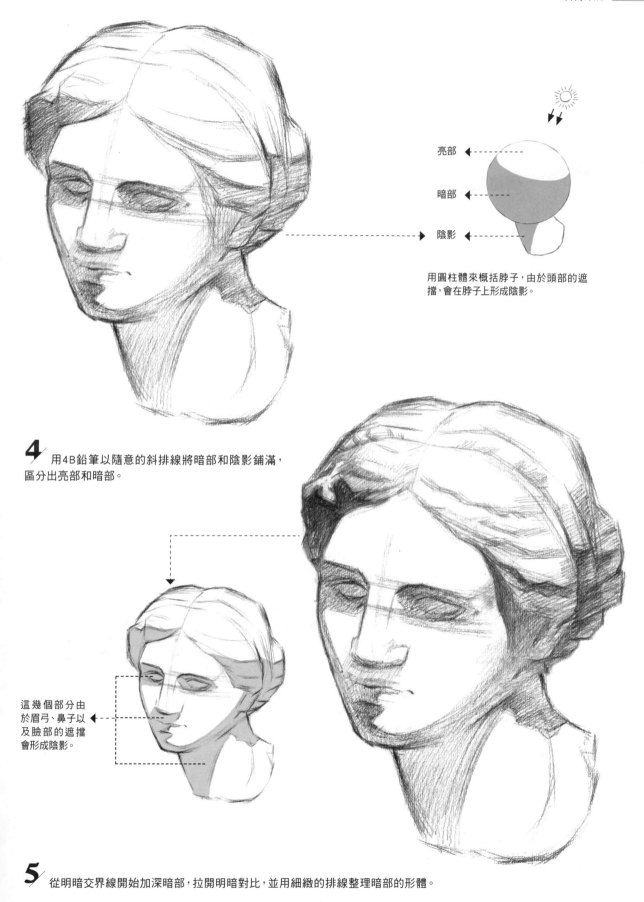

亮部

暗部

陰影

用圓柱體來概括脖子，由於頭部的遮擋，會在脖子上形成陰影。

4 用4B鉛筆以隨意的斜排線將暗部和陰影鋪滿，區分出亮部和暗部。

這幾個部分由於眉弓、鼻子以及臉部的遮擋會形成陰影。

5 從明暗交界線開始加深暗部，拉開明暗對比，並用細緻的排線整理暗部的形體。

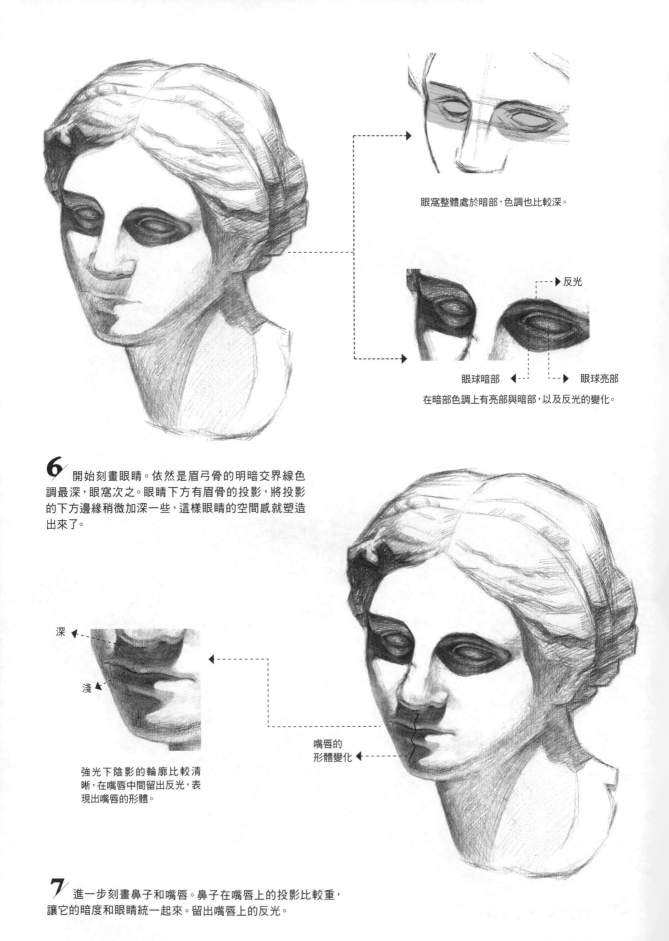

眼窩整體處於暗部，色調也比較深。

反光

眼球暗部 ◄---- ----► 眼球亮部

在暗部色調上有亮部與暗部，以及反光的變化。

6 開始刻畫眼睛。依然是眉弓骨的明暗交界線色調最深，眼窩次之。眼睛下方有眉骨的投影，將投影的下方邊緣稍微加深一些，這樣眼睛的空間感就塑造出來了。

深

淺

嘴唇的
形體變化

強光下陰影的輪廓比較清晰，在嘴唇中間留出反光，表現出嘴唇的形體。

7 進一步刻畫鼻子和嘴唇。鼻子在嘴唇上的投影比較重，讓它的暗度和眼睛統一起來。留出嘴唇上的反光。

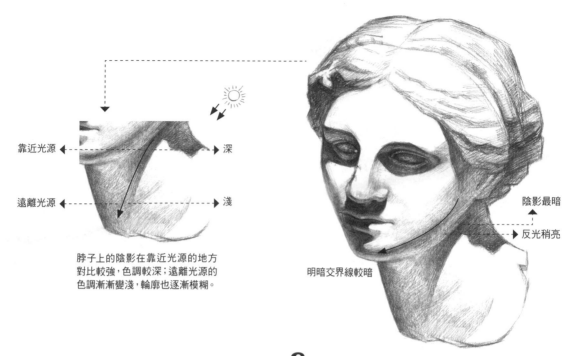

靠近光源 ← 深

遠離光源 ← 淺

脖子上的陰影在靠近光源的地方
對比較強，色調較深；遠離光源的
色調漸漸變淺，輪廓也逐漸模糊。

陰影最暗

反光稍亮

明暗交界線較暗

8 刻畫脖子上的投影以及臉部的陰影，使暗部統一。
所有投影邊緣都刻畫得稍深一些，這樣才能表現出陰影
部分的空間感。

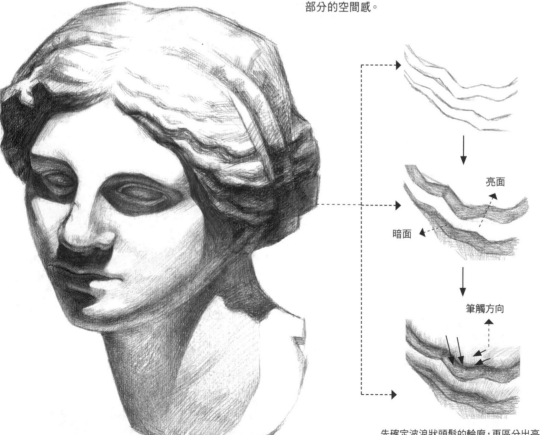

亮面

暗面

筆觸方向

先確定波浪狀頭髮的輪廓，再區分出亮面和
暗面；最後在亮面與暗面銜接處用交叉的筆
觸過渡一點灰色，來表現較柔軟的髮束。

9 頭髮的處理：將明暗交界線處的轉折過渡一下，畫出一些灰面。

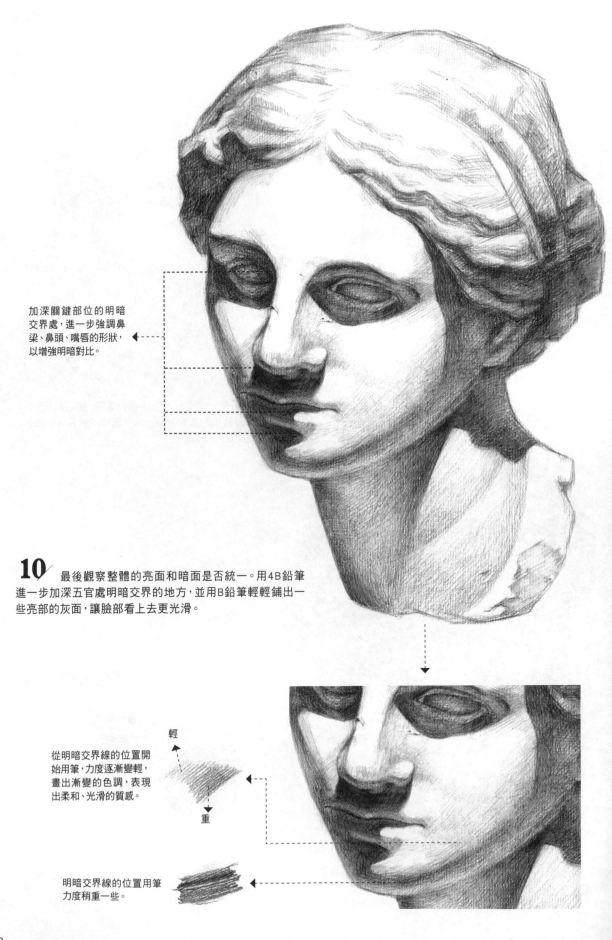

加深關鍵部位的明暗
交界處，進一步強調鼻
梁、鼻頭、嘴唇的形狀，
以增強明暗對比。

10 最後觀察整體的亮面和暗面是否統一。用4B鉛筆
進一步加深五官處明暗交界的地方，並用B鉛筆輕輕鋪出一
些亮部的灰面，讓臉部看上去更光滑。

輕

從明暗交界線的位置開
始用筆，力度逐漸變輕，
畫出漸變的色調，表現
出柔和、光滑的質感。

重

明暗交界線的位置用筆
力度稍重一些。

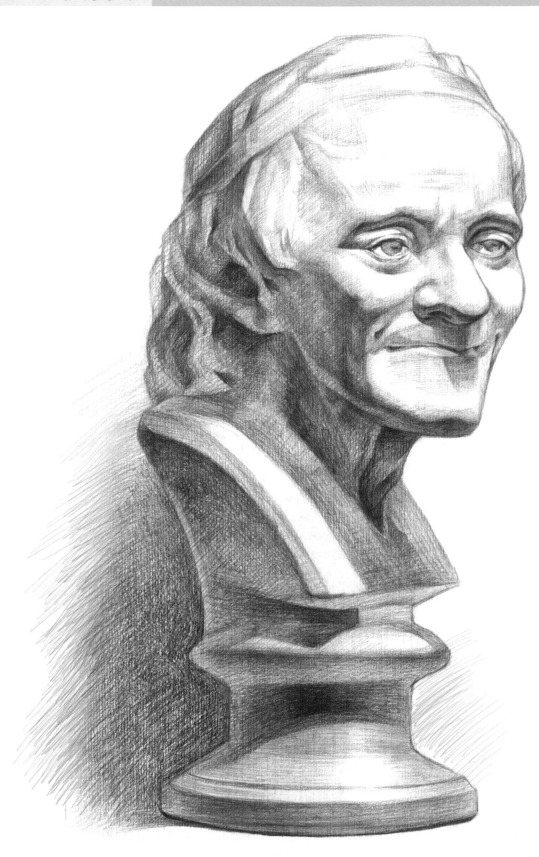

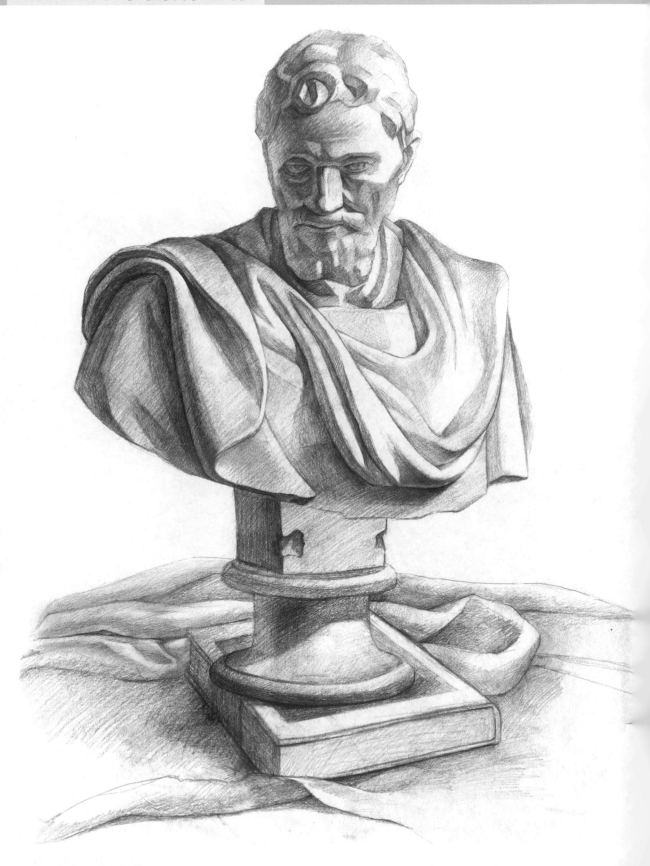

人 物 頭 像 *Part 14*

通過石膏頭像的學習，我們已經初步掌握了頭部塊面感的表現，接下來就可以分析真人的頭部透視與五官的畫法了。然後再逐步細化，向大家展示畫得更像的具體方法，最後用豐富的實際案例結合理論知識，讓大家更深入地瞭解人物頭像的繪製訣竅。

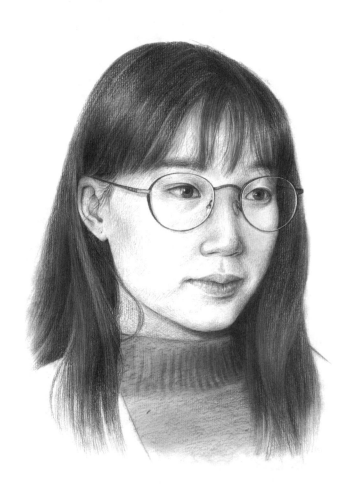

14.1 用速寫鍛鍊觀察能力

為什麼會有這種說法呢？因為畫速寫時需要快速完成作品，這就需要頻繁地觀察對象，那麼「見得多，自然識得廣」，在快速、頻繁的觀察中，觀察能力自然而然地就提升了。

- **速寫** 簡單來說，速寫就是用最快的速度表達出對觀察對象的直觀感受，不限材料，也不限手法。

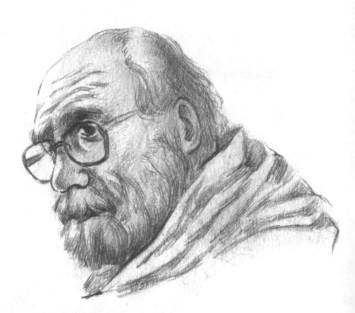

可以單純用線條勾出輪廓，這種速寫的目的主要是為了鍛鍊掌握線條準確性。

用明暗調子概括出人物的光影結構，目的是為了鍛鍊對光影、明暗的把握。

- **盲畫法** 也就是尼克萊德斯盲畫，它也是速寫的一種形式，就是在畫的時候，眼睛一直看著繪畫對象，筆也不離開紙面，看到哪就畫到哪。這是一種鍛鍊眼、腦、手三位一體、三者協調的練習方法。

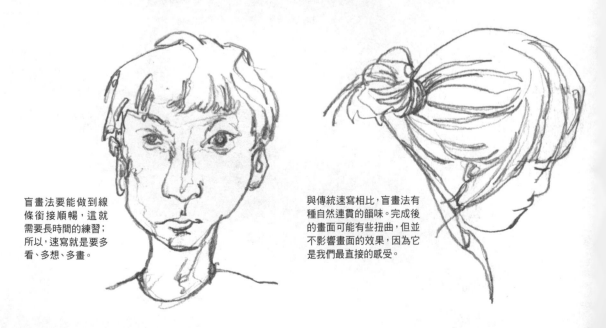

盲畫法要能做到線條銜接順暢，這就需要長時間的練習；所以，速寫就是要多看、多想、多畫。

與傳統速寫相比，盲畫法有種自然連貫的韻味。完成後的畫面可能有些扭曲，但並不影響畫面的效果，因為它是我們最直接的感受。

14.2 先畫準形

畫人物頭像就是要把頭部的形畫準。通過學習頭部的透視、五官的比例，就能將形準確地概括出來了。

14.2.1 頭部的透視

本案例將簡要分析常見視角下，頭部和五官因為透視而產生的外形及大小上變化。

·用立方體來分析頭部的透視

用立方體來理解不同視角下，頭部各個面的變化。

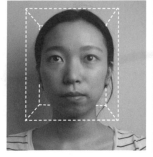

正面視角

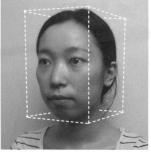

¾側面視角

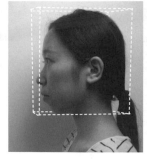

正側面視角

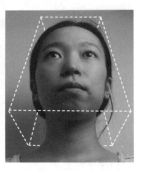

仰視視角

·五官的透視變化

隨著頭部因透視而產生變化，五官也會相應改變，可用幾何體來分析其透視。

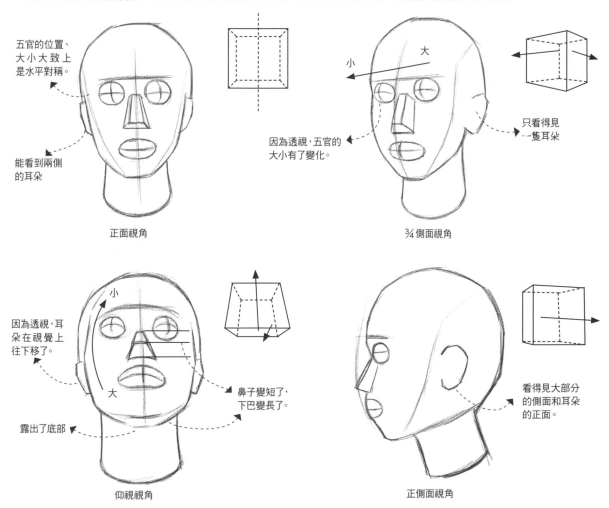

五官的位置、大小大致上是水平對稱。

能看到兩側的耳朵

正面視角

因為透視，五官的大小有了變化。

大

小

只看得見一隻耳朵

¾側面視角

因為透視，耳朵在視覺上往下移了。

小

大

露出了底部

鼻子變短了，下巴變長了。

仰視視角

看得見大部分的側面和耳朵的正面。

正側面視角

14.2.2 三庭五眼

三庭五眼概括了頭部的特徵,雖然有時候會有些小差異,
但卻是初學者準確概括頭部外形的好方法。

· **什麼是三庭五眼** 正常人的頭部可以概括為三庭五眼,即頭部的寬度約為5隻眼睛的寬度,
長度約為3個額頭的高度。

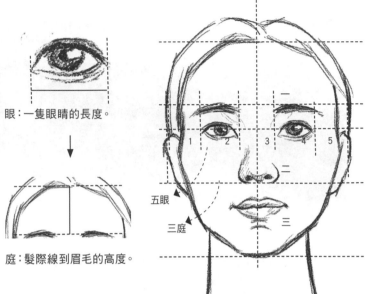

眼:一隻眼睛的長度。

庭:髮際線到眉毛的高度。

五眼

三庭

· **三庭五眼的運用** 可以準確歸納出頭部和五官的位置與大小。

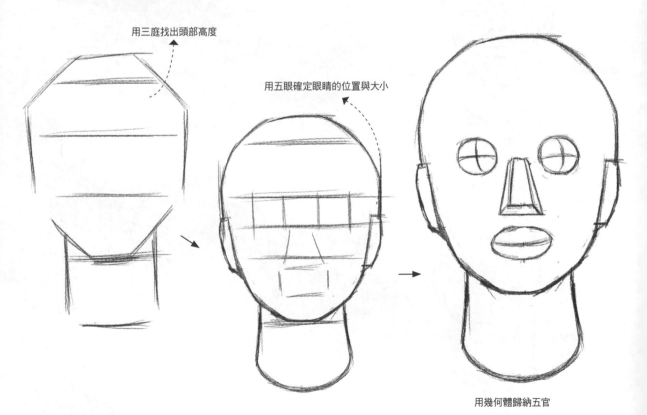

用三庭找出頭部高度

用五眼確定眼睛的位置與大小

用幾何體歸納五官

14.2.3 學會概括形狀　可以把看似複雜的五官概括成簡單的幾何形，以幫助我們理解。

・**眼睛**　可以把眼球想像成從眼窩裡凸出來的雞蛋，包括眼瞼的轉折與結構其實也和雞蛋很相似。
　　　　經過這樣的簡化後，眼睛的結構就很容易掌握了。

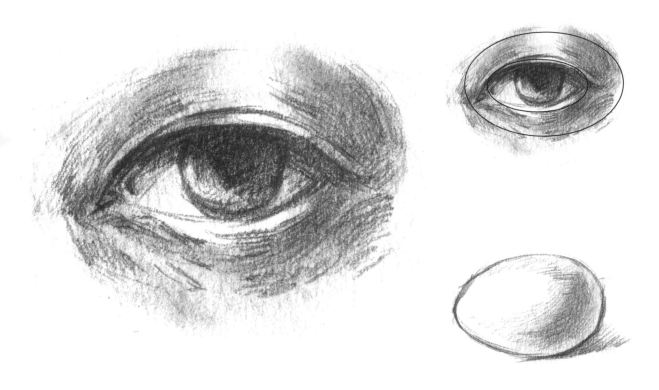

・**鼻子**　可以把鼻子的形狀與結構想像成大蒜，鼻頭和蒜瓣對應起來，鼻梁和蒜柄類似；
　　　　但在處理明暗時不要過於生硬，結構的轉折應該更柔和些。

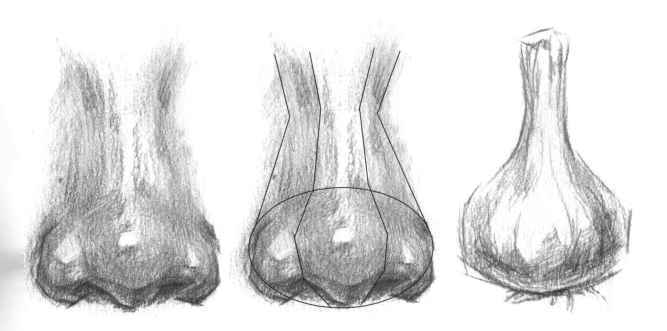

- **嘴巴** 可以將嘴巴想像成咖啡豆。雖然嘴巴的形狀比咖啡豆複雜一些，但形狀上可以大致理解成裂成兩半的咖啡豆，唇縫就是咖啡豆中間的溝壑。

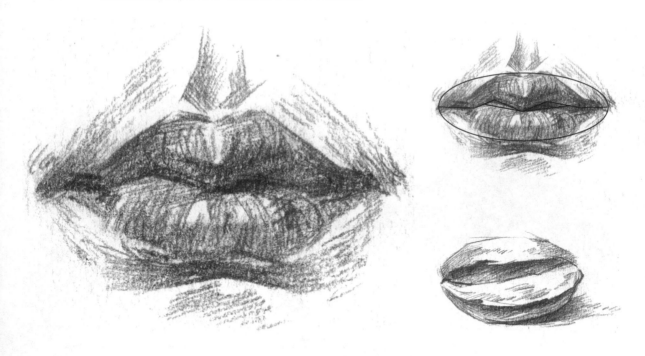

- **耳朵** 在畫人物素描時，常會忽略耳朵的刻畫。其實耳朵的形狀畫得準不準，也是影響人像素描的關鍵。耳朵的形狀比較複雜，耳廓的內部轉折很豐富；我們可以把它看成海螺。無論有多少轉折，始終都要往內耳廓凹進去的，調子也要一層層地往裡加深。

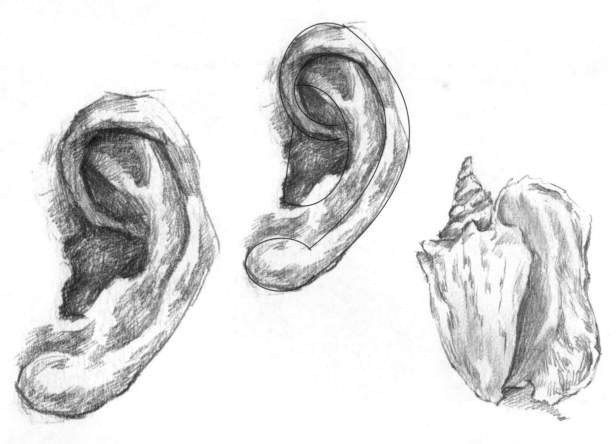

14.3 畫得更像

為了將人物畫得更像，要注意頭顱肩的關係、骨骼與肌肉的影響等。下面就一起來學習吧！

14.3.1 頭頸肩關係

頭頸肩的關係處理對人像練習非常重要，這裡將詳細分析它們的前後位置和大小等關係。

·用幾何體歸納頭頸肩

用幾何體歸納出頭頸肩，可以清晰地認清它們之間的大關係。

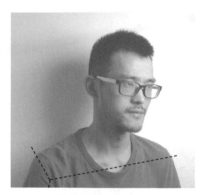

¾側面視角

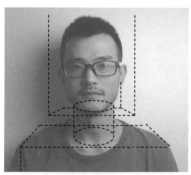

正面視角

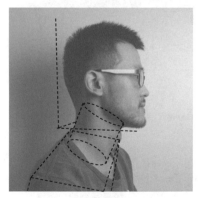

正側面視角

·頭頸肩的關係分析

頭在脖子上，最靠前，脖子在肩膀線之前。

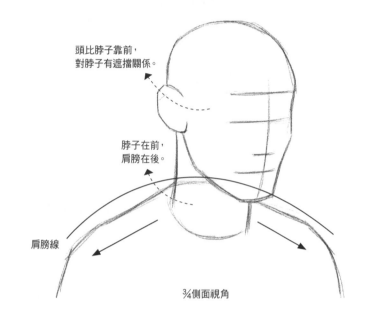

頭比脖子靠前，對脖子有遮擋關係。

脖子在前，肩膀在後。

肩膀線

¾側面視角

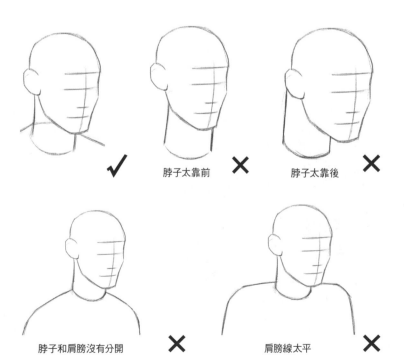

✔　　脖子太靠前 ✘　　脖子太靠後 ✘

脖子和肩膀沒有分開 ✘　　肩膀線太平 ✘

14.3.2 骨骼的影響

臉部的所有隆起與凹陷都是由肌肉來表現的,而肌肉又是由骨骼所撐起來的。
在這一小節裡,我們就一起來學習骨骼是怎樣影響臉部結構的。

・認識主要的骨頭　臉部的幾塊主要的骨頭會對臉部結構產生直接影響,下面就一起來認識這些骨頭吧。

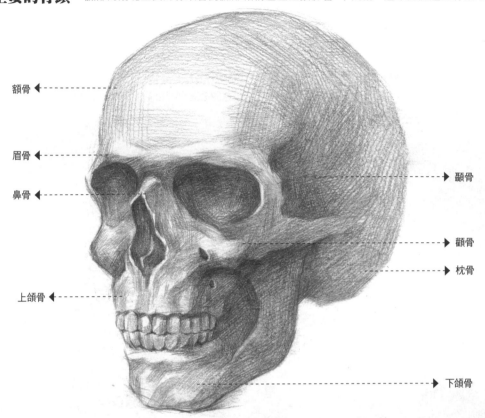

額骨

眉骨

鼻骨

上頜骨

顳骨

顴骨

枕骨

下頜骨

以上這些骨頭都是影響臉部結構的主要部分,其中顴骨、鼻骨和下頜骨尤為重要。
因為這些骨頭較為突出,所以附著在上面的肌肉會相對少一些。

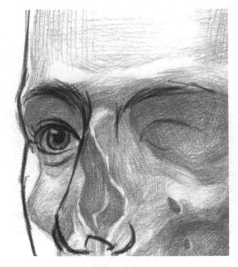

顴骨和鼻骨
它們撐起了面頰的輪廓線,尤其是
在畫¾側面時,整個外輪廓都由它
們決定。

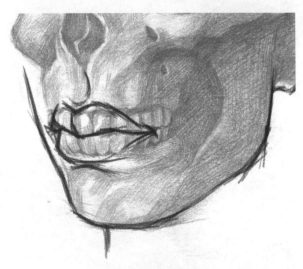

下頜骨
下頜骨的形狀決定了下巴的形狀,因為
下巴的肌肉很少,所以,下頜骨是什麼
樣,基本上下巴的輪廓就是什麼樣。

·對結構的影響

知道了顴骨、鼻骨和下頜骨對結構的影響後，接下來就以顴骨為例來看一下它是怎樣對臉部結構產生影響的。

 VS

不妨把顴骨理解成一個氣球，把它填充到皮膚下，隨著它的增大或縮小，臉頰的外輪廓也會自然地發生變化，這就是顴骨高低的區別。任何骨頭都可以這樣去理解，把它們想像成填充物從而對結構產生影響。

·顴骨高點

單獨把顴骨高點拿出來講是為了突顯它的重要性。首先，最暗和最亮的調子都集中在這裡；其次，它是正面與側面的分界點，明暗交界線通常會經過這裡。

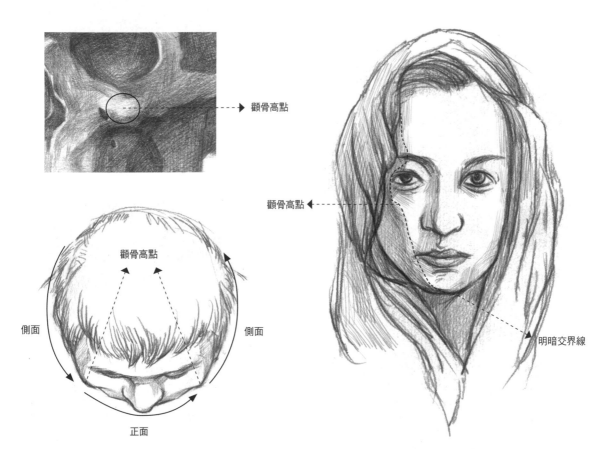

若以俯視的角度來看頭部，就能清楚看到兩個顴骨高點間的是正面，兩側是側面。

顴骨高點都在臉部的明暗交界線上。可以根據這個特點來尋找明暗交界線，且顴骨高點還是這條線上顏色最深的。

14.3.3 肌肉的影響

肌肉是依附在骨頭上的一層較薄的組織，所以對臉部外形的影響沒有骨骼那麼明顯，它的作用主要是牽動骨骼引起動態。

· 肌肉的厚度　肌肉厚度會對人物的臉部產生影響，下面以咬肌為例來展示肌肉厚度的影響。

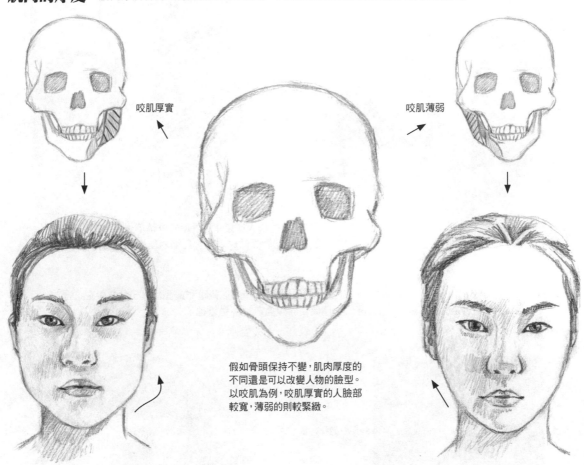

咬肌厚實

咬肌薄弱

假如骨頭保持不變，肌肉厚度的不同還是可以改變人物的臉型。以咬肌為例，咬肌厚實的人臉部較寬，薄弱的則較緊緻。

· 肌肉拉動產生動態

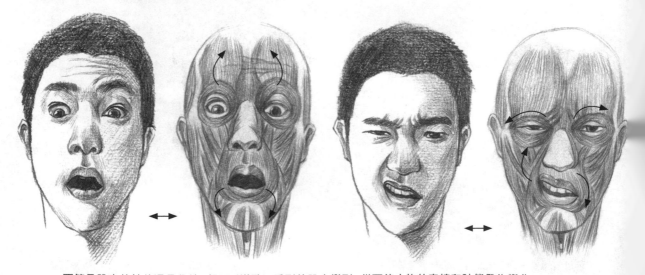

不管是肌肉的拉伸還是收縮，都可以導致一系列的肌肉變形，從而使人物的表情和神態發生變化。

14.3.4 臉部質感的處理

老人的皮膚較粗糙，兒童的較柔嫩。粗糙與柔嫩其實就是膚質差異，本節就一起來探討不同質感的處理方法吧！

· 光滑質感的處理 人物的皮膚一般比較光滑，其光滑質感可以用排線表現出來。

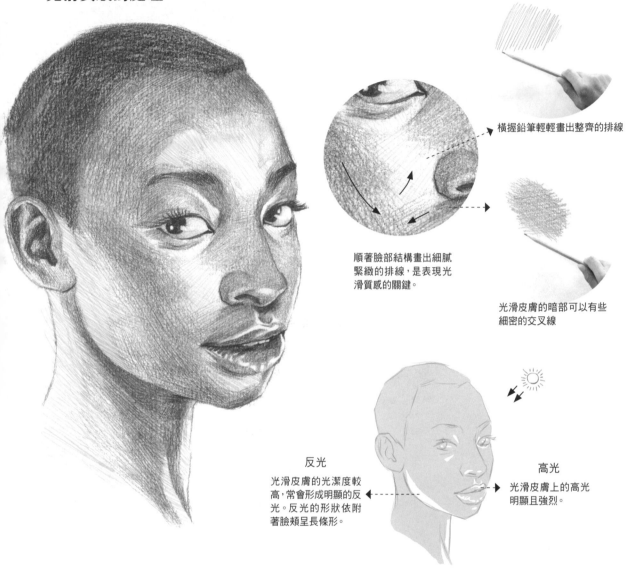

→ 橫握鉛筆輕輕畫出整齊的排線

順著臉部結構畫出細膩緊緻的排線，是表現光滑質感的關鍵。

光滑皮膚的暗部可以有些細密的交叉線

反光
光滑皮膚的光潔度較高，常會形成明顯的反光。反光的形狀依附著臉頰呈長條形。

高光
光滑皮膚上的高光明顯且強烈。

■ 高光常見位置

鼻頭、嘴唇、人中等都是臉部的凸起處，常會被光源直射從而產生高光，在繪製後期可用可塑橡皮提亮它們。

鼻頭是臉部最凸出的部分

用可塑橡皮提亮鼻頭的高光可以體現光滑質感。

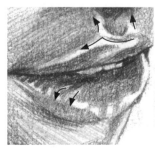

嘴唇的高光會順著唇形扭曲，並沿著人中向上走。

・眼睛的光滑質感　眼睛是非常光滑的，其質感的表現需要用到高光、反光等技巧。

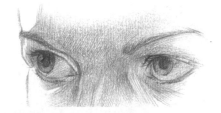

VS

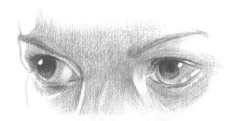

眼睛是臉部中比皮膚更光滑的部分，如果用刻畫周圍皮膚的方式呈現，則體現不出炯炯有神的眼神。

若在眼睛上添加高光、反光等能體現光滑質感的調子，便能使眼睛更加有神。

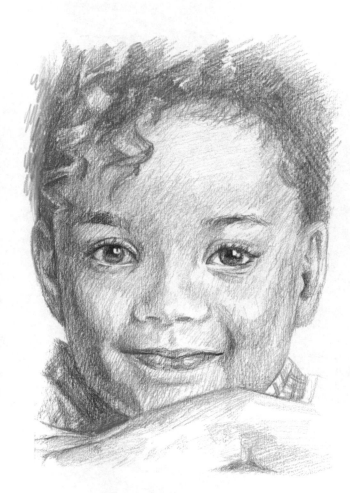

高光

反光

眼睛的高光常位於瞳孔靠上的位置，用留白來表現。反光的位置則靠下，是塊較淺的弧形調子。

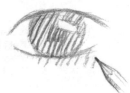

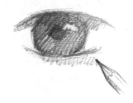

稀疏無變化的排線難以表現眼睛的光滑通透。

緊密漸變的排線較容易刻畫出明亮的眼睛。

■ 表現眼睛的透明感

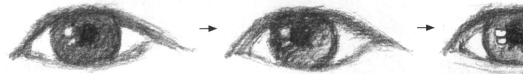

平塗色調所展現的眼睛真實感較弱。

反光較淺的眼睛透明感較強。

把整個瞳孔都反光處理，大大增強了透明感，適合刻畫瞳色較淺的人物。

·皺紋的添加與刻畫

皺紋即臉部的褶皺，常以溝壑的樣式出現，歸根結底是形狀的變化。不只是老人，年輕人的臉部隨著表情變化也會產生或多或少的紋路與褶皺。

■ **表情變化所產生的皺紋**　當人物出現表情變化時，臉部也會產生皺紋，像是法令紋和抬頭紋等。

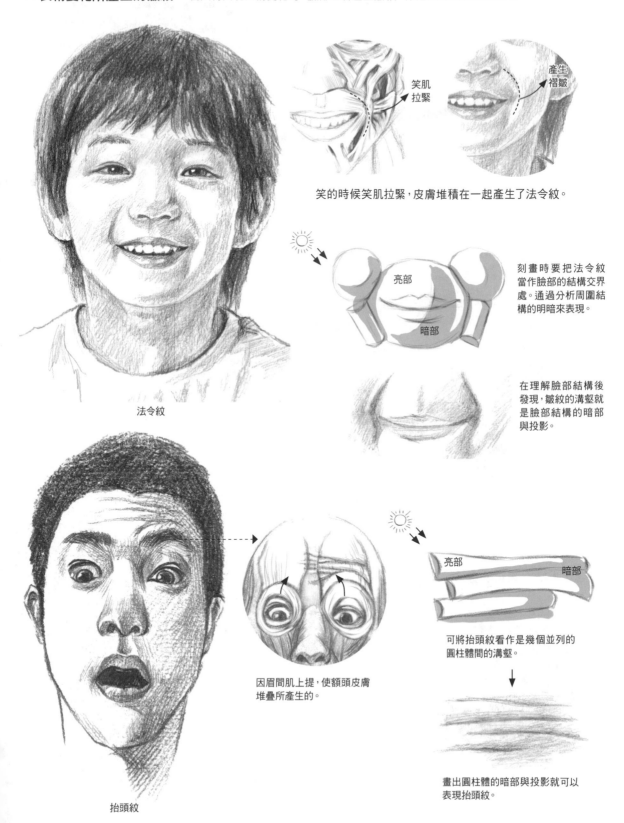

笑肌拉緊

產生褶皺

笑的時候笑肌拉緊，皮膚堆積在一起產生了法令紋。

亮部

暗部

刻畫時要把法令紋當作臉部的結構交界處。通過分析周圍結構的明暗來表現。

在理解臉部結構後發現，皺紋的溝壑就是臉部結構的暗部與投影。

法令紋

亮部

暗部

可將抬頭紋看作是幾個並列的圓柱體間的溝壑。

因眉間肌上提，使額頭皮膚堆疊所產生的。

畫出圓柱體的暗部與投影就可以表現抬頭紋。

抬頭紋

· 衰老產生的皺紋
老人即使面無表情臉部也有皺紋。與年輕人不同,老人的皺紋都是不可逆轉的凹陷。

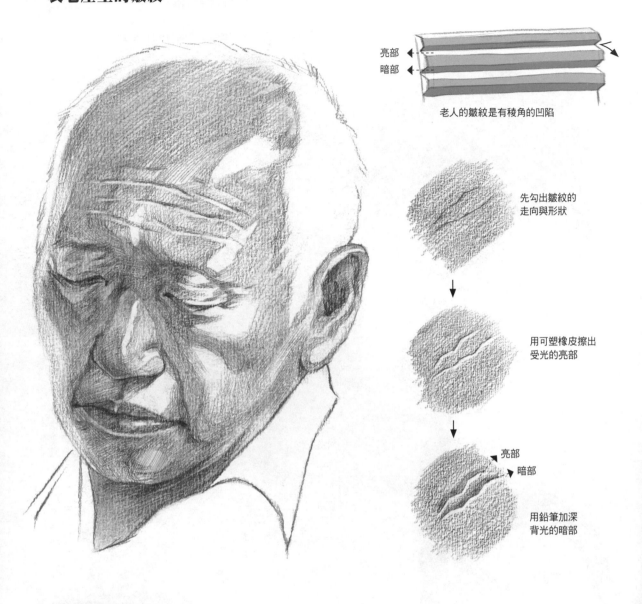

亮部
暗部

老人的皺紋是有稜角的凹陷

先勾出皺紋的
走向與形狀

用可塑橡皮擦出
受光的亮部

亮部
暗部

用鉛筆加深
背光的暗部

■ 老年人細緻皺紋的畫法

老人的皺紋很深,
是條明顯的線。

法令紋兩側的
結構像是兩個
凸起的團塊。

依據圓柱體的
明暗關係來上
調子。

要在主紋上添加穿插
或是Y形分叉支紋

・毛髮質感的表現

毛髮是畫人物肖像時不可或缺的部分，不同的毛髮有不同的處理方式。
就人物肖像而言，主要有頭髮、眉毛和鬍子。

■ **長毛髮的處理** 長毛髮的體塊關係比較明顯，一般不用一根一根畫出來，而是用色塊來表現。

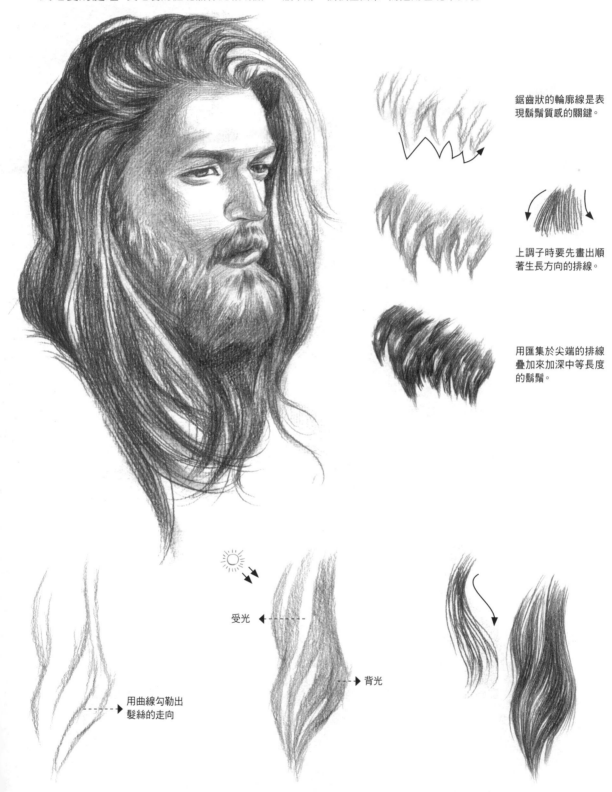

鋸齒狀的輪廓線是表現鬍鬚質感的關鍵。

上調子時要先畫出順著生長方向的排線。

用匯集於尖端的排線疊加來加深中等長度的鬍鬚。

受光

背光

用曲線勾勒出髮絲的走向

不要一根根地畫頭髮，要先勾出整體的體塊結構。

根據體塊的明暗關係來畫頭髮的調子，以表現出立體感。

用模擬髮絲的排線鋪在上面。

·短毛髮的處理

長毛髮總是一縷一縷的，能形成明顯的體塊；短毛髮則因為無法形成這種體積關係，所以需要瞭解它們的生長方向，一根根地畫出來。

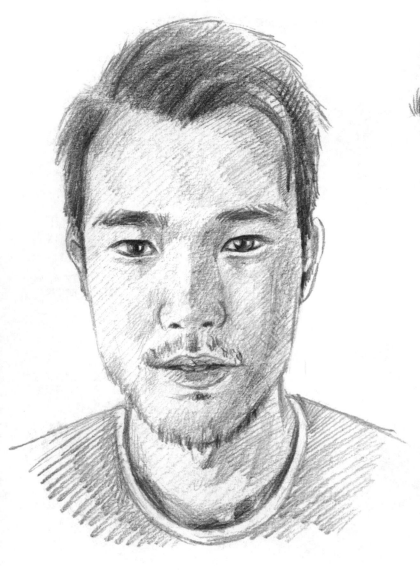

眉毛由短弧線組成，刻畫時要注意它的走向。

鬍子一般較粗，略帶彎曲。可以用匯聚於一處的排線來表示較長的鬍茬。

正面的睫毛整體像是一片柳葉，但很稀疏，不像側面的睫毛那樣連成一片。

睫毛整體像是一個扭曲的三角形，可用上翹的筆觸畫出來。

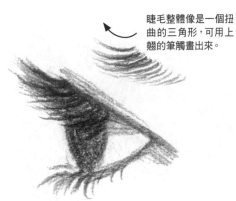

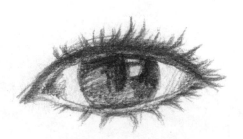

從側面看起來睫毛像是前後疊加在一起的，因此顏色較深。

睫毛的根部要在眼皮的曲線上，並向上翹起，中間的睫毛最長，兩邊較短。

14.4 放空發呆

這位坐在窗邊的女子嫻靜淡雅，柔和的光線從右上方照過來，不要把暗部畫得太深。
因為她是在發呆，所以眼神的迷離與恍惚是表現的重點。

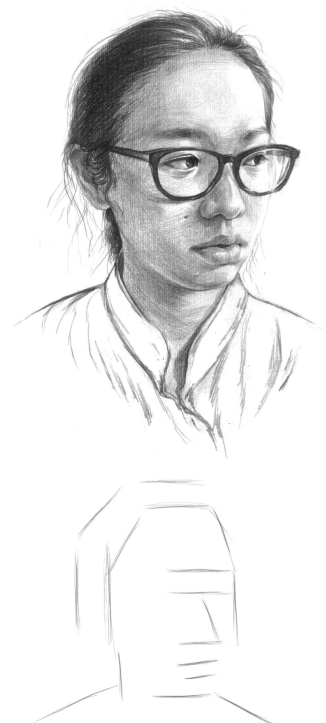

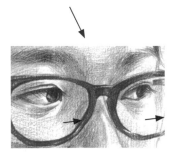

嘴唇較厚，在下嘴唇上畫出唇紋線及
高光，這樣下嘴唇就凸起來了。還要
注意嘴巴微張時的唇縫形狀。

眼睛看著遠處。畫眼睛時不要畫得太
大，微微眯起一些，否則給人的感覺
就是在瞪眼，而不是發呆了。

1／勾畫輪廓，畫出髮際線、眉毛、眼睛、鼻子和嘴巴位置。

2／勾出臉部輪廓及五官大形。

3 根據前兩步找到的輔助線，用稍短的直線加以細
化。比如雙眼皮、眼睛及頭髮分布等，這些可以讓畫出的
肖像更有神韻。

4 擦掉多餘的輔助線，並用弧線勾出線稿。線稿可以
隨意些，不用像白描那樣仔細。

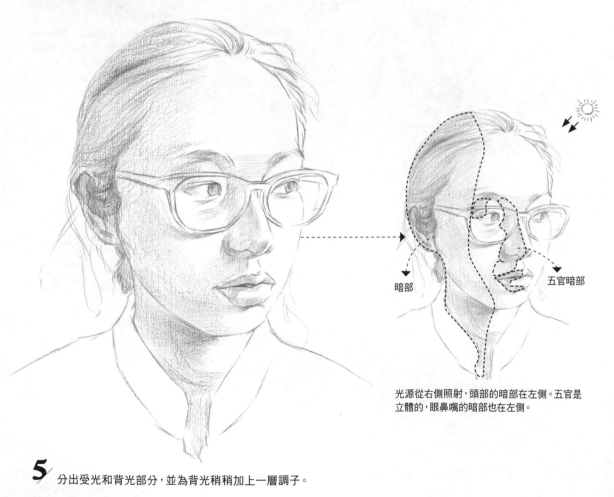

暗部

五官暗部

光源從右側照射，頭部的暗部在左側。五官是
立體的，眼鼻嘴的暗部也在左側。

5 分出受光和背光部分，並為背光稍稍加上一層調子。

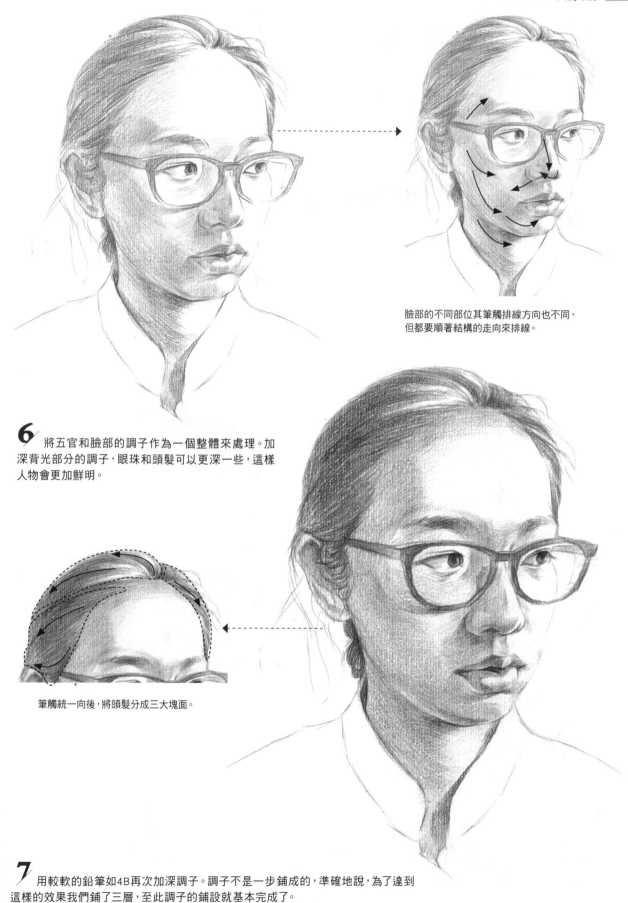

臉部的不同部位其筆觸排線方向也不同，
但都要順著結構的走向來排線。

6 將五官和臉部的調子作為一個整體來處理。加
深背光部分的調子，眼珠和頭髮可以更深一些，這樣
人物會更加鮮明。

筆觸統一向後，將頭髮分成三大塊面。

7 用較軟的鉛筆如4B再次加深調子。調子不是一步鋪成的，準確地說，為了達到
這樣的效果我們鋪了三層，至此調子的鋪設就基本完成了。

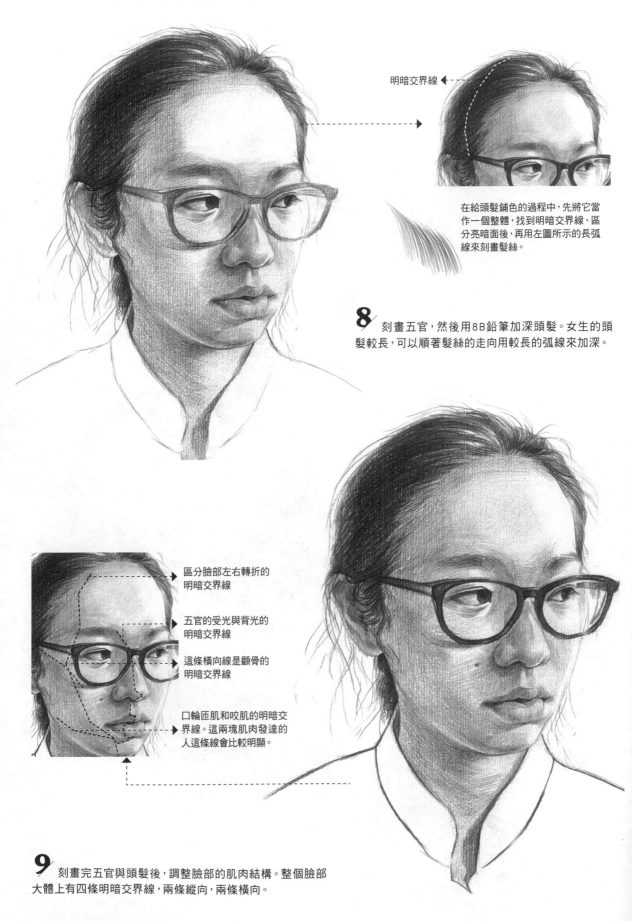

明暗交界線 ◄┈┈

在給頭髮鋪色的過程中，先將它當作一個整體，找到明暗交界線、區分亮暗面後，再用左圖所示的長弧線來刻畫髮絲。

8 刻畫五官，然後用8B鉛筆加深頭髮。女生的頭髮較長，可以順著髮絲的走向用較長的弧線來加深。

區分臉部左右轉折的明暗交界線

五官的受光與背光的明暗交界線

這條橫向線是顴骨的明暗交界線

口輪匝肌和咬肌的明暗交界線。這兩塊肌肉發達的人這條線會比較明顯。

9 刻畫完五官與頭髮後，調整臉部的肌肉結構。整個臉部大體上有四條明暗交界線，兩條縱向，兩條橫向。

一般情況下，嘴唇上的顏色以唇線最深，而唇線上則以嘴角的顏色最深。

嘴巴是凸起來的，形成反光。嘴巴越凸反光越強。

嘴唇上的唇紋。嘴唇越厚唇紋線越明顯。

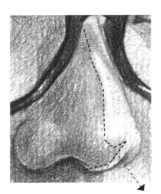

明暗交界線

可用上圖所示的幾何體來表現鼻子結構。找到它的明暗交界線，並用橡皮擦出鼻梁最高處的高光，鼻子就立體起來了。

10 最後用橡皮擦出眼白、鼻梁、鼻頭、嘴巴和鏡框上的高光；添加些散亂的髮絲，並用隨意些的線條稍微交待一下衣服上的褶皺。

14.5 男子肖像

我們選擇了一個臉型稜角分明、短髮，對臉部沒有遮擋的男子，以便大家能快速捕捉人物的結構與塊面。

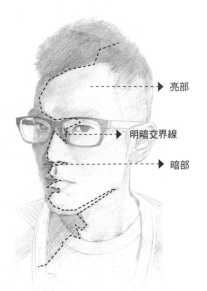

→ 亮部

→ 明暗交界線

→ 暗部

其實也可以像對石膏體那樣對頭像進行解構，將結構簡化成幾何體，但找到畫面中最主要的那條明暗交界線才是重點。

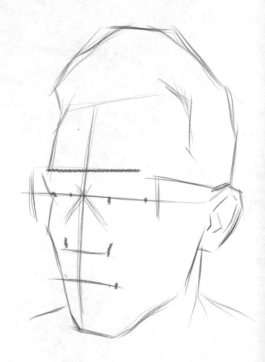

1 先定出各部分的大致位置，如五官、頭髮、頸肩。

2 依比例定出五官位置。¾側面要特別注意透視關係。

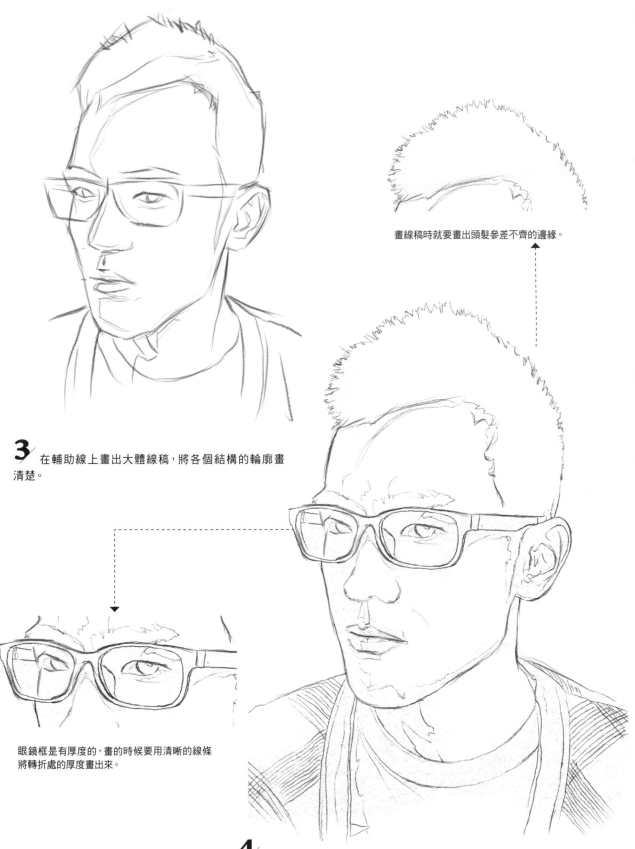

畫線稿時就要畫出頭髮參差不齊的邊緣。

3 在輔助線上畫出大體線稿，將各個結構的輪廓畫清楚。

眼鏡框是有厚度的，畫的時候要用清晰的線條將轉折處的厚度畫出來。

4 進一步深化線稿，勾出臉部、五官的細緻邊緣，將頭髮參差不齊的邊緣畫出來，並畫出眼鏡框的厚度。

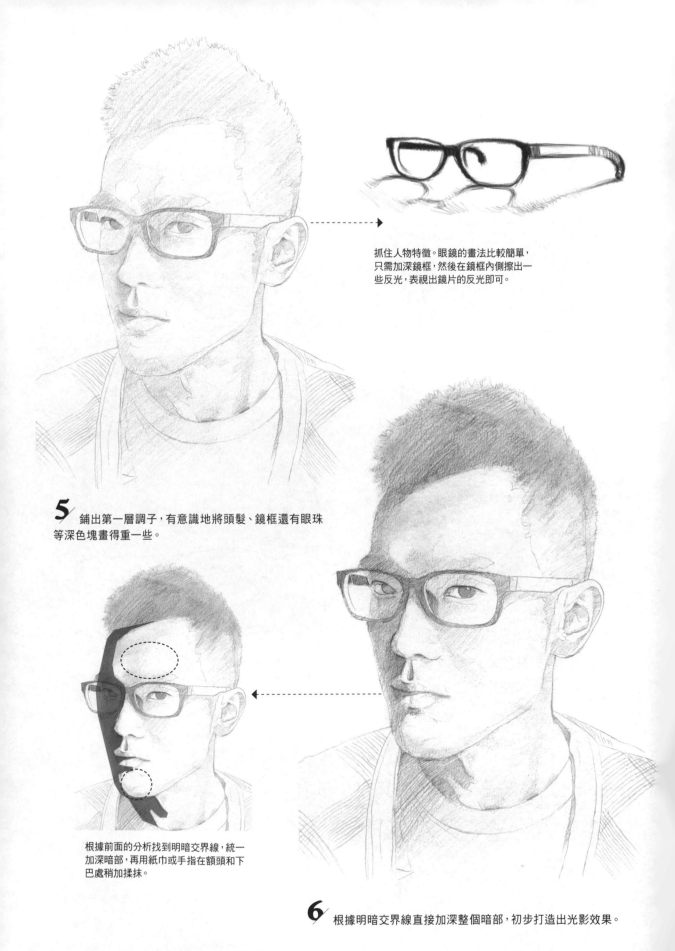

抓住人物特徵。眼鏡的畫法比較簡單，
只需加深鏡框，然後在鏡框內側擦出一
些反光，表視出鏡片的反光即可。

5 鋪出第一層調子，有意識地將頭髮、鏡框還有眼珠
等深色塊畫得重一些。

根據前面的分析找到明暗交界線，統一
加深暗部，再用紙巾或手指在額頭和下
巴處稍加揉抹。

6 根據明暗交界線直接加深整個暗部，初步打造出光影效果。

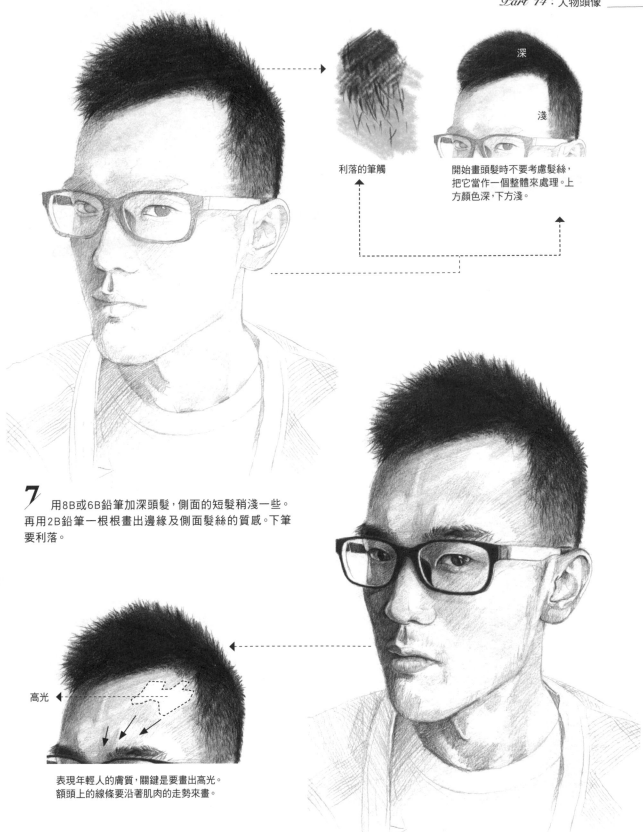

利落的筆觸

開始畫頭髮時不要考慮髮絲，
把它當作一個整體來處理。上
方顏色深，下方淺。

深

淺

7 用8B或6B鉛筆加深頭髮，側面的短髮稍淺一些。
再用2B鉛筆一根根畫出邊緣及側面髮絲的質感。下筆
要利落。

高光

表現年輕人的膚質，關鍵是要畫出高光。
額頭上的線條要沿著肌肉的走勢來畫。

8 暗部暗下去的同時也要注意裡面隱藏的結構。
眼鏡的用筆較實也較重，要與皮膚的質感區分開來。

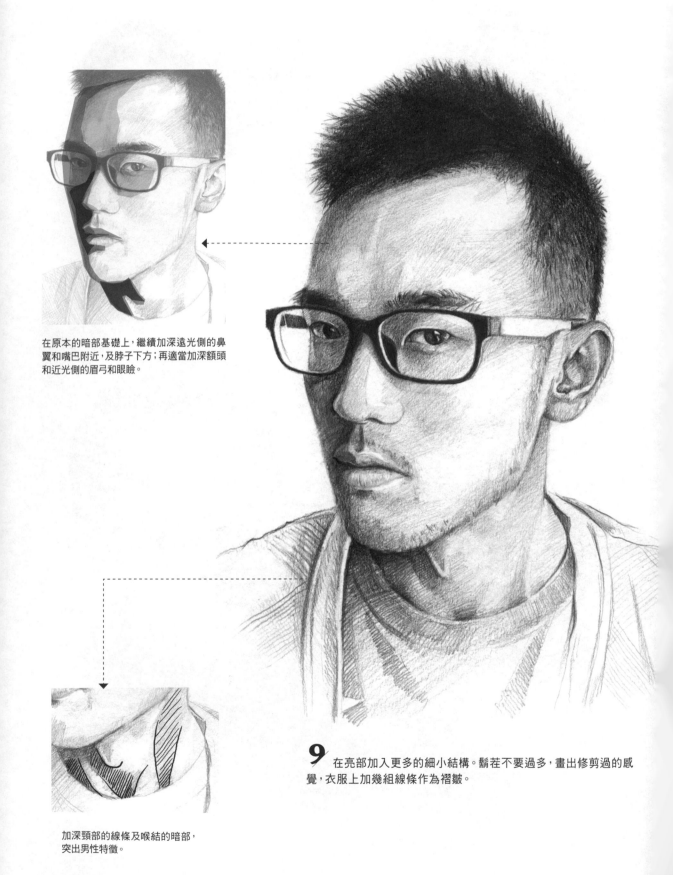

在原本的暗部基礎上，繼續加深遠光側的鼻翼和嘴巴附近，及脖子下方；再適當加深額頭和近光側的眉弓和眼瞼。

加深頸部的線條及喉結的暗部，突出男性特徵。

9 在亮部加入更多的細小結構。鬍茬不要過多，畫出修剪過的感覺，衣服上加幾組線條作為褶皺。

14.6 豆蔻少女

女孩戴了一頂深色帽子，但色調上還是比頭髮淺。女孩的鼻頭較寬，畫的時候要表現出這種明顯的臉部特徵。

寬鼻頭是這個女孩的典型特徵，在畫結構時要將鼻底的輪廓畫得寬而扁。

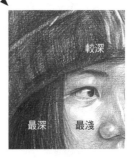

較深

最深　最淺

臉部色調最淺，帽子較深，頭髮最深，繪製時應區分出深淺對比。

1 定出帽子、頭髮、臉頰與五官的大致的位置。

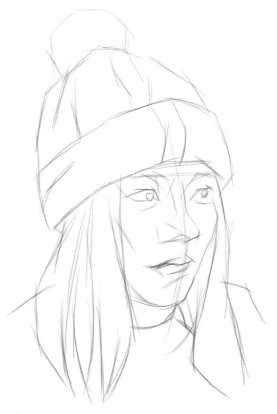

2 細化草稿，注意¾側面五官的透視角度。

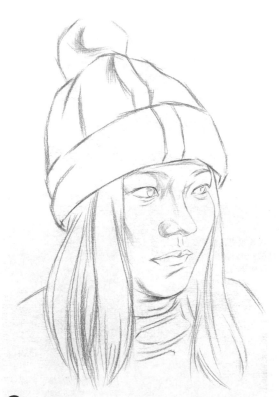

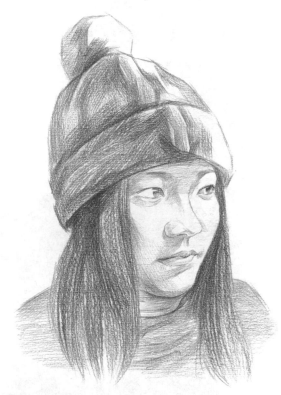

3 確定好帽子、臉部還有頭髮的大小與位置後，再用不確定的線條找到其他各部位的位置，然後擦去多餘的線條。

4 臉部的顏色最淺，所以在畫底色時可加深帽子下方頭髮的顏色，以突出臉部。

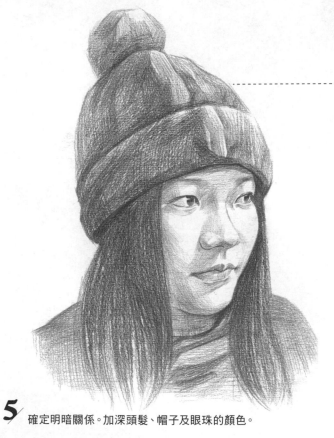

→ 明暗交界線

不要考慮帽子的質感，根據明暗交界線畫出它主要的暗部和亮部，讓它立體起來即可。

5 確定明暗關係。加深頭髮、帽子及眼珠的顏色。

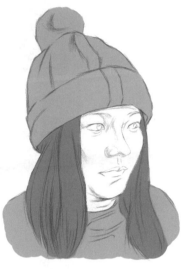

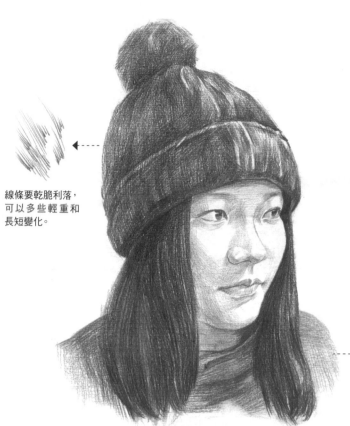

線條要乾脆利落，
可以多些輕重和
長短變化。

帽子、頭髮、皮膚與衣服的
色調對比，如圖所示，頭髮
是最深的。

6 確立帽子和頭髮的基本關係後，用6B鉛筆進行刻畫，
以短直線畫出帽子上更多的起伏關係。

毛球
帽子上的毛球要用
有毛邊的排線來表
現毛絨感。

頭髮
要順著髮絲的生長
方向來排線，以表現
自然下垂的感覺。

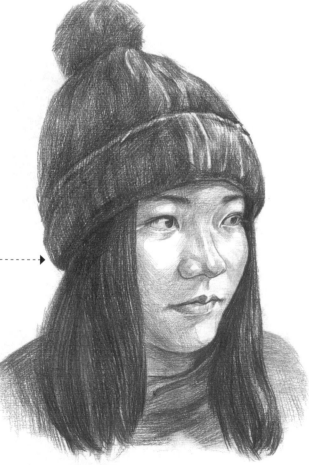

7 開始刻畫五官。先用2B鉛筆加重眉毛、眼珠及唇線，
然後加深臉部的調子，但不能超過頭髮等重色。

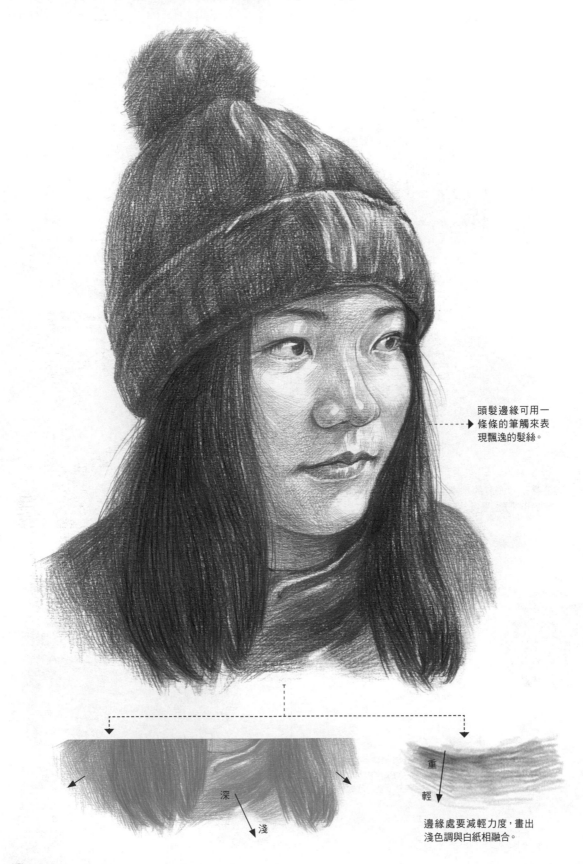

頭髮邊緣可用一
條條的筆觸來表
現飄逸的髮絲。

深

淺

重

輕

邊緣處要減輕力度,畫出
淺色調與白紙相融合。

8 將所有的高光擦亮,修飾出形狀,然後用2B鉛筆輕輕連接臉部的調子,
使其變得更連貫均勻,從而塑造出光滑的質感。

14.7 滄桑的老人

在畫老年人的肖像時，要注意眼睛的黑白對比不要過於強烈，皺紋與鬍子要自然一些，白色的短鬚是本案例的難點，可以通過畫出鬍鬚後面的陰影與顏色，或留白簡單、有效地表現它。

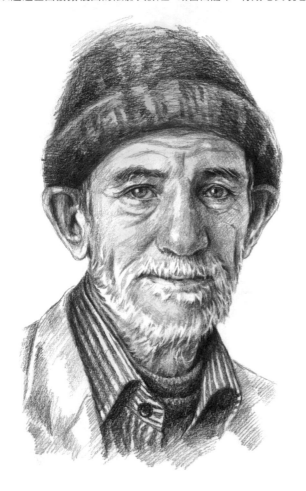

老人的皮膚鬆弛，有很多褶皺，眼睛周圍的褶皺比較密集，通過細緻的刻畫，使老人流露出和藹慈祥的眼神。

老人的鬍子很白，順著下巴的輪廓生長，邊緣一縷一縷有粗有細，繪製時可留白處理。

1 定出帽子、頭髮、臉頰與五官的大致的位置。

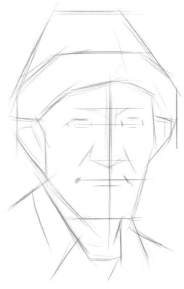

2 細化草稿，注意¾側面五官的透視角度。

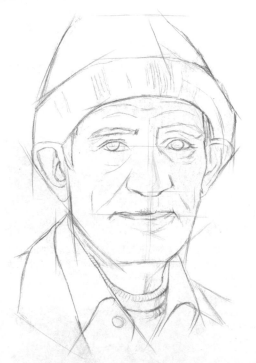

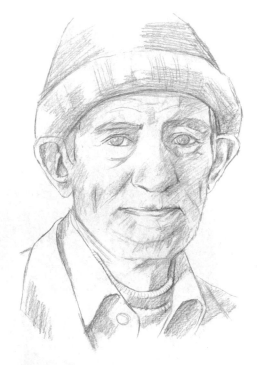

3 用2B鉛筆先畫出大致輪廓，然後逐漸細化。五官、皺紋等較細緻的結構也可在起型階段畫出。

4 用平塗的方式畫出暗部與影子。弱光下的明暗交界線並不明顯，所以用筆力度要輕一點。

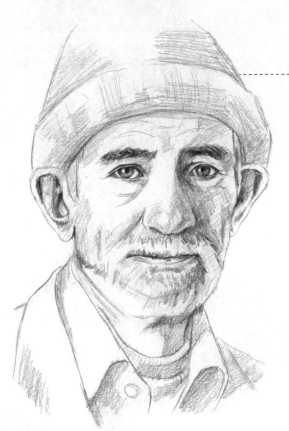

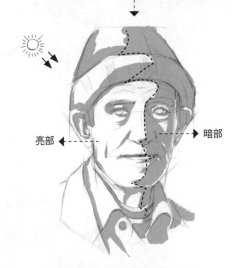

亮部

暗部

光源為側光，明暗交界線位於正中央，在鋪第一層調子時要找準暗部區域。

5 強化一下五官。在起步階段就要清楚知道要重點突出的五官，眼睛中要留出圓形的高光。

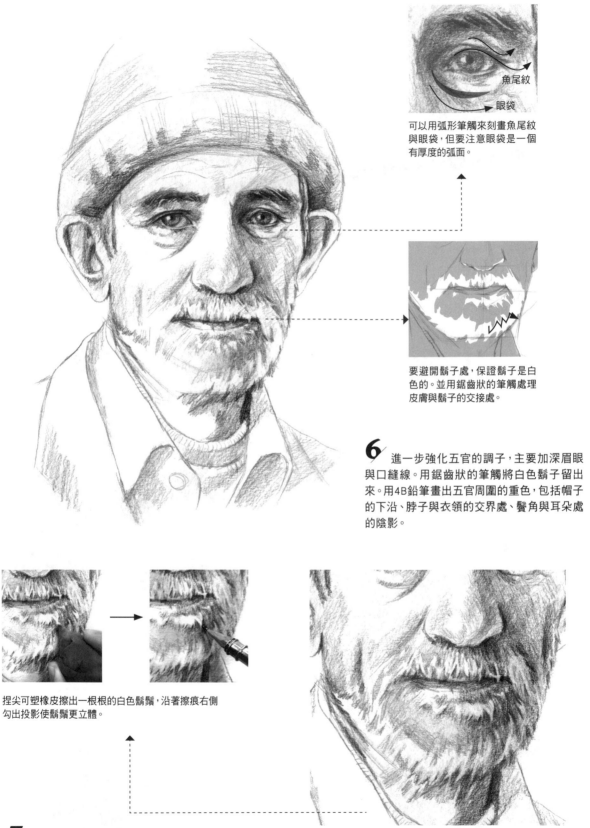

可以用弧形筆觸來刻畫魚尾紋
與眼袋，但要注意眼袋是一個
有厚度的弧面。

魚尾紋

眼袋

要避開鬍子處，保證鬍子是白
色的。並用鋸齒狀的筆觸處理
皮膚與鬍子的交接處。

6 進一步強化五官的調子，主要加深眉眼
與口縫線。用鋸齒狀的筆觸將白色鬍子留出
來。用4B鉛筆畫出五官周圍的重色，包括帽子
的下沿、脖子與衣領的交界處、鬢角與耳朵處
的陰影。

捏尖可塑橡皮擦出一根根的白色鬍鬚，沿著擦痕右側
勾出投影使鬍鬚更立體。

7 削尖2B鉛筆，在預留的白色鬍子區域畫些小三角形筆觸，不相連地排列在一起，
它們之間的縫隙就可以粗略地表現為白色短鬚。

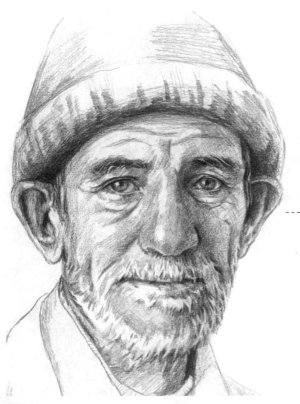

多方向的交叉線可用來表現
眼角的細小、多變的皺紋。

用順著肌肉走向且不交叉的排線可以
較好地畫出臉部色調。

8 用不太尖細的2B鉛筆畫出較粗糙的排線來表現老人的
皮膚。用柔和的過渡來表現弱光，並加深皺紋的溝壑。

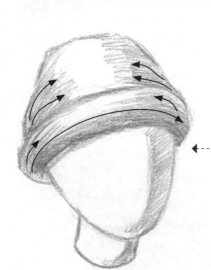

帽子環繞著頭部，排線時也應遵循
這一特徵來規劃筆觸方向。

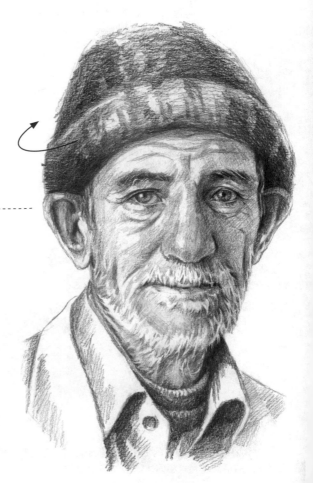

9 用4B鉛筆畫出粗略的調子來表現帽子的毛絨感。帽子
兩側的光影較深，要畫出向後轉過去的感覺。用較精細、不
交叉的排線畫出領子的堅實感，用交叉的排線畫出襯衣領子
的陰影，中間的毛衣要留出領口處的亮部。

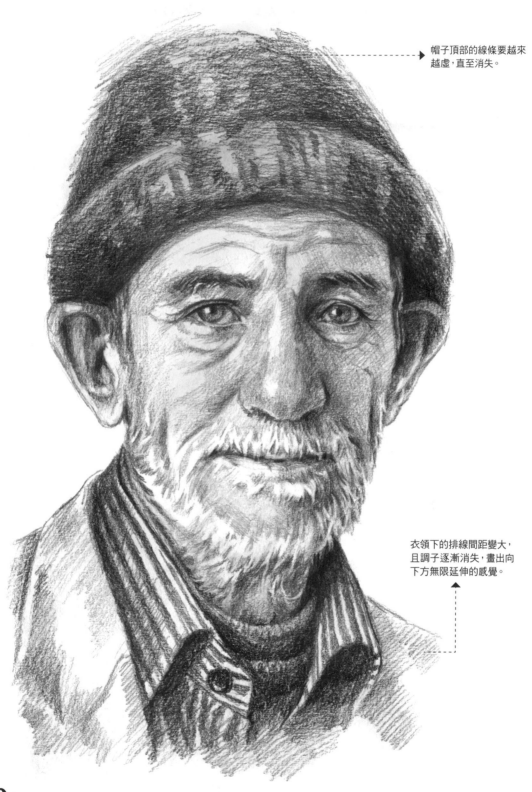

帽子頂部的線條要越來
越虛，直至消失。

衣領下的排線間距變大，
且調子逐漸消失，畫出向
下方無限延伸的感覺。

10　用4B鉛筆調整整體。畫出衣領的條紋和黑色紐扣，加深脖子與領子間的
影子，以及帽子的固有色，最後用可塑橡皮提亮鬍子與高光。

14.8 老嫗肖像

這個老婦人頭髮花白且稍微捲曲，很有層次感；且臉部肌肉鬆弛，臉頰凹陷，皺紋呈弧線分布。

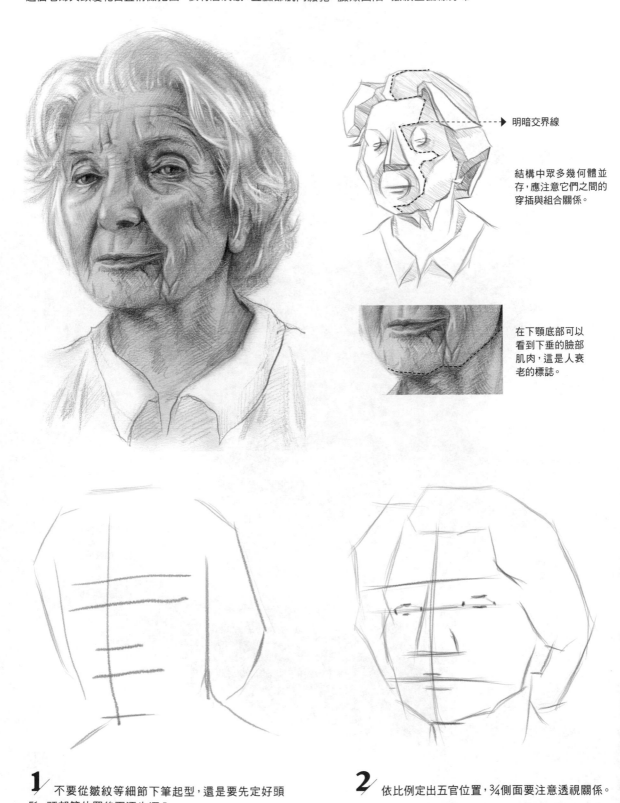

→ 明暗交界線

結構中眾多幾何體並存，應注意它們之間的穿插與組合關係。

在下顎底部可以看到下垂的臉部肌肉，這是人衰老的標誌。

1 不要從皺紋等細節下筆起型，還是要先定好頭髮、頭部等位置後再逐步深入。

2 依比例定出五官位置，3/4側面要注意透視關係。

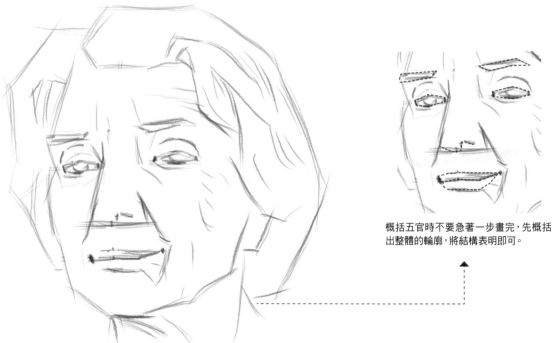

概括五官時不要急著一步畫完，先概括
出整體的輪廓，將結構表明即可。

3 在輔助線上畫出大致的線稿，將深深的法令紋
畫出來，標出臉部皺紋的大致位置。

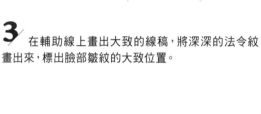

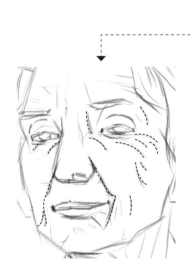

老人臉部的皺紋很多，在畫皺紋時
要順著臉部的肌肉走向繪製。

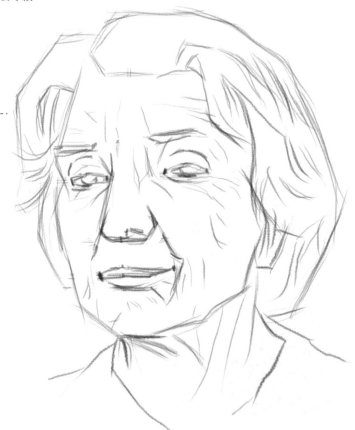

4 進一步深入細化線稿，皺紋的線條要自然、放鬆。

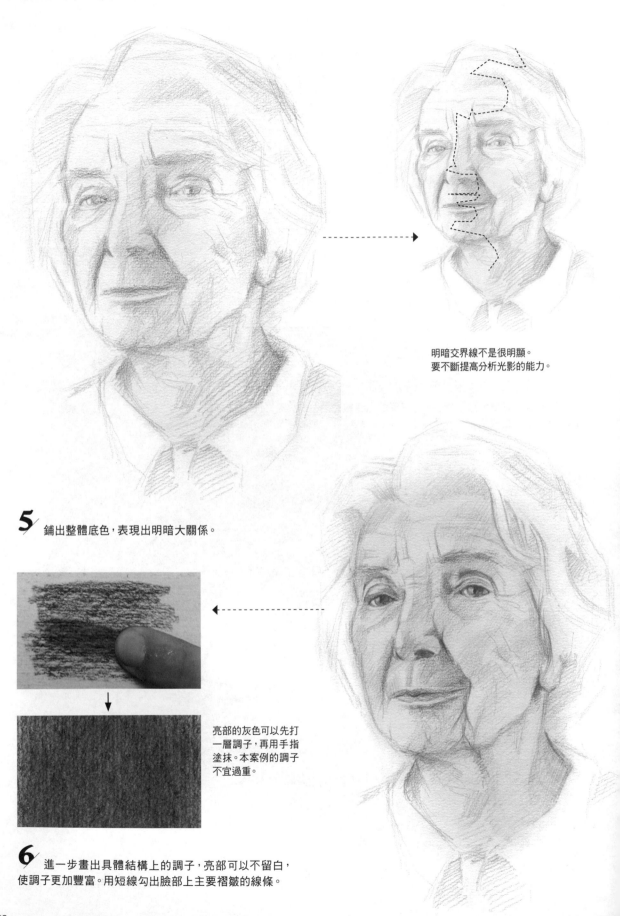

明暗交界線不是很明顯。
要不斷提高分析光影的能力。

5 鋪出整體底色，表現出明暗大關係。

亮部的灰色可以先打
一層調子，再用手指
塗抹。本案例的調子
不宜過重。

6 進一步畫出具體結構上的調子，亮部可以不留白，
使調子更加豐富。用短線勾出臉部上主要褶皺的線條。

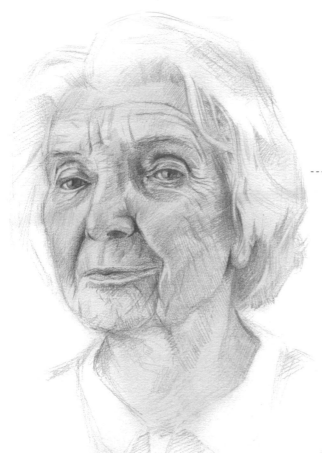

深眼窩 ←

老年人的法令紋很深，刻畫時靠近鼻子處的調子最重。皮膚鬆弛眼窩皺成一條深紋。魚尾紋在眼角處要以放射狀發散排布。

7 統一臉部色調，尤其是皺紋之間的差異不要過大，才能讓褶皺自然不刻板。較深的皺紋要有深淺變化，有向亮部過渡的調子。

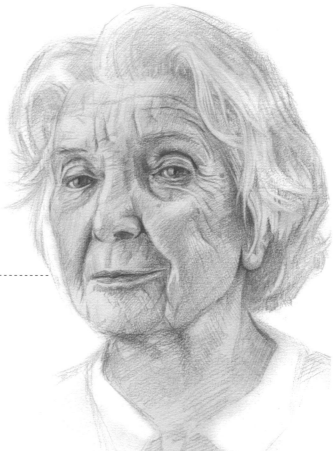

用手指慢慢塗抹，表現出白髮蓬鬆的淺調子。

8 為白色頭髮鋪色時下筆要輕，可用手指塗抹出淺灰色的塊面。

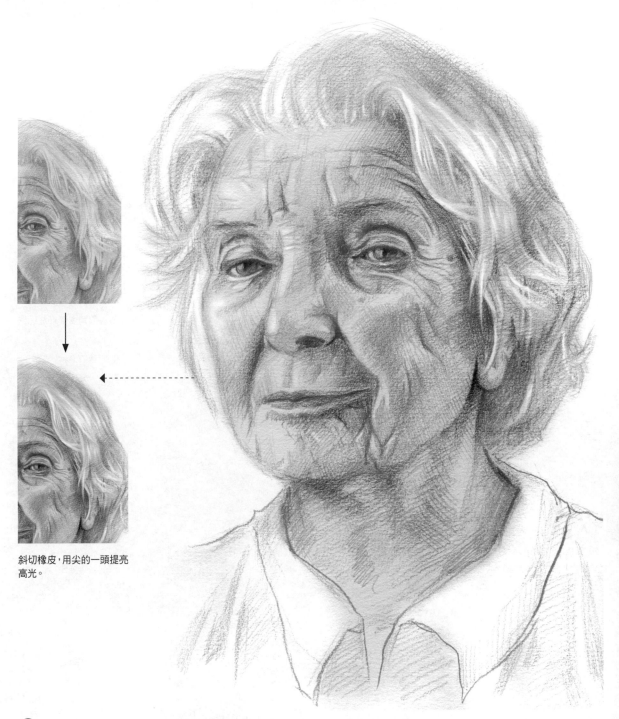

斜切橡皮,用尖的一頭提亮
高光。

9 進一步加深五官和陰影,並用橡皮提亮白色頭髮,以加強黑白對比。
再用鬆弛的線條勾出衣領,並略微加些調子。

先用短線勾出皺紋線,然後用
橡皮在遠光的一側擦出一條
亮邊;皺紋越深,亮邊越寬、
越亮。最後再稍作過渡。

14.9 男童肖像

小朋友的頭部渾圓就像一個球，臉部結構也大致符合球面的弧度變化。小朋友的臉部結構線條
要簡潔、淺淡些，以體現出乾淨、整潔的特徵。

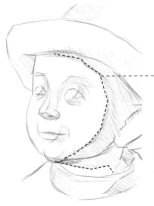

▶明暗交界線

小朋友的臉部飽滿圓潤，
可將其理解成一個球體，
以簡化明暗關係。

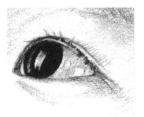

提出眼睛中的高光，加強
明暗對比，讓眼睛亮閃閃
的，表現出兒童天真無邪
的樣子。

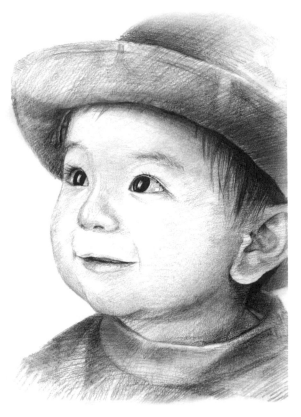

1 用長線勾出大輪廓。畫小朋友時可以把額頭適
當畫大一些。

2 為五官定位，畫出下顎的底面，讓小朋友給人以
仰視的感覺。

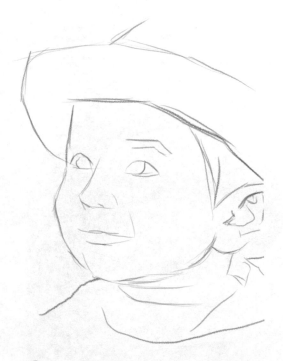

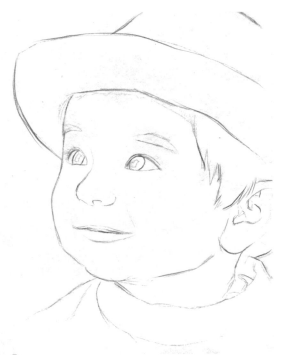

3 勾出五官的輪廓。由於是仰視，下眼瞼的弧度較小接近直線。

4 圍繞五官添加一些結構線，可輕輕圈出瞳孔上的高光。完成線稿。

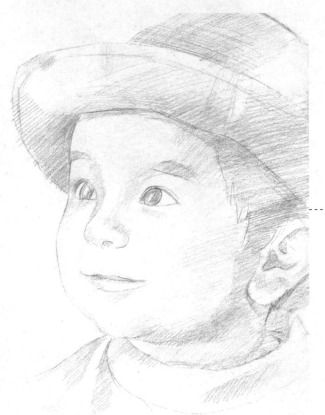

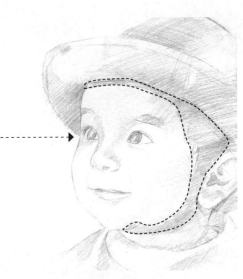

小男孩的臉蛋圓潤，五官輪廓不立體，臉部的暗部很柔和，不像成年人有很清晰的明暗交界線。

5 給暗部鋪上調子，向亮部略微過渡，筆觸稍淺保持色調的柔和。

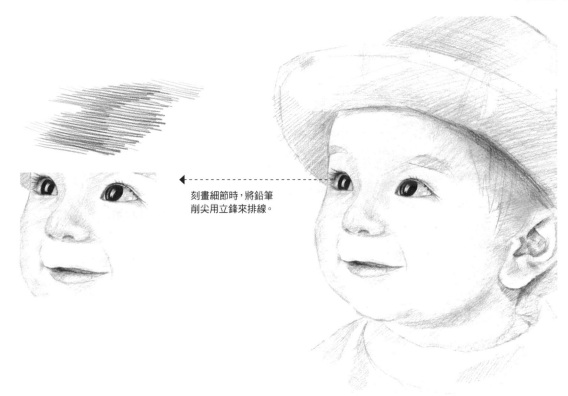

刻畫細節時，將鉛筆
削尖用立鋒來排線。

6 加強帽簷下面、耳朵內部、耳朵下方，以及耳朵後方的暗部和陰影，讓明暗關係更加確定。
眼睛需要重點刻畫，突出黑色的瞳孔和高光的強烈對比。

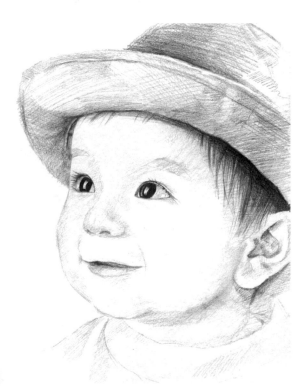

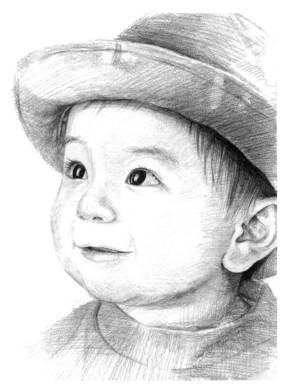

7 進一步加強下巴及帽簷下的陰影，並用細小、柔和
的線條畫出帽簷下露出的頭髮。

8 用H鉛筆畫出臉頰暗部的灰面，再輕輕畫出一點眉
毛的毛髮感。然後用HB鉛筆順著帽子、衣服的紋理方向
加強它們的固有色。

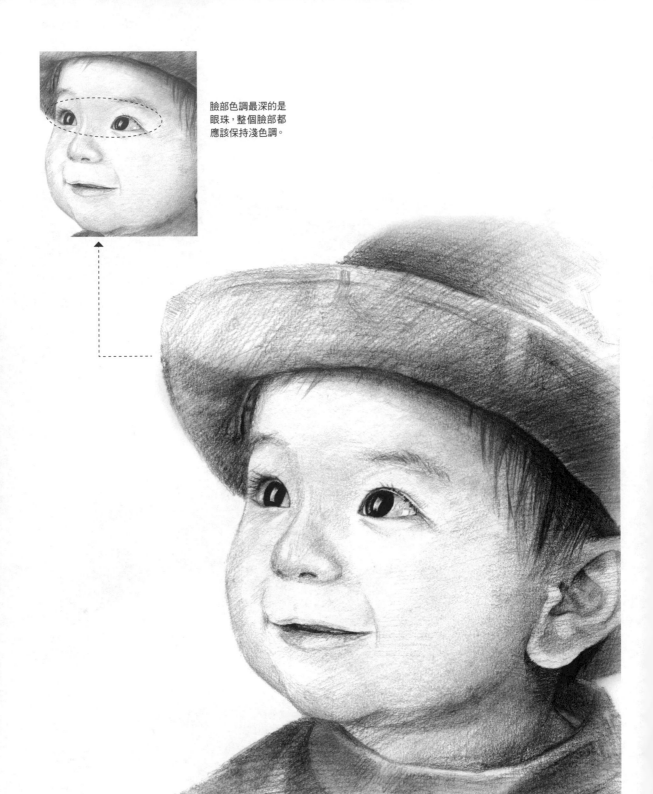

臉部色調最深的是
眼珠,整個臉部都
應該保持淺色調。

9 進一步加深五官、頭髮和陰影,加強黑白對比,襯托出皮膚的白嫩感。
衣服的領子可以用手指稍微抹一抹,製造出柔軟的效果。

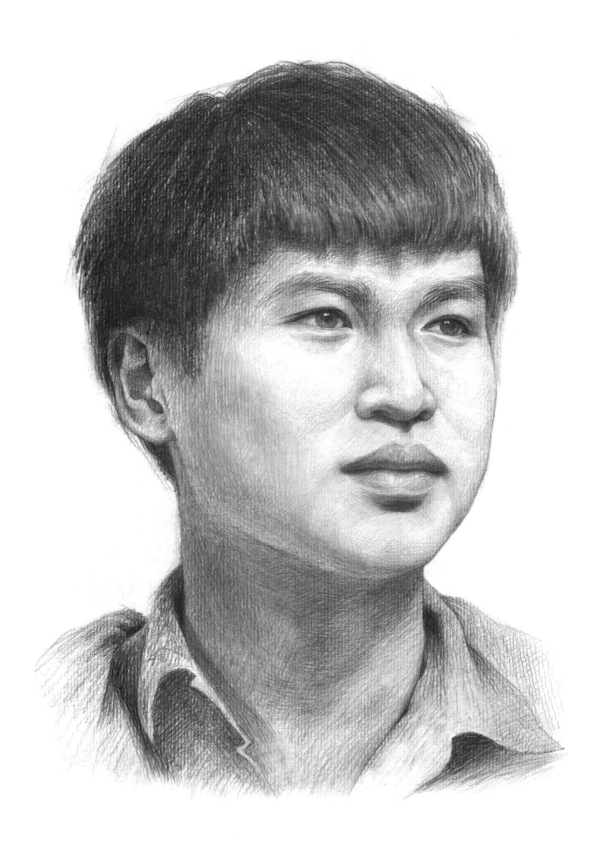

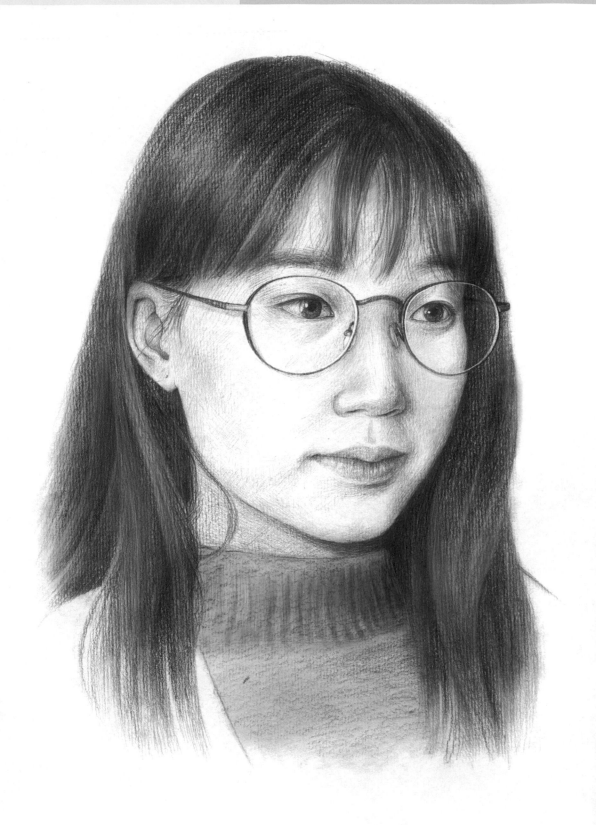

　　人物速寫與人物素描不同，人物速寫要求在短時間內快速抓住人物動態，並用流暢、靈活的線條表現出來。雖然它對外形的精準度沒有太高的要求，但也要遵循最基本的人體規律。通過分析不同年齡的身體比例與不同姿態的動作，就能畫出符合要求的速寫。

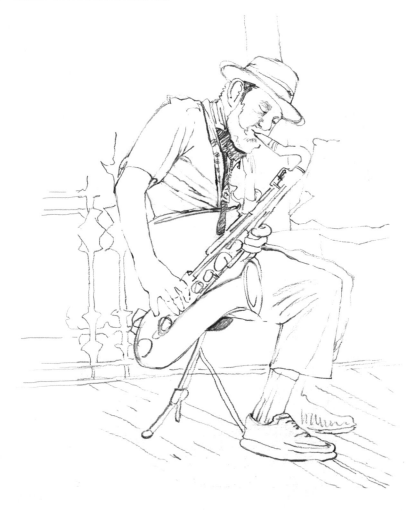

15.1 男女老幼的身體比例

在畫人物時習慣從頭部開始畫,所以可以用頭部的長度來衡量身體的比例。

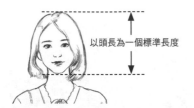

以頭長為一個標準長度

正常人的普遍身體比例:身高為7個半頭長。由於個人差異,有些人會高一點或矮一點。

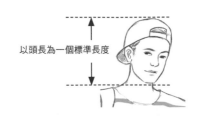

以頭長為一個標準長度

■ 女生

肩的寬度約為2個頭長

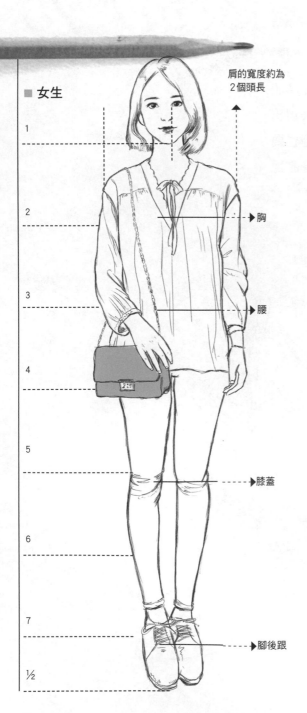

胸

腰

膝蓋

腳後跟

■ 男生

男性的肩更寬

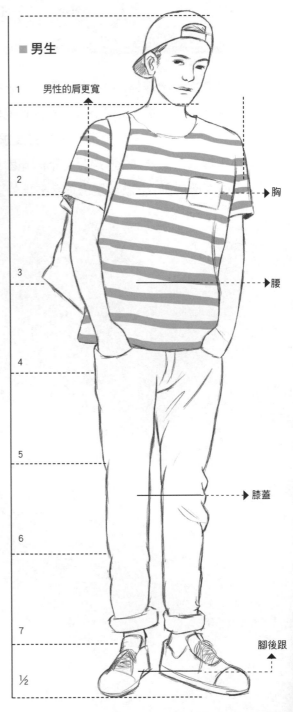

胸

腰

膝蓋

腳後跟

由於骨骼彎曲，
老年人比青年人
要矮一些。

由於正在發育，兒童的頭部
比較大，身體比例比較小。
越小的孩子，身體所佔比例
越小，頭顯得越大。

許多老年人的背部、頸部、
腰部、腿部都有彎曲，這些
彎曲讓他們變矮，顯老態。

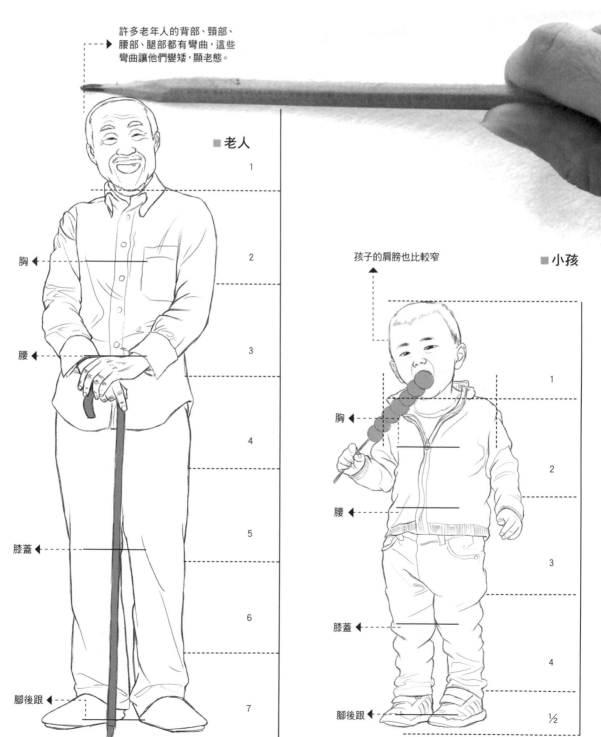

■ 老人

孩子的肩膀也比較窄

■ 小孩

15.2 常見的人物動態

在畫人物時,表現人物的動態非常重要,下面就一起來看一下吧!

叉腰

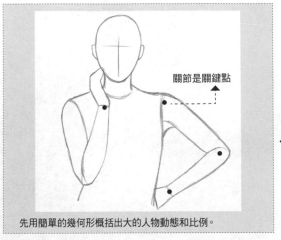

關節是關鍵點

先用簡單的幾何形概括出大的人物動態和比例。

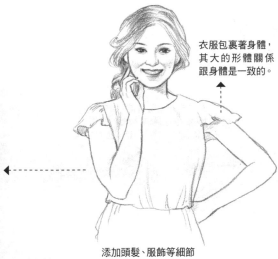

衣服包裹著身體,其大的形體關係跟身體是一致的。

添加頭髮、服飾等細節

打電話

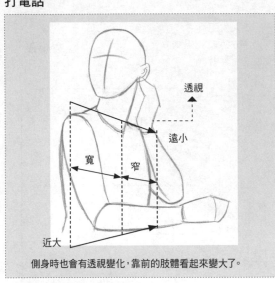

透視

遠小

寬　窄

近大

側身時也會有透視變化,靠前的肢體看起來變大了。

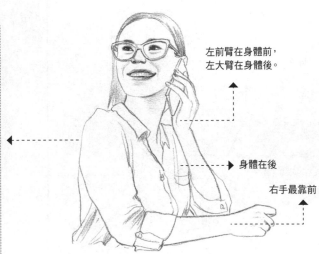

左前臂在身體前,左大臂在身體後。

身體在後

右手最靠前

弄清楚各部分肢體的前後遮擋關係

寫字

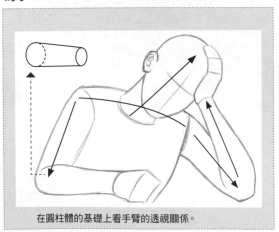

在圓柱體的基礎上看手臂的透視關係。

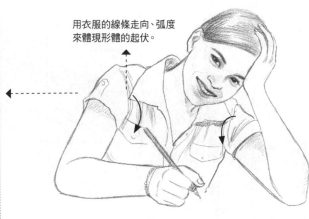

用衣服的線條走向、弧度來體現形體的起伏。

·學畫人物豐富的動態

通過前面的學習後，我們知道了表現人物動態的重要性，現在就試著把這些動作畫出來吧！

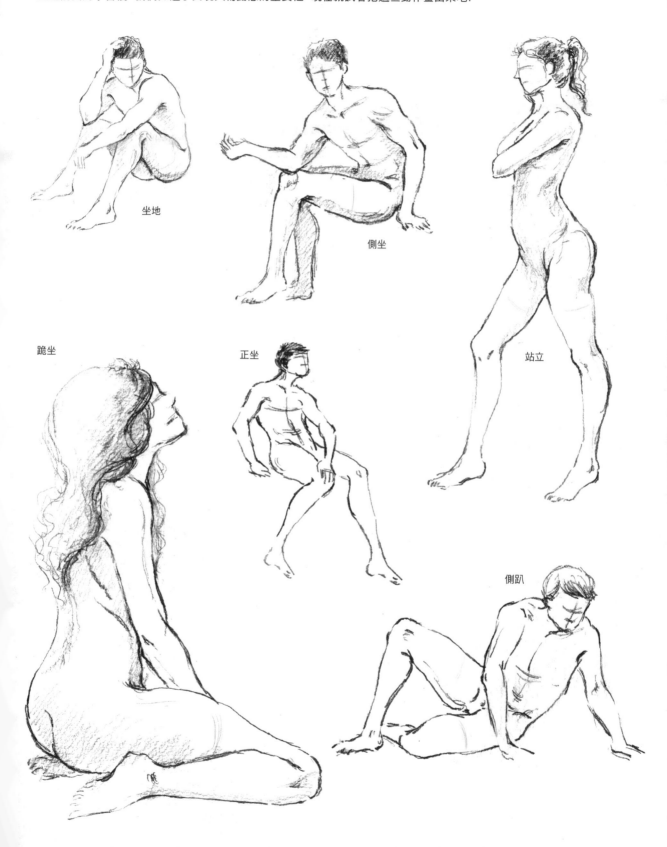

坐地

側坐

站立

跪坐

正坐

側趴

15.3 男生全身案例

倒水男孩半側著身體，低著頭，拿水的手和放在身側的手有前後關係，可用線條的輕重和虛實來表現。

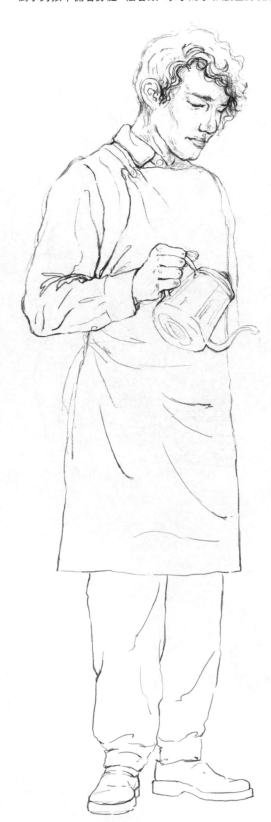

1 從頭頂開始畫起，用線條勾勒出男孩的頭頂和臉部的外輪廓。

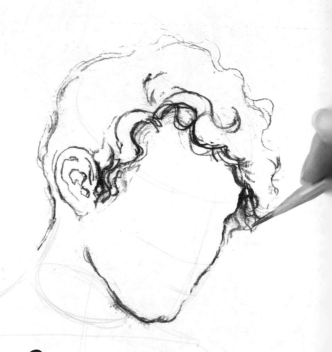

2 用捲曲、隨意的線條畫出男孩的一頭捲髮。靠近臉部的頭髮線條更深更粗，將鉛筆稍稍放平一些更易畫出這種效果。

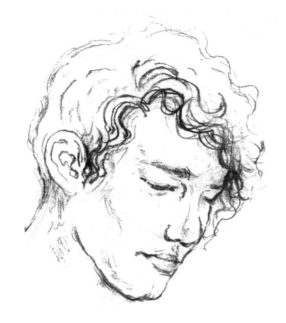

手部彎曲的地方衣褶
堆積，用密集的曲線
來表示重疊的褶皺。

3 畫出五官的形狀。臉部的陰影用筆芯塗出淺淺的
筆觸就可以了。

4 從肩部起筆，用較長的曲線從上往下畫，遇到衣服
褶皺多的位置要加大下筆力度。

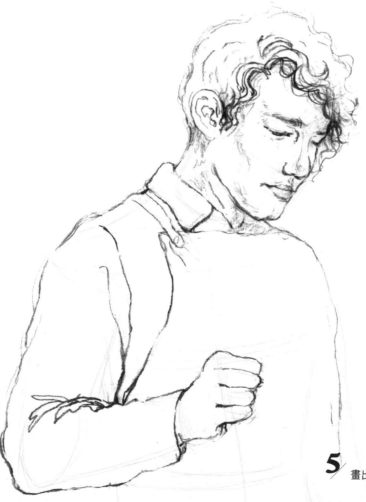

5 畫出衣領和圍裙，注意圍裙輪廓的深淺變化。

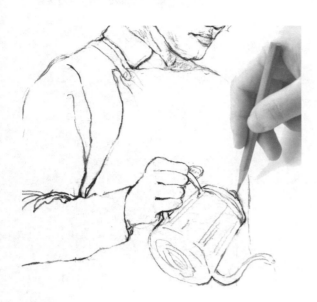

線條的輕重變化可以
表現畫面的主次；線
條越淺，畫面越虛。這
樣的處理方法能增強
畫面的層次感。

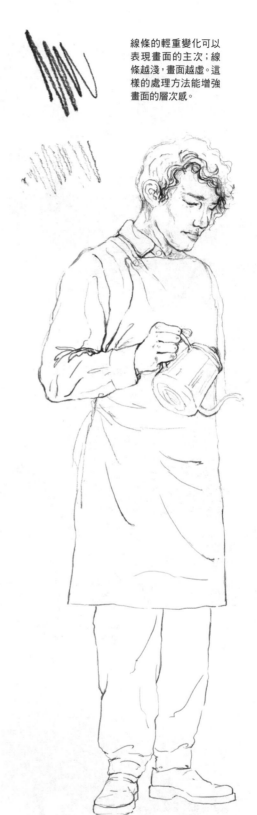

6 畫出男孩手中的水壺。由於水壺不屬於畫面主體，
用更輕的線條來畫，水壺轉折處稍稍加深即可。

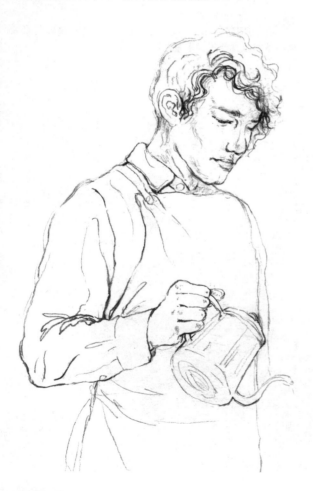

7 腰部以下不屬於畫面主體，用更輕鬆的線條輕輕完
成即可。

8 放鬆力道，畫出圍裙以及褲子和鞋子。畫的時候多
用輕鬆的線條來勾畫。

15.4 女生全身案例

除了像男生案例那樣從局部開始畫起外，也可以從整體出發，用另一種方法畫出女生全身案例。要注意的是，
衣服是包裹在形體上的！且可以通過關鍵的動態線和露出的部分歸納出被遮住的部分。

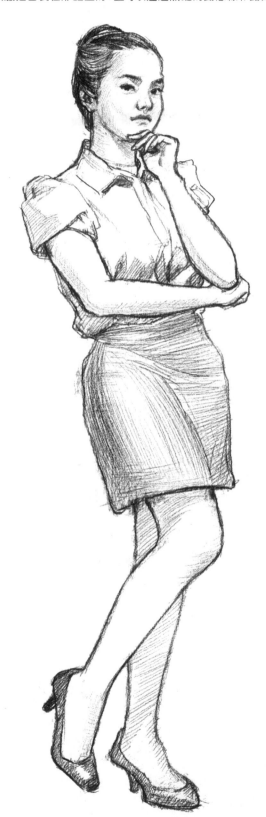

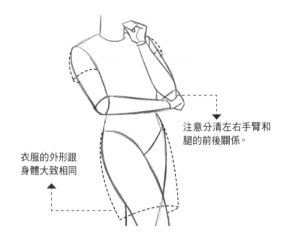

衣服的外形跟
身體大致相同

注意分清左右手臂和
腿的前後關係。

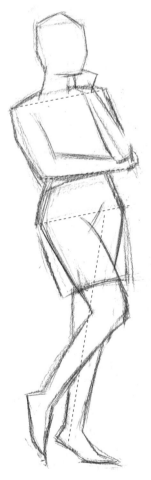

1 用直線輕輕畫出人物大的動態，注意對比線條的傾
斜度和長短。

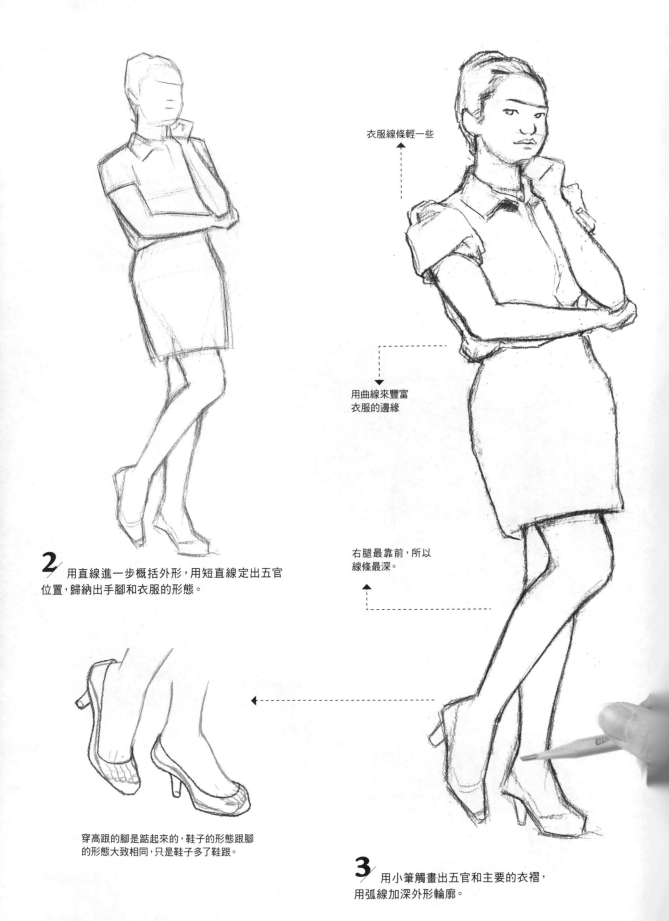

衣服線條輕一些

用曲線來豐富
衣服的邊緣

右腿最靠前,所以
線條最深。

2 用直線進一步概括外形,用短直線定出五官
位置,歸納出手腳和衣服的形態。

穿高跟的腳是踮起來的,鞋子的形態跟腳
的形態大致相同,只是鞋子多了鞋跟。

3 用小筆觸畫出五官和主要的衣褶,
用弧線加深外形輪廓。

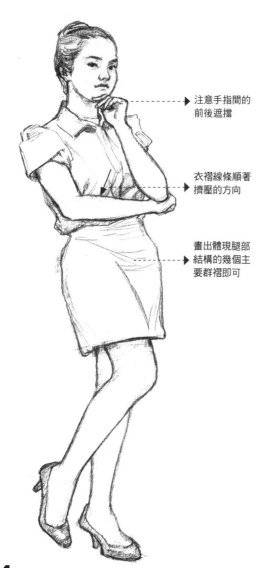

注意手指間的
前後遮擋

衣褶線條順著
擠壓的方向

畫出體現腿部
結構的幾個主
要群褶即可

4 用筆尖加深五官顏色，畫出手和腳的細節，
順著形體添加衣褶的細節，線條輕一些。

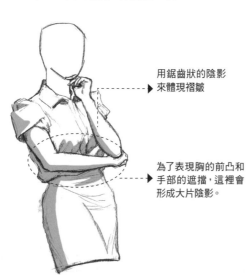

用鋸齒狀的陰影
來體現褶皺

為了表現胸的前凸和
手部的遮擋，這裡會
形成大片陰影。

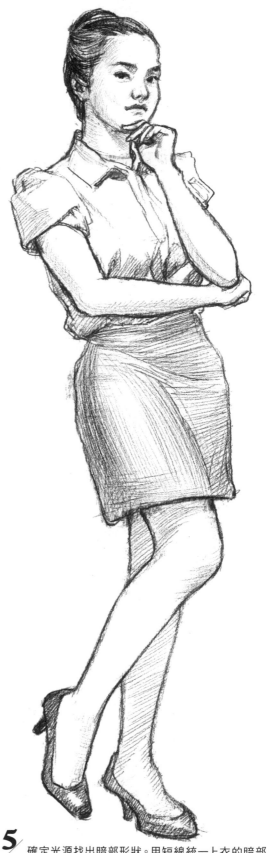

5 確定光源找出暗部形狀。用短線統一上衣的暗部，
用長線順著結構畫出裙子的暗部。

15.5 街頭藝人

坐在街頭吹薩克斯的老人。老人手中的樂器,身著的衣飾,再加上嘈雜的街景,使畫面略顯複雜。
一定要分清主次,弱化細節,這樣才可以速塗出有趣的小場景。

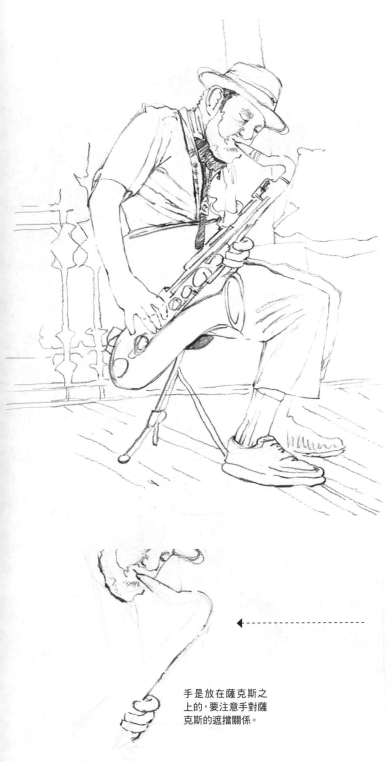

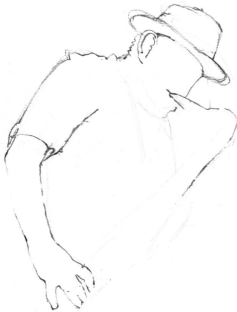

1 仔細觀察,從頭頂的帽子開始往下勾畫出身體輪廓。

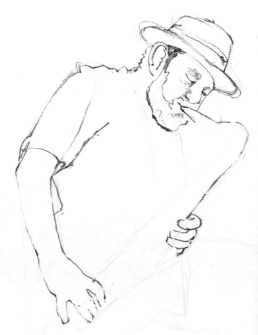

2 畫出老人的五官和帽子的細節,線條要輕鬆、自然些。

手是放在薩克斯之上的,要注意手對薩克斯的遮擋關係。

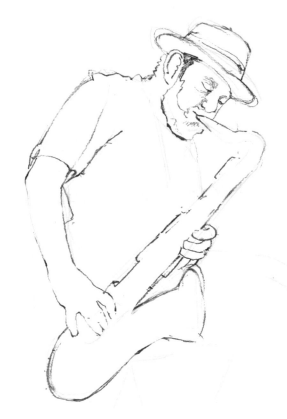

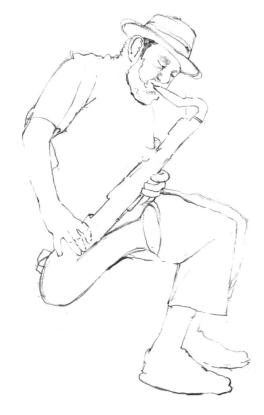

3 簡單勾勒出薩克斯的形狀，按鈕凸起處用微微起伏的線條來表現。

4 勾畫出褲腿和鞋子。鞋底踏地的位置需加重線條。

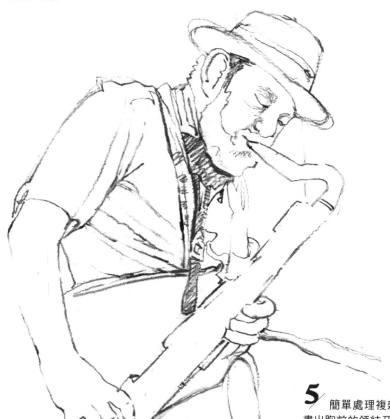

5 簡單處理複雜的衣飾。畫出衣褶後，再用排線大致畫出胸前的領結及樂器背帶等細節。

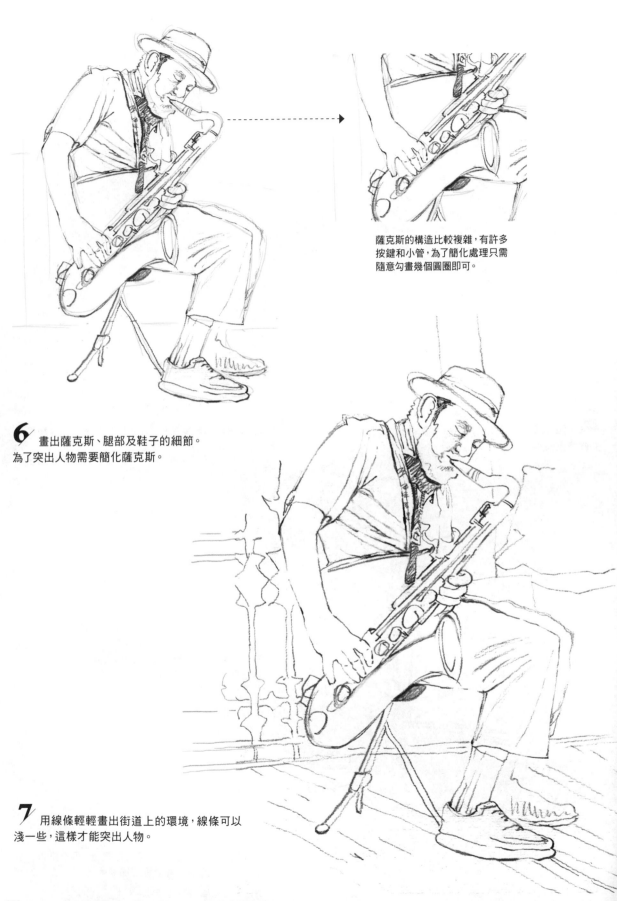

薩克斯的構造比較複雜,有許多
按鍵和小管,為了簡化處理只需
隨意勾畫幾個圓圈即可。

6 畫出薩克斯、腿部及鞋子的細節。
為了突出人物需要簡化薩克斯。

7 用線條輕輕畫出街道上的環境,線條可以
淺一些,這樣才能突出人物。

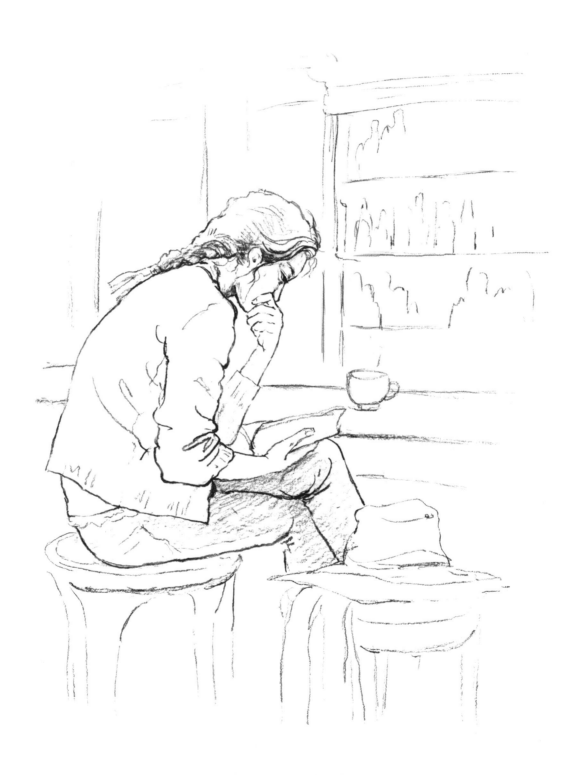

[範畫賞析] 相擁的情侶

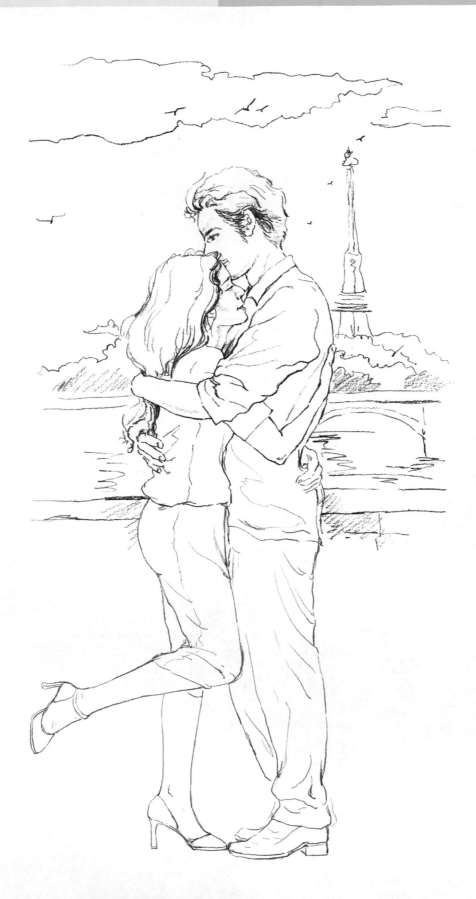